JN121196

映像のフュシス

PHYSIS IN IMAGES

三浦　均

MÜLLER HITOSHI

武蔵野美術大学出版局

自然を愛する人へ

もくじ

I

PHYSIS IN IMAGES

第1章　空の色

青という色は身近でありながらもどこか隔たりのある色なのでもある。空や水を手に取ることができないことに通じるところがあろうか。

ヘンリー・スミス「浮世絵における『ブルー革命[1]』」

青は空や海に広く現れる色です。しかし、自然の鉱物や植物から再現するには難しい色でした。葛飾北斎は冨嶽三十六景の中で、見事な青空を描いています。そこでは、江戸時代に渡来したある画材が重要な役割を果たしています。

空が青く、雲が白いのはなぜでしょう。突きつめていくと光と電子の奥深い世界が広がっています。

9

北斎のブルー

よく晴れた冬の朝、美術大学の授業での出来事です。

短編映像を約一カ月かけて自由につくる、という課題を設定しました。その中の一つのグループが葛飾北斎（1760-1849）の絵を素材に選び、カラーコピーを小さくちぎって再配置するというアイデアを思いつき、作業を始めました。学生さんたちが楽しそうに作業をする様子を見守りながら、作業台にしているテーブルに置かれた北斎の絵のカラーコピーを一枚、なにげなく手に取って眺めていました。

私のいる部屋は、多摩川から数キロ程度の距離にあります。直接多摩川を見ることはできませんが、多摩川が裾を流れる多摩丘陵や丹沢の山並みは目にすることができます。冬のはじまりの透明度の増した大気を通して、その先には富士山がはっきりと見えています。並べてみると、窓の外の景色がよく似ていることに気がつきました。描かれた富士山と窓の向こうに見える富士山を比べると、雪のかぶり方がとても似ているな、と感心しました[1]。この絵は、「武州玉川」と題されています。「武州」は武蔵野のあたり、「玉川」は漢字の表記はいま と異なっていますが「多摩川」のことです[*2]。

一七〇七年、富士山は大噴火を起こしています。宝永の大噴火です。この時の様子は、江戸時代

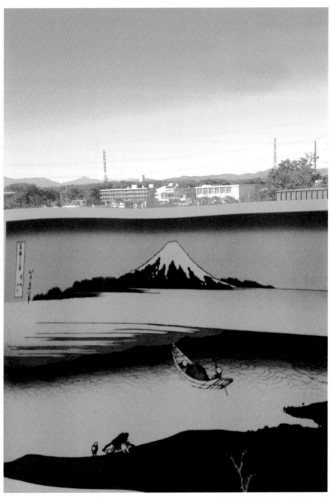

〔1〕葛飾北斎《武州玉川》の後ろは、武蔵野美術大学（東京都小平市）から見る富士山（著者撮影）

の学者、新井白石が『折たく柴の記』に記録を残しています。[*3] 噴火時の影響で江戸の人々が咳き込み、苦しむ様子が、簡潔ながらも生々しく描かれています。日々の雑感を綴ったこの書には、あい続く地震、そして富士山の噴火を体験した者の描写は、緊迫感のある筆致で描写されています。一七〇三年に起こった元禄地震の様子も、時を超えて胸に迫ってきます。

北斎がこの富士山を描いていた頃は、それから約一〇〇年の歳月が経過しています。噴火の記憶も薄れかけていたことでしょう。そして、その時代から現代に至るまで、大きな噴火はなく、ほとんど変わらない姿を見せていることでしょう。私の中では、北斎は、絵画的なディフォルメ表現に長けた画家の印象が強かったのですが、富士山に積もる雪の形は正確に写し取っている、と思い直しました。

冨嶽三十六景の《武州玉川》はこれまで何度も見たことのある絵でしたが、ふと上辺の鮮やかな色合いが気になり始めました。画面の上辺部分には、不自然なほどに鮮やかな濃い青が使われています。カラーコピーでもそれとわかる、深い青色です。みごとな青の表現に二〇〇年の時の経過を忘れてしまいました。画面最上部の濃い青から目を下に移していくと、富士山の頂きに向かって薄い青、水色へと連続して変化しています。はっきりとしたグラデーションで鮮やかな青を表現しています。北斎は、空の青の見え方を意識していたたに違いありません。

調べていくと、浮世絵に詳しい人たちの間では、通称「ベロ藍」と呼ばれている鮮やかな青が使われていることにたどり着きました。ベロ藍は一八世紀にドイツ、ベルリンで偶然開発された顔料で、

ベルリンの青がなまってベロ藍と呼ばれるようになります。プロシアにちなんで、別名プルシアンブルーともいわれます。[*4]

ベロ藍の斬新で鮮やかな発色、伸びやかな青色が、北斎や広重といった当時の人気絵師と出会い、のちに「北斎ブルー」や「広重ブルー」と呼ばれる表現を生んでいきました。冨嶽三十六景にもこのベロ藍がふんだんに使われています。身近な鉱物や植物からは再現が難しかった青が、ベロ藍によって鮮やかに表現されています。江戸時代の新素材が、新しい表現を生んだといえるでしょう。

空はなぜ青い

目を閉じて、青空を思い浮かべたとき、どのような青色をしているでしょうか。真っ青な空、澄みわたった青空、と言葉の上ではよくいわれます。

目を開いて、晴れた日に、空の色を見てみましょう。実際の青空を観察してみると、空の色は本当はどういう色をしているでしょうか。どの方向を見ても同じ色をしているでしょうか。意識してみると、見る方向によって、決して同じ「青」ではないことに気がつきます。

肉眼でも違いは十分わかりますが、画材店などで手に入る、「配色カード」や「色見本帳」、「カラーチャート」などを使って観察すると、色を比べるときの助けになります。地平線近くは全体的に白っ

ぽくなる傾向があります。青がもっとも濃く見えるのはどのあたりでしょうか。太陽付近の空の色と、そこから離れた空の色も比べてみます。太陽を直視して目を傷めないように気をつけてください。太陽の輝いている方向を起点として、およそ直角になるあたりの空がもっとも青が濃く感じるのではないでしょうか。太陽が地平線に近いころ、天頂付近には濃い青が見えていませんか。空をスキャンするようにパノラマモードで撮影するとよくわかります。いったん空の色を意識し始めると、場所や時刻によって、微妙に色合いが異なることに気がつきます。湿度の高い日本の青空と、乾燥した地域での青空、標高が何千メートルもあるような高い山での空の色は、特徴が異なっていることにも気づきます。

――空は、どうして青いのですか。

「大気が太陽の光を散乱するからです。太陽の光は、様々な色の光を含んでいます。青い光は赤い光より強く散乱されるから、空は青く見えるのです」

――では、夕焼けで空が赤く見えるのはどうしてですか。

「夕日になると、太陽は大気の斜め横から差し込みます。日中よりも、大気の長い距離を進むため、青い光は途中で散乱されて目に到達する量が少なくなってしまいます。一方、赤い光は、青に比べて散乱されにくいので、より遠くまで届きます。そのため、夕日は赤く見えるのです」

14

子ども向けにはこのような説明になるでしょう。私が最初に本で読んだのは小学生の頃だったでしょうか、その時心底わかったという気持ちがせず、もやもやした状態をかなり長く抱えました。気持ちのもやもやの原因は、「散乱」にあるということをずっと後になってから気づきました。散乱は、日常的に聞き慣れた言葉です。「モノが散乱している」などのように、何かが散らかって乱れているさまを表現した言葉です。素朴に考えると、光が散らかって乱れる、ということですが、具体的には何が起こっているのでしょうか。光の「散乱」は「反射」とは違うのでしょうか。

グラスの中の青空と夕日

身近にあるもので簡単に実験してみます。用意するものは、透明なグラス、水、ミルク（低脂肪牛乳または無脂肪牛乳）、それに適当な光源です。グラスは、観察しやすいように、表面が滑らかなシンプルなタンブラーグラスがよいでしょう。光源は、小型の白色のLEDペンライトなどが手軽です。目とグラスとの距離は十分離して、直接光が目に入らないように注意してください。レーザーポインタはこの実験には不向きな上、目を傷める危険があるので使ってはいけません。

最初にグラスに水を注ぎます。水を通して見ると、屈折して像がゆがんだり、まわりの景色を反射したりします。色は透明なままです。LEDの光を横からあててみても、透明または鏡のように反射することは変わりません。グラスを手に持って横から見ながら、遠くから照らしたライトをぐるりと回していくと、虹色が見えてくる角度があります。目とグラスと光源の三点を結ぶ角度が四五度より少し小さいあたりでしょう。これは、空の虹が見える原理です。太陽を背にして、目、雨粒、太陽を結ぶ角度がおよそ四二度のあたりに虹は見えます。

虹色を観察したら、今度は、グラスをテーブルに置き、ミルクをほんの少し、小さじ一杯程度、そっと垂らしてみます。ミルクのほうが水よりもやや重いので、グラスの底のほうに沈んでいく様子が見られます。そっと垂らすことで、沈んでいくミルクの軌跡が尾を引いてキノコの菌糸のようなパターンが見えるでしょう。密度の大きいミルクが、密度の小さい水の上に置かれるため、力学的に不安定な状態になっているのです。密度や温度の異なる流体（気体や液体）が不安定な配置になったとき、レイリー・テイラー不安定（Rayleigh-Taylor instability）と呼ばれます。カメラをさかさまにして撮影すると、きのこ雲のように見えます。これは、CG（コンピュータグラフィックス）に代わる特撮技術としていまでも利用されることがあります。

水と混ぜる前のミルクも、少し青みを帯びていることに気づくかもしれません。白っぽい菌糸のようなパターンの色をよく見ると、ほんのりと青みがかっていることに気づきます。ミル

クと水をよくかき混ぜると、白濁した液体になります。うっすらと濁る程度にミルクの量を調節します。

霧で少ししかすんだときのような濁り具合がよいでしょう。

この状態で、再びLEDの光を横からあててみます。もはや水は透明ではありません。光の通り道も見えます。光源に近い部分は、淡いブルーに光って見えませんか。光を横からあててたままにしておいて、上から覗いてみると、光源に近いところは青く光り、グラスの反対側に到達するあたりでは、オレンジ色〜黄色に近い光が見えると思います[2]。

ライトの位置や、見る角度、ミルクの量を調整して、色が変化する様子を観察すると、不思議な気持ちになります。もともとのLEDライトは白色でした。それが、薄く濁った水の中を進むうちに、光源の近くは青く光り、遠くへ進むにつれて黄色やオレンジ色の光に変わっていきます。この青色やオレンジ色はグラスの中を光が通る際に生じたものです。グラスの中に、小さな「青空」と「夕日」が再現できています。

テーブルの上に置いたグラスを通り抜けた光が、テーブル面につくる影に相当する部分にも注目してみてください。光はグラスや液体に全部はさえぎられることなく、一部はテーブルに達しています。淡い影の中でゆらゆらとゆらめく光の塊が見えていると思います。この明るい光の塊は、コースティックス（caustics）と呼ばれます。水やガラスなど透明な素材を透過した光が集積する現象です。白濁した水を通った光は、途中で青い光を散乱で失っている

〔2〕白色 LED ライトを側面からあて、グラス
を上から見たところ。光源近くは青く、離れ
ると黄色く光っている。

ため、残った光の成分である綺麗なオレンジ色の光の塊が見えることでしょう。

このグラスを、斜めから日の光が差し込む窓辺において観察するのも面白いです。太陽の光は強力ですから、直接のぞき込んで目を傷めることがないように注意してください。

同じ実験をふつうの牛乳で行うと結果が少し違ってくるはずです。牛乳と低脂肪牛乳では、脂肪分が多いか少ないかの違いがあります。それによってなぜ結果が異なるのか、実験と観察、推理を楽しむのもよいでしょう。分子の大きさが鍵となります。

波の反射

　この薄めたミルクで起こっている、光の色が変化する現象が散乱です。散乱の中でも、特に、レイリー散乱（Rayleigh scattering）と呼ばれています。先にご紹介した「空はなぜ青いか」の説明は、一九世紀の物理学者、レイリー（Lord Rayleigh または John Strutt, 1842–1919）が見出したレイリー散乱によるものです。光が、障害物に出会ったときに、そこを中心に様々な方向に広がっていく現象です〔3〕。進んできた光の波が、小さな障害物にぶつかり、ぶつかったところを中心にして新たにまわりに波紋が飛び散るようなイメージでしょうか。それは、反射のようにも思えますが、反射とは違うのです。散乱について詳しく考える前に、まず、波の反射について考えてみましょう。

　波の「反射」は水辺で簡単に観察することができます。波打ち際の大きな石に、さざ波がやってくると、石に反射して波は乱されます。これは、さざ波の波長

〔3〕CG によるレイリー散乱の概念図（著者作成）。光は画面を横切る方向に入射し、微粒子によって散乱される。

が、石のサイズに比べて、十分に短いときに起こります。波の波長が十分に長いときには、石をすり抜けるようにして波は進行します。池に小石を投げ、広がる波紋が、池の杭や岩などにあたったときに、どう振る舞うか観察してみるとわかります。波長よりも十分小さな障害物に対しては、波はあまり影響を受けずに進んでいくことが見えるでしょう。

光は波の性質をもちます。光と電波は、どちらも電磁波の仲間です。電磁波は名前の通り、電気と磁気の振動です。はるばる太陽からやってきた光は、宇宙空間を経て地球の大気に到達します。眼に見える光の波長は、およそ400～800nm（ナノメートル、1nmは1mの一〇〇万分の一、10^{-9} m）です。

一方、大気に含まれる分子のサイズはその光の波長よりもさらに数千分の一ほど小さい0.1nm程度しかありません。

一〇〇〇分の一の小ささを具体的にイメージしてみましょう。両手を肩幅の倍程度広げるとおよそ1m程度、その一〇〇〇分の一は1mm。この1mmの小さな粒があるところに、その一〇〇倍長い1mの波長の波がやってきたという関係になります［前頁、図4、著者作成］。水の波で観察したように、光の波が、その波長の一〇〇〇分の一ほどの大きさしかない粒子にあたって反射すると考えるのは無理があります。波の反射は、波長よりも大きな障害物に波があたって跳ね返される現象だからです。そこで「散乱現象」が登場します。散乱では何が起こっているのでしょう。

光の散乱

　光は電磁波です。電磁波は、電気と磁気の変化を伝える波と考えることができます。一方、原子・分子を構成する素粒子である電子は、マイナスの電気をもっています。電子はふつうは原子の中に捉えられています。いま考えている波長に対して原子や電子は十分小さいので、重たい原子の中心に、バネでつながれた軽い小さなオモリが電子である、と単純化した模型で考えることができます。蓋を開けたびっくり箱のように、外から頭をつつくと、ぴょんっと振動するようなイメージでもよいでしょう。

　太陽から放たれた光は、太陽の表面から空間に広がり、宇宙空間を旅して一部は地球の大気にやってきます。そこは、昼の面です。光は電磁波ですから、電気と磁気の波として伝わってきます。その電磁波が電子の近くにやってくると、マイナスの電気を帯びた電子が反応するはずです。電気磁気の振動につられて、電子も振動するでしょう。マイナスの電気を帯びた電子が振動すると、それは新たな電磁波の発生源になります。光と電子が、相互に力を及ぼしあい、影響を受けて振動する電子が新たな波源となって光を放ちます。レイリー散乱とは光と電子がお互いに作用するこのような現象をさしています。

やってくる波の振動が速ければ、強く散乱されることが推測されます。振動の速さは振動数で表され、波長に反比例します。詳しい計算によれば、レイリー散乱は、波長の四乗に反比例して強くなります。波長の四乗に反比例するのですから、例えば、波長が二分の一になると、散乱は一六倍強くなります。赤と比べると、青の光は波長がおよそ半分くらいと短いので、太陽に含まれている光のうち、青い光がより強く散乱されます。その光が目に飛び込んでくるため、空は青く見える、というわけです。

レイリーがこの説明を考えた一九世紀後半は、まだ空気中の窒素や酸素といった分子、原子の存在は、はっきりとはわかっていませんでした。レイリーは、空気━大気そのものに、目には見えないけれど、とても小さな電気を帯びた粒のようなものがあると考えました。それが光の直進をさまたげて散乱させているとして、地上での実験や、様々な証拠を踏まえ、大胆な推論でレイリー散乱の公式を導いています。レイリー散乱以外にも、いろいろな散乱現象があります。光と電子に限らず、他の原子や素粒子のような小さな世界で、粒子と粒子の衝突現象をさすこともある広い概念です。

晴れた日の空は青く、雲は白く、雨や雪の日は暗い雲が頭上を覆います。晴れた日の夜は、透明な空に星の光が満ち溢れる。この惑星に住む、だれもが経験的に知っていることです。しかし、いったん気になり始めると、なぜそうなっているのか、言葉を覚えたばかりの子どものように、なぜ、どうして、と疑問が湧いてきます。

光と電子が織りなすミクロの世界は、常識からは考えられない奇妙な振る舞いに満ちています。光

を扱う理論は電磁気学を説明する量子力学です。電子の振る舞いを扱うのは、原子の世界を説明する量子力学です。電磁気学と量子力学を統合して、統一的な説明をする量子電磁力学（quantum electrodynamics 略してQED）という物理学の一分野があります。確立するのは二〇世紀も半ばをすぎてからのことです。

難しい分野ですが、物理学者ファインマン（Richard Feynman, 1918–88）の『光と物質のふしぎな理論』はこの奇妙な現象を説明する量子電磁力学を、ごく簡単な約束事だけを使って、やさしく語りかけています。[*5] 説明や理解は人それぞれですが、詳細な説明に触れることで、私たちが生きている世界の解釈や理解が変化し、そこに秘められた意味に敏感になります。深い理解は、世界を再び新鮮な目で見ることができるように導いてくれます。

雲はなぜ白い

地球の空は、いつも青く澄みわたっているとは限りません。曇りや雨や雪の日は、太陽も雲の向こうに隠れてしまい、青空も見えなくなります。何が変わってしまったのでしょうか。こんな天気になる日は、大気の中の水蒸気の量が増え、雲の正体である雲粒が形成されています。レイリー散乱の原因となった分子よりも、ずっと大きな粒子が大気に漂うことになります。そうなると、レイリー散乱とは違う現象が起こります。粒子が光の波長程度にまで大きくなっていくと、ミー散乱（Mie

24

scattering）が顕著になります。物理学者グスタフ・ミー（Gustav Mie, 1868-1957）が、一九〇八年にその公式を導いています。

レイリー散乱は、波長の四乗に反比例して強くなるので、青い光のほうが、より強く散乱されて目に飛び込んできました。ミー散乱では、レイリー散乱ほど波長の依存が強くありません。障害物が波長の一〇倍くらいにまで大きくなると、もはや波長に関係なく散乱されるようになり、色が混じって白っぽくなっていきます。雲の中では、雲粒のサイズは原子・分子よりも数千倍と大きいことに加えて、散乱が何度も繰り返される多重散乱が起こることも、白さの原因の一つです。散乱を繰り返すことで、光の方向も乱れ、色が混ざり合ってしまいます。雲の形は刻々と変化し、その隙間から青空がのぞいているような日は、空からやってくる光はレイリー散乱とミー散乱の光が混在していることになります。

青空で青い光が見えるときに起こっていることは、目に感じられる光の波長よりもずっと小さな原子に含まれる電子と、光とが相互に作用して起こっていることです。一億五〇〇〇万キロメートルかなたの星、太陽から発せられた光が宇宙空間を伝わってきます。地球の大気が青く光っているのは、光＝電磁波が、波長よりもずっと小さな電子に近づき、電子は電磁波の影響を受けて振動、その振動が新たな電磁波＝光を発生するからです。水蒸気が増えれば、大きな粒子が成長し、光は混ざり合って白っぽくなる。そのような散乱現象を私たちは日々目撃しているのです。

空はなぜ紫に見えないのか

　地球の空が青く輝き、雲が白い理由がわかりました。ところでレイリー散乱では、波長の四乗に反比例して散乱が強くなります。すると、紫のほうが青よりも波長は短いから、空は青ではなく紫に見えてもよさそうな気がします。けれども私たちは、「空は青い」といいます。このことを太陽の光の性質と、ヒトの眼の性質の二つから考えてみます。

　NASAの公開データを探すと、太陽からの光の波長による強さのグラフが見つかります[5]。上側と下側にギザギザした線が描かれています。上側の線は地球の大気の外側で、下側の線は地表付近で測った光の強さです。この二本の線に差があることは、地球の大気をくぐり抜ける間に、散逸してしまった光があることを示しています。太陽からくる光は波長が500nmあたりに強いピークがあることが上側の線から読み取れます。下側の線で地表付近の光がどうなっているかを見ると、ピークはもう少しなだらかになり、450〜700nmあたりが強い光になっています。青色と紫色の波長の境目は450nmあたりにあります。下側の線でも上側の線より、ちょうどそれより左側で、光が急激に少なくなっています。つまり、太陽からの光は、青が強く、紫が弱いということがわかります。このことは、また、上側の線と下側の線を比べると、青も紫も上側のほうが強いことも読み取れます。このことは、

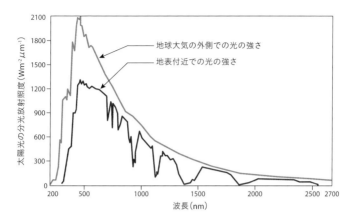

〔5〕太陽からの光の波長による強さ（MODIS ATM solar irradiance, NASA より作成）

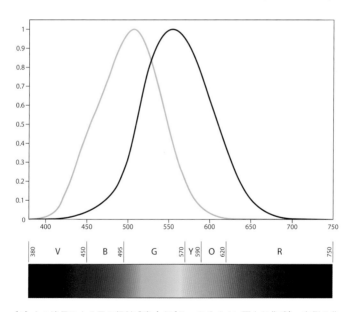

〔6〕上：波長による目の相対感度（パブリックドメイン図より作成）。右側の曲線は明るいところ、左側の曲線は暗いところでの相対感度。下：色と波長の関係。

のちに触れることにしましょう。

次に、ヒトの眼の感度について考えてみます。ヒトの眼の色による感度の特性は、分光視感効率（luminous efficiency function）という名前でモデル化されています[6]。右側の曲線が明るい環境で、左側の曲線が暗い環境での相対感度です。

明るい環境での感度である右側の曲線をみると、波長555nmあたりがもっとも感度がよくなっていて、そこから外れるほど感度は落ちています。つまり、ヒトの眼の感度は、青のほうが高く、紫のほうが低いのです。空の色は、太陽の光に含まれる紫の光が弱い上に、ヒトの眼の感度が紫近辺では低いことから、空は紫よりも青に近く見えるだろう、ということがいえそうです。

世界をとらえるセンサーとしての眼

図6から、暗い環境での眼の特徴も見ておきましょう。左側の線で示される暗い環境では、赤い光に対する感度はほとんどなくなり、青い光に対しては敏感であることが読み取れます。これは、プルキニェ現象（Purkinje Phenomenon）として知られています。この現象は、雑誌などのカラー印刷されたページを用意して、夜に部屋の明かりを点けたり消したりしてみると確かめることができます。明るい状態で、赤く印刷されている部分を指さしておいてから、暗い状態にすると、ほとんど黒と区別

がつかなくなります。暗い状態でも青い部分は、比較的明るく見えます。夜の闇が白んでくる夜明け前、世界が青く色づいて見えるのはこのためです。映像や絵画でも、夜の表現は青を強調して描かれることが多いでしょう。*6 ヒトの眼にはそのように見えるからです。

太陽からの光のグラフ〔5〕と、人間の眼の感度曲線〔6上〕を合わせて眺めてみると面白いことに気がつきます。明るい環境でヒトの眼の感度がよい波長五〇〇〜六五〇nm付近と、太陽の光のもとで、進化適応してきた生物としての結果だと考えられています。もっとも明るい色に対して、眼の感度が敏感になっているのは合理的なことです。水の中の生き物ではどうなっているでしょうか。あるいは、森で暮らす夜行性の生き物はどうでしょう。

眼は、私たちが世界を見る際のセンサーの役割を果たします。このセンサーは、すべての波長の光を見ているわけではありません。ある特定の波長にだけ開かれている「窓」なのです。透明な角膜と水晶体をレンズとし、網膜を光学素子として、そこにやってくるフォトン（光の粒子）を検出することで、私たちは世界を見ています。眼は脳に近い場所にあり、世界を把握するための重要な道具です。遠く宇宙からはるばるやってくる星からの光も検出できるということは、ある意味で驚異的です。ヒトも含め、生物はこのような器官（organ）を進化の過程で獲得していっています。およそ五億年前の、カンブリア紀の海の中でその器官を進化させていったと考えられています。海が透明になり、光が差し込

む。光を感じる器官、「眼」を獲得することで遠くが見渡せるようになります。捕食と防御の関係性が水中で三次元的となり、眼をもつものが生存に有利に働くようになったという説が唱えられています（光スイッチ説）。[*7]

ヒトの眼が紫よりも青の感度が高いことが空が青く見える理由の一つなら、紫外線にも感度をもつ、ミツバチなどの昆虫には、空は紫色に見えているといってよいでしょうか。空が青い理由の三番目に、どのような色を「青」と名づけて呼んでいるのか、という言葉の問題もつけ加えてよいかもしれません。「青信号」と呼んでいても、実際は緑に近い色であるのと同じ事情です。色彩感覚は、認知論的な問題を含んでいます。人間がイメージする紫色を昆虫の色彩感覚にあてはめて考えるのは、飛躍があることでしょう。ある色を見たときの色彩が、どういう刺激なのかは「私」の色彩世界に翻訳するしかありません。基本的な語彙や世界の切り取り方が異なっていれば、完全な翻訳は不可能です。〈私〉が感じている赤や青はどういう感覚か「感覚器官が異なる生物が、その感覚世界を想像することは可能だろうか」「ミツバチは紫色を人間が感じるような紫色として見ているか」といった問題は、興味深いテーマの一つです。関心のある方にはネーゲルの『コウモリであるとはどのようなことか』という面白い論文があります。[*8]

ゆらめく大気圏の海の底

空気の澄んだ、高い山に登ると、空の色は地上よりもやや青みが濃く、紫色に近づくような印象を受けます。

図7はスイスの山々を見渡せる、ツェルマット付近で撮影したものです。同じような山肌が遠くまで連なっているのですが、画面奥の遠方の山ほど青いガス状の光が折り重なり、青みを帯びているのがわかります。遠くに目をやるほど青く光る大気が重なっていき、それを通して見る山も色が変化していきます。空が青いという現象を、散乱によって大気が光っているというふうに眺めると、見え方が変わってきます。

また、画面上部の天頂に近いところと画面中央の

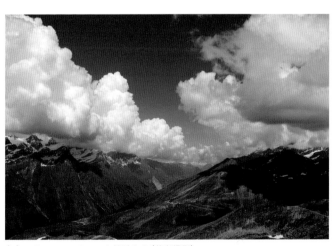

〔7〕スイス、ツェルマット付近より（著者撮影）

消失点に近いところでは、色相が異なっていることもわかります。天頂付近は、青が濃く、やや黒っぽくも見えます。画像ソフトを使って、RGB値やHSV値を読み取ってみるとよいでしょう。図5で、上空では青も紫も強くなることから、空の色も低地とは違ってくることが推測されます。山に行けば紫外線が強くなる、ということも説明ができそうです。赤い光も増えますが、図5の上下のグラフを眺めて波長ごとの比を考えると、青や紫のほうが比は大きく異なっていますから、比率で考えると、青や紫が濃くなったと感じそうです（ウェーバーの法則、一五一頁）。

　さらに高いところから眺めれば、空の色はどうなるでしょうか。宇宙から地球を眺めた写真では、惑星の表面を薄く覆う大気が太陽の光を受けて、淡く青色に発光していることがわかります〔8〕。背景の

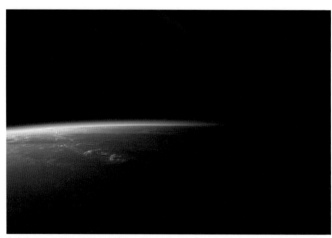

〔8〕宇宙から見た地球の夕暮れ　NASA, "Sunset Over South America" ISS027E012224

宇宙空間には大気がありませんから、大部分は透明で、暗黒です。地上に舞い降りると、光と電子が織りなす散乱の青い発光現象を、晴れた青空として眺めることができます。北斎の絵をもう一度見ると、ベロ藍で描かれた濃い青は宇宙的な感覚に通じているようにも見えてきます。

太陽が沈み、世界が赤く染まる夕暮れの時を経て、やがて夜がやってきます。夜空の星々の輝きが見え始めます。星の光が音もなく地上に降り注ぎます。この時、大気は、散乱で青く光ることはやめ、透明さを増し、星の光が地上に降り注ぎます。眼はそれに応じて光をとらえます。太陽系の内側にある、月や金星、火星、木星、土星は、夜空のむこうから凝視するように、瞬きもせず、太陽の光を地球に送り返します。さらに遠くの星々からやってくる光はキラキラと瞬いています。瞬きは地球の大気がゆらぎ、厚みの変化するレンズのような効果でもたらされます。それは、あたかも、水の中から上を見上げて、水面にゆれる光を眺めているようです。私たちは、ゆらめく大気圏の海の底で暮らしているのです。

空は、どんな色をしていますか。

＊註

1 ヘンリー・スミス「浮世絵における『ブルー革命』」樋口一貴訳、『浮世絵芸術』一二八号、一九九八年。http://unno.nichibun.ac.jp/geijyutsu/ukiyoe-geijyutsu/contents/128.html

2 正確な位置は特定されていませんが、現在の調布市付近から見た景色ではないかとする説があります。日野原健司編『北斎富嶽三十六景』岩波文庫、二〇一九年。

3 新井白石『折りたく柴の記』桑原武夫訳、中公クラシックス、二〇〇四年。国立国会図書館デジタルコレクション『折たく柴の記』。http://dl.ndl.go.jp/info:ndljp/pid/993227

4 ヘンリー・スミス「浮世絵における『ブルー革命』」。

5 リチャード・P・ファインマン『光と物質のふしぎな理論 私の量子電磁力学』釜江常好・大貫昌子訳、岩波現代文庫、二〇〇七年。ファインマンはユニークな教科書をはじめ、人を魅了する痛快な語り口の講演やそれをもとにした多くのエッセイを残しています。『ファインマンさんベストエッセイ』大貫昌子・江沢洋訳、岩波書店、二〇〇一年など。

6 ユリ・シュルヴィッツ『よあけ』瀬田貞二訳、福音館書店、一九七七年。光と色の変化をみごとに捉えている絵本です。

7 アンドリュー・パーカー『眼の誕生 カンブリア紀の謎を解く』渡辺政隆・今西康子訳、草思社、二〇〇六年。

8 トマス・ネーゲル『コウモリであるとはどのようなことか』永井均訳、勁草書房、一九八九年。Thomas Nagel, "What is it like to be a bat?", 1974. https://warwick.ac.uk/fac/cross_fac/iatl/study/ugmodules/humananimalstudies/lectures/32/nagel_bat.pdf

34

一八一五年に、インドネシア、タンボラ山の大噴火による地球規模の気候変動があり、翌年、ヨーロッパや北米では「夏のない年」と呼ばれる異常気象を経験します。この時の大気のエアロゾルの増加は氷床コアから調べられています。火山の噴火があると、空の色にも影響があります。一八三一年前後、一八三五年前後にも一八一五年ほど多くはないものの、エアロゾルの増加が見られます。北斎の冨嶽三十六景シリーズは一八三〇年ころにつくられていますから、その間の時期にあたります。その時の空の色は私たちが想像する青空と同じような色だったのでしょうか。"Volcanic forcing of climate over the past 1500 years: An improved icecore-based index for climate models", Chaochao Gao, et.al.2008. https://www.researchgate.net/publication/236843824_Volcanic_Forcing_of_Climate_over_the_Past_1500_Years_An_Improved_Ice_Core-based_Index_for_Climate_Models

◎参考文献

佐藤文隆『光と風景の物理』岩波書店、二〇〇二年

ピーター・ペジック『青の物理学：空色の謎をめぐる思索』青木薫訳、岩波書店、二〇一一年

長倉三郎ほか編『岩波理化学辞典 第五版』岩波書店、一九九八年

ファインマンほか『ファインマン物理学 2 光・熱・波動』富山小太郎訳、岩波書店、一九八六年。英語版 PDF http://www.feynmanlectures.caltech.edu/

M. G. J. Minnaert, "Light and Color in the Outdoors", translated by Len Seymour, 1993 reprint, Springer-Verlag.

第2章 夕日を眺める

サルヴィアチ　それでは紙とコムパスをとってください。この白紙が宇宙の無限の広がりとします。（中略）君も大地はこの宇宙のなかにおかれていると確信しておられるのですから、君の好きなところで君がそこに大地がおかれていると思う場所に点を記し、それを何かの文字で表してください。

シムプリチオ　地球の場所をここにし、Aと記します。

ガリレオ・ガリレイ『天文対話』[*1]

浜辺でのんびりと夕日を眺めると、地球が巨大な球体で、その上に乗った私が宇宙を旅している感覚を味わうことができます。この宇宙的感覚を味わうと、見慣れた景色が少し違って見えてくることでしょう。宇宙の中で地球が動いていることはガリレオ・ガリレイも議論したことでした。

時間と場所を往還しながら、ガリレオの生きていた時代のヴェネツィア共和国や、そこにつながるイスラームの文化を垣間見ていきたいと思います。

地球の夕日

地球は、どの陸地も海に囲まれています。地球に住む生き物は、水がなくては生きて活動することができません。私たちは、川や湖やオアシスなどの水辺の近くに町や集落をつくり暮らしています。

海辺に暮らせば、そこには川が注ぎ込んでいることでしょう。海の渚は、陸と海が出会う、想像力をかきたてられる場所です。磯には多様な生き物が暮らしています。船を使えば、遠く沖合にまで出かけて、海にすむ魚を獲ったり、言葉も文化も違う人々と交流することもできる――海辺は、そのような想像も膨らませてくれます。

砂浜に腰をおろして夕日を眺めると、刻々と変化する空と海の色合いに心を奪われ、時のたつのを忘れてしまいそうになります。夕日が綺麗に見える海岸は世界の各地にあります。近くの浜辺でもいいでしょう。遠く異国の地でもいいでしょう。

夕日を見るには西の方向が開けた場所を選び、砂浜に横たわります。浜辺でなくてもよいのですが、のんびり寝そべって眺めるには浜辺が最適です。真っ赤に見える太陽が水平線に隠れ始める頃に

は、太陽は見えているその高さではなく、それよりも下に沈んでいるはずです。光の進路が地球の大気によって屈折するので、太陽は実際よりも少しばかり浮き上がった位置に見えることになるからです。海の表面の温度やそこに接している大気の温度は垂直方向にそって、暖かかったり冷たかったりしますから、時には蜃気楼のように光の進路にも影響します。*2　季節やその日の天候によって、夕暮れの光は、毎日多様な表情を見せてくれます。

海辺で夕日を眺めるときに、みなさんはどう眺めるでしょうか。　浜辺は海に向かって傾斜していますから、足を海側に、頭を陸側にするのが楽な姿勢です。　その姿勢に慣れてくると、水平線と平行に自分の体が配置されているような感覚になります。この時、自分の体を中心にして考えると、水平線は自分の体の軸を貫く、空に向かってわずかに膨らんだ湾曲した軸になっています。このわずかに湾曲した軸が地球の表面です。

平行に身体を横たえてみてください。頭は自然に北向きがいいでしょう。頭はあまり高く上げず、鼻筋が水平になるように、右手を枕にして横になります。

その姿勢でしばらく水平線と夕日を眺めてみます。　太陽が水平線に届くとき、光はそれほど眩しくはないので、見やすくなっています。

普段、私たちは、地球に対しては、重力に対抗して体を立てる姿勢をとっています。人類が二足歩行を行うようになったときから、地面に対して垂直に立つという姿勢をとっています。浜辺に横たわっ

38

て西を向いているこの姿勢は、地球の表面に対して平行に身体をそろえ、頭は北の方向を指す状態にしています。それは偶然にも、体を西に向け、頭を北にして横たわる涅槃像のようです。涅槃図には、背後に、東から昇ってきたばかりの大きな満月が描かれています[1]。

この状態で夕日を眺めてみましょう。夕日を眺めるとき、水平線の向こうに沈む、という感覚で見ることに慣れています。それは、太陽が動いている、という見方をしていることになります。大地はゆるがない、自分のいる場所が世界の中心である——。この二つの強固な信念で世界を見ているからです。

大地は止まっているという先入観をいったん判断停止してみます。西に向かって横たわった状態で、目の前の景色を眺めてみます。わずかに湾曲して見える水平線。その表面は、巨大な水の塊ので、私たちは「海」と呼んでいます。海は、体の軸の右側にそそり立つ壁のように迫ってきます。

圧倒する水の壁が崩れ落ちてこないのは、さらに右奥から引き寄せる重力のおかげです。体の軸の左側では、夕凪の優しい風が吹き抜け、水の表面をかきたてます。ざわざわとかき乱されて生じた水の襞は、巨大なカーテンのように幾重にも折り重なり、私たちのほうに向かって押し寄せ、成長し、砕けて形を変え、そして、引いていきます。何度も何度も繰り返しながら、しかし、一つとして同じ形はありません。飽くことなく繰り返すその現象を私たちは「波」と呼んでいます。

太陽は、その向こうにあります。私の体の右側には、巨大な水の衣をまとった、途方もない大き

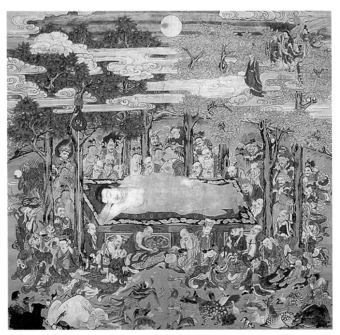

〔1〕《大涅槃図》1763年　213×225cm　駒澤大学禅文化歴史博物館蔵

さの球体が存在しています。それが「地球」です。地球は、動いています。夕日に対面している私の体の背中側に向かって後退しています。その速さはどれぐらいでしょうか。地球の赤道周りの距離は四万キロメートル。地球は二四時間で一回転しますから、割り算すると、時速約一六〇〇キロメートル、秒速ではおよそ四四〇メートルになります。これは音速よりも速く、国際線の飛行機の約二倍、新幹線の約六倍の速さです。地球は、この速さで背中側に後ずさりするように回転しています。人間に比べてはるかに大きな球体は、私を載せたまま背後に回転しているので、太陽は、水平線の向こう側に隠されていきます。そして、とどまることなく刻々と空の光の色は変化していきます。この動きを「自転」と呼んでいます。

地球は、遠くから見れば太陽のまわりを一年かけてまわっています。この公転する速さはどれぐらいでしょうか。予想してみてください。

公転の速さは、基準になる数字を覚えておけば、簡単な計算で求められます。太陽と地球との距離、約一億五〇〇〇万キロメートルがその基準です。この距離は、ケプラーの法則を利用して求められます。すでに古代ギリシャのアリスタルコスは、半月のときに太陽─月─地球の三角形を描き、比を求めることで太陽の方が月よりも遠いと結論づけています。太陽と地球のこの距離を基準に考えると、太陽系の他の惑星までの距離もとらえやすくなります。au (astronomical unit 天文単位) といい、正確な値が定義されています。[*4]

この au で測ると、太陽からの距離は、地球1.0、火星1.5、木星5.2、土星9.6、太陽系の外縁にあると予想されている「オールトの雲」は約数万です。

1 au の距離を二倍して円周率をかけると、一年間に地球が太陽のまわりを動く道のりが求められます。一年は三六五日、秒に直して割り算すれば、秒速約三〇キロメートルとなります。これが地球の公転の速さです。一日あたりなら、その秒数をかけて、約二六〇万キロメートル、月と地球の間の距離の約七倍です。昨日から今日までに、地球はこれほどの距離の宇宙の旅をしています。この猛烈な速さで、宇宙空間を移動し、季節の移り変わりを感じているのです。

太陽系をあとにして、もっと遠くから見れ

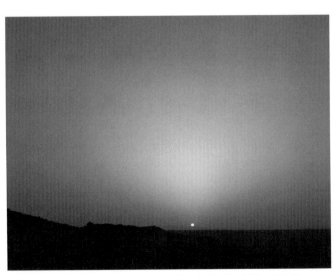

〔2〕NASA の探査機キュリオシティがとらえた火星の青い夕日　NASA, "Sunset on Mars"

ば、太陽も不動の点ではなく、惑星を引き連れて銀河系の中心のまわりをまわっています。その速さは、およそ秒速二四〇キロメートル程度と考えられています。

銀河系全体は、周囲の銀河とあわせて局所銀河群に属しています。局所銀河群は、おとめ座超銀河団（Virgo Supercluster）の一部です。さらにおとめ座超銀河団は、ラニアケア超銀河団（Laniakea Supercluster）といわれる構造に属していることが二〇一四年に観測から提唱されています。[*5]

夕日を、浜辺に寝そべって眺めるだけで、宇宙的な感覚を味わうことができる。地球に住む私たちならではの特等席からの眺めです。夕日の色も、また、地球独特のものです。図2は火星の夕日をとらえた探査機キュリオシティ（Curiosity）のものです。火星の夕日は青いのです。これは火星と地球の大気の違いによるものです。赤く見える火星の空は、火星が夕方になると、赤い光が抜けて残った青い光が夕日となって見えるのです。[*6]

船と『天文対話』

地球の夕日に戻ってくると、自転の速さが飛行機の数倍、公転の速さとなると秒速三〇キロメートルもあるような猛スピードで宇宙の中を動いているのなら、地表にはつねに猛烈な風が吹くことにはならないだろうか、と不安に思うかもしれません。時代を四〇〇年ほどさかのぼって、このことを議

論している、一七世紀前半のイタリアに場面を移してみます。海の香りのするヴェネツィアの街、運河に面した立派な邸宅で、三人の人物が熱をおびて討論している様子を覗いてみることにしましょう。

三人の対話は、一日では終わらず、舟で夕涼みを楽しんで別れたのち、二日目も続き、佳境に差しかかっているようです。

サルヴィアチ　（略）君がたれか友人と大きな船の甲板の下にある大きな部屋に閉じこもり、そこへ蝿や蝶やそれに似た飛ぶ小動物をもってゆき、また高いところに何か小さな水桶を吊るし、その下におかれた口の狭い別な容器に水を一滴一滴こぼします。君は船をじっとさせて、それらの飛ぶ小動物がどのように同じ速さで部屋のあらゆる方向に進むか、また魚がどのように無差別にあらゆる方向に進むか、また静かに落ちる水滴すべてがどのように下におかれた容器に入るかを熱心に観察して下さい。また君が友人に何か投げるとき、距離が同じであればある方向の場合は他の方向の場合より強く投げねばならぬというこ

とはありません。また足をくっつけて跳べば、どちらへ跳んでも等しい距離を跳ぶでしょう。船がじっとしている間はそうなるということには何の疑いもありませんが、これらのことを熱心に観察したならば、船をお望みの速さで動かしなさい。そうすると（この運動が斉一的であり、あ・ち・こち揺れないかぎり）君はさきにあげた出来事すべてにわずかな変化も認めず、またそれらの

44

どれからも船が進んでいるかじっとしているかを知ることはできないでしょう。床の上を跳べば、はじめと同じ距離を跳ぶでしょう。そして船が高速で動いているからといって、舳先（へさき）よりも艫（とも）に向ってより多く跳べるということはありません。しかも君が空中にある時間に、君の下の床は君の跳ぶのとは反対の方向に進んではいるのですが。[*7]

ガリレオ（Galileo Galilei, 1564-1642）の『天文対話』の一シーンです。等速度で運動する船の中での運動と、静止している船の中での運動は区別できないという現象を説明しているところです。これを、「ガリレオの相対性原理」といいます。船に持ち込んだ小動物の様子はどうなっているでしょうか。

サルヴィアチ　（略）水中の魚は容器の後の方より前の方へ泳ぐのにいっそう努力しなければならぬということはなく、容器のどの縁におかれた餌の方へも同じように容易に進みます。最後に蝶と蝿とはどの方向へも無差別に飛びつづけ、長時間空中を飛びつづけると引き離されていた船の速い進行のあとを追うのに疲れでもして、艫に向った方におしやられるというようなことは決して起こりません。また何か香をたくと、小さな煙となって高く昇り、小さな雲のようにたなびき、特にどちらの方へということもなく無差別に動きましょう。これらの出来事すべてが一致していることの原因は、船の運動が船に含まれているすべてのもの、空気もそうですが、に共通してい

ることです。ですからぼくは特に甲板の下でということをいったのです。というのは、甲板の上で船の進行のあとを追わない外の空気のなかであれば、上記の出来事のあるものには多かれ少なかれ明瞭な相違が見られるでしょうから。（略）

サグレド　船旅をしているときにこれらの観察をやってみようとは思いつきませんでしたが、きっと述べられたようになるでしょう。そのことを確証するものとして、ぼくは何度も船室にいて船が進んでいるのかじっとしているのか自問したこと、またときとするとぼんやりしていて、船の動いているのとは反対の方に進んでいるのだと思ったことのあるのを思い出します。[*8]

魚や蝶や蠅を船に持ち込む描写は、箱舟の神話的イメージを彷彿とさせます。

地球や星から遠く離れ、宇宙空間を一定の速度で航行する宇宙船に乗っている姿を想像してみます。

窓の外を見ても、星々はあまりに遠いので、自分が動いているのか、止まっているのかはわかりません。向こうから別の宇宙船がやってきてすれ違ったとしても、それは、自分が一定の速さで動いているのか、相手が一定の速さで近づいてきているのか、区別することはできません。「相対性原理」と・・・・・・・いわれるのは、自然はそうなっているという強い要請だからです。

たくさんの列車が止まる駅で列車に乗ってぼんやりしているときに、似た経験をすることがあると思います。隣の列車が動き始めると、自分が動いているような錯覚に陥る現象です。力が働いて

いないとき、自分が動いているか、止まっているかは、そこで起こる物理現象を見ている限り、区別ができないのです。船に乗り込んだ場面をもち出すことで、ガリレオはこの原理を演劇的仕掛けのもと、生き生きと文学的香りの豊かな表現で語っています。父、ヴィンチェンツォ・ガリレイ（Vincenzo Galilei, ca.1520-91）は、古代ギリシャ音楽の復興に関心をもち、リュート奏者でもあった影響で、ガリレオ自身もリュートを嗜むような人でした。

『天文対話』を読むと、船の描写が頻繁に現れることに気づきます。船の旅は、固定した大地の世界に住む人の目とは異なる世界を見せてくれます。移動する手段が変わることにより、世界に対する認識は変化します。旅は人の視点を相対的にするのでしょう。

くものはしるによりて、うごかざる月をうごくとみる、舟のゆくによりて、うつらざる岸をうつるとみゆると見解せり。*9

人、舟にのりてゆくに、めをめぐらして岸をみれば、きしのうつるとあやまる。目をしたしく舟につくれば、ふねのす、むをしるがごとく*10

月も、岸もある視点では不動に見えますが、中国と日本を航海した禅僧道元（1200-53）もまた、舟

から世界を見れば、自分が止まっていて世界が動いていると見てしまう、と繰り返し述べています。舟のたとえを使い、見る位置によって世界が変わることを、豊かなイメージを喚起させる描写で語っています。船に乗り込んでいる自分からは止まっているように見えても、外から見れば動いている。船での往来が頻繁になる時代には、世界に対する相対的な認識の変化が起こることでしょう。ガリレオがしばしば船をたとえにもち出すのは、その認識の変化に意識を向け、人々に地球の運動の相対性をメタファー的に理解してもらうことを試みていたように思えます。

サグレドとガリレオ

サグレド　ぼくはある幻想のことを思い出しました。これはぼくがわが国の領事として行ったアレッポへの旅の航海中、ある日頭に思い浮かんだことです。(中略)ヴェネツィアからアレクサンドレッタまでの航海の間中、船の上にペン先があってその旅行のすべての記しを見えるように残し得たとすると、このペン先はどのような痕跡を、どのような記しを、線を残したでしょうか。[11]

対話に登場するサグレド (Giovanni Francesco Sagredo, 1571-1620) は実在の人物で、ガリレオがパドヴァ時代に親しくしていた友人です。[12] ガリレオは、一六一〇年までヴェネツィア共和国のパドヴァ大

学の教授を勤めています。サグレドに「船旅をしているときに……きっと述べられたようになるでしょう」と語らせてもいますから、彼は船の経験が豊富であることがうかがえます。当時、磁気の現象が関心を持たれていましたが、サグレドの家族はドロミテに鉱山を所有していて、磁石の研究をするには有利な立場にあったようです。対話の舞台を、ガリレオはヴェネチアのサグレド邸（Ca' Sagredo）にとっています。その頃のヴェネツィアとガリレオの様子はどんなふうだったのでしょう。

ガリレオが転任していくパドヴァ大学の所属するヴェネツィア共和国は、（中略）イタリアで当時、なお真に独立した唯一の国家であった。

ヴェネツィアがその地理的な条件から、古くから有利に行っていた東方諸国と西ヨーロッパ諸国との仲継貿易は、すでに新大陸の発見、東方への新航路の発見によって昔のおもかげを失い、だんだん先細りの状態にあったとはいえ、なおその共和制度は維持され、教皇庁の反対宗教改革の波に押し流されず、教会、僧侶を国家的利害のもとにおくだけの力を保っていた。[13]

スペインの圧力や、イエズス会らの反宗教改革の波がおしよせ、イタリアは分裂状態でした。その中でベネツィアは共和国として独立を保っていたようです。開明的な修道士・思想家パオロ・サルピのサークルにも参加していたようです。

ガリレオの友人であった、名僧サルピが、共和国からイエズス会士を追い払い、教皇の破門にも対抗しえたのは、なによりもかれがヴェネツィア人であったからこそである。このようにして共和国は、経済活動の分野におけると同様に、知識の分野でも思想、信条にかかわらず、個人の人格を尊重し、自由に活躍できる基盤を提供していたのである。(中略)ここにはイタリア全土から流に生活することを強いられず、すべて自国にあるように生活し、だれもそれをあやしみとがめだけではなく、ヨーロッパ各地から学生が集り、しかもかれらはイタリア風、あるいはパドヴァるものがなかったという。*14。

ガリレオが青春時代を過ごしたベネツィア共和国には、自由闊達な空気が流れていたようです。

パドヴァは、ヴェネツィア市からは少し離れているとはいえ、当時はいわばヴェネツィアの学問、学生の街のようなものであったから、ガリレオの友人にヴェネツィア人の多いのは当然のことであった。サグレドはかれのもっとも古い友人で、ガリレオはその科学上の思いつきのよさ(中略)に敬意を払うだけでなく、暖い友情も記念して、二大対話の登場人物にし、またその一つ『天文対話』はサグレドが大運河に臨んでもっていた大邸宅をその場面としている。

ガリレオの陽気で率直な態度は、サグレド以外にもヴェネツィアで多くの友人を作った。*15。

50

オックスフォード大学のアシュモレアン博物館のウェブサイトにサグレドの肖像画が公開されています〔3〕。科学に対する知識も相当あったようです。彼はベネツィア共和国の領事としてシリアに赴任しています。*16。

当時、ヴェネチアとシリアは、ヴェネチアはシルクを輸入し、高級絹織物を輸出するという関係がありました。高級絹織物は、トルコの宮殿などで、権威の象徴として重要視されていました。貿易目録には、ガラスやスパイス、砂糖、没食子（gallnut オークなどの木にできる瘤からとられ、インクの原料となる）などが含まれています。*17。

また、このころ、ヴェネツィアが最奥に位置するアドリア海の東沿岸には、ラグーサ共和国がありました。現在のクロアチアにあたる場所です。トルコに向かう航路のアドリア海沿いの複雑な地形をもった海岸が続いている地域で、ヴェネツィアとの交易もさかんでした。*18。

ラグーサ出身のマリノ・ゲタルディ（Marino

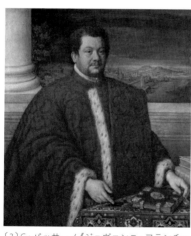

〔3〕G・バッサーノ《ジョヴァンニ・フランチェスコ・サグレド》1619年　113.9 × 101cm　アシュモレアン博物館蔵（オックスフォード）

Gheraldi / Marinus Gheraldus, 1568-1626) という数学者は、フランスやイタリアなどへ留学し、パドヴァ時代のガリレオと知り合い、文通を続けていました。光学や数学に優れ、反射鏡の製作を行っています。政治や宗教の中心から遠く、海の貿易と共和制で栄え、東方の文物や人が交通するヴェツィアは、思想的にも比較的自由であったことでしょう。異端者として各地を彷徨していたジョルダノ・ブルーノ（Giordano Bruno, 1548-1600）も生涯に何度かヴェネツィアに滞在しています。パドヴァ大学の教授職を得ようとしていましたが果たせず、のちにガリレオがその職についています。ブルーノは、自らの自然哲学から、宇宙は無限で、無数の太陽がある、そこには惑星もあり、生命もいるだろうと唱えていました。

宇宙そのものには上もなければ下もなく、限界もなければ中心もない。消滅もなければ生成もない。無限なる宇宙のなかには無数の天体（世界）が存在し、そのなかで無数のアトムが離散集合を繰り返している。したがって、この地球（世界）と同様の世界は他にも存在しうるはずだし、われわれ人間同様あるいは「よりすぐれたものも、どこかに住んでいないとはいえない。」[19]

しかし、ブルーノはパトロンに裏切られて異端訊問にかけられ、一六〇〇年、ローマのカンポ・ディ・フィオーリ広場で火刑になっています。

周辺に不寛容の空気がなかったわけではないでしょうが、ガリレオの前半生の実り多い研究は、自立的なヴェネツィア共和国とその学園都市パドヴァの自由な空気の中で形成されていったに違いありません。

発明家的な才能もあったのでしょう、ガリレオは計算尺の機能をもつコンパスを機械工に作らせ、「簡単な使用法のパンフレットとともに学生に売っていた。（中略）同種のものは他にもいろいろ売られていたのであろうが、ガリレオのは簡単で使い易かったのか、ずい分と売られた」ようです。[20]

この章の冒頭の引用は、当時の情勢を考えると、教会の公式見解と対立する太陽中心説を表明する緊張感あるシーンのはずですが、自慢のコンパスを自著に織り込むあたりは、なかなかしたたかな人だったのかもしれません。一六〇九年、ガリレオは、私たちの宇宙観を革新していく、凸レンズと凹レンズを組み合わせた望遠鏡を制作します。前年にオランダのハーグで作られたという情報がパオロ・サルピ経由でガリレオの耳に届いていたようです。[21]

このころのオランダは、スペインの軛（くびき）から解放されつつあり、ヨーロッパの商業ネットワークの中心として繁栄していきます。一六世紀末にスペインとの独立戦争の過程で荒廃した、スペイン領最大の商業都市アントウェルペンは没落し、アムステルダムが国際商業の中心となっていきます。[22]

八月、ガリレオは望遠鏡を持って友人たちとサン・マルコの鐘楼にのぼり、頂上からヴェネツィアの街の様々な出来事を見た、という記録が伝わっています。[23]

その望遠鏡を宇宙に向けて、かつて誰も見たことのない星界の姿の報告を行うことになっていくのはもうまもなくです。

アル゠ハイサム

レンズや光学の利用については、ガリレオからさらに六〇〇年ほど歴史をさかのぼって、イスラームの科学者イブン・アル゠ハイサム (Ibn al-Haitham, ca.965－ca.1040) の名前をあげないわけにはいきません。英語圏では、ラテン名のアル゠ハーゼン Alhazen として知られています。アル゠ハイサムは、イラクのバスラ生まれで、カイロで生涯を閉じています。彼は、レンズを使用したり、カメラオブスキュラを使って光の直進性などを数学的に研究しました。 放物面をつくると光は焦点に集まることや、のちに一七世紀の数学者・物理学者の名を冠された「フェルマーの最小時間の法則」も知っていたといいますから、 驚くべき先進性です。*24。

アル゠ハイサムが光学について書いた本は一二世紀末か一三世紀初頭にはラテン語に翻訳され、一五七二年に『光学宝典 Opticae Thesaurus』として印刷版が出版されます*25*26〔4〕。

図4の画面右には、 太陽からの光を集中させて、沖の船に火を放つスペクタクルシーンが描かれています。 実際に可能かはともかく、 アルキメデスがローマ艦隊を太陽光線で撃退したエピソードとさ

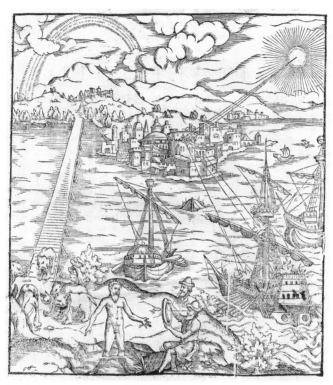

〔4〕イブン・アル＝ハイサム『光学宝典』1572年

れます。よく観ると、鏡を持っている人の光学像、水中に立つ人の足元での光の屈折、空にかかる虹などの光学現象が描かれています。

また、アル゠ハイサムは、人間の眼の構造についても解剖学的にほぼ正しい知見をもっていて、ものが見える仕組みについて、眼がレンズの働きをもち、光を受動的に受けて像を見ている、ということも見抜いていました。古代から考えられていたのは、眼から光線のようなものが出てものを見ているというイマーゴ説で、それを否定し修正したものです。解剖や実験を通して知識を獲得していったのでしょう。ロジャー・ベイコンをはじめ、ケプラーや屈折の法則で知られるスネル、数学者フェルマーらに多大な影響を与えたのです。科学史家からは「彼こそは数学的方法と実験的方法とを組み合わせて、近代的なタイプの研究を行った最初の科学者」と高く評価されています。[27] 彼の影響はヨーロッパ近代科学の幕開けにとどまらず、屈折や反射の光学理論を神学の分野に応用したジョン・ウィクリフを通じて、マルティン・ルターらにインスピレーションを与え、チョーサーの文学や、光学機械を使った形跡のあるファン・アイクらをはじめとした絵画にも広がっていると指摘されています。[28]

一二世紀は、西ヨーロッパにとって、イスラームと古代ギリシアの文化を輸入し、再生するもう一つのルネサンスの時代でした。

「十二世紀ルネサンス」をすぐれてきわだたせているのは、何よりもまずその知的な性格である

56

と言ってよいであろう。（中略）西欧がアラビアの文化的衝撃をまともに受けた「アラビア・ショック」の時代であり、それはちょうど、わが国が欧米諸国と出遭ったときの「黒船ショック」と相似たものであった。*29

この時期に、スペインのカタルーニャやトレド、シチリアや北イタリアを中心に、アラビア語からの大翻訳運動が展開したのです。

回想のヴェネチア

話をガリレオのヴェネツィアに戻します。

ガリレオの時代は、アドリア海の覇者として東方貿易で繁栄していたころから一七世紀に移り、産業が転換していく時期にあたっています。西ヨーロッパでは、スペイン、ポルトガルが衰退していくのと入れ替わり、オランダやイギリスが世界に進出していきます。ヨーロッパ北方産の安価な木材で造船が行われるようになり、喜望峰まわりの航路でアジアの産物を手に入れるルートも、新大陸との交通も始まっています。新大陸で生産される砂糖が価値の高い商品として流通し始めます。*30

ヴェネツィアにとっては、かつての繁栄の基盤が崩れていくのですが、産業の転換をはかり、オス

マン帝国との交易で共和国を維持していこうとします。

　ヴェネツィアでは、海上交易に代わって、一六世紀後半から毛織物製造業、続いて同世紀末からは絹織物製造業が成長した。（中略）絹織物製造業は一一世紀頃に始まり、一四世紀の成長を経て、一六世紀末から一七世紀を通じてヴェネツィア経済の主役であった。こうした繊維製品製造業発展の背景には、その主な販売市場であるオスマン帝国において、高級繊維製品に対する莫大な需要があったことは無視できない。首都イスタンブルは五〇万人ともいわれる巨大人口を擁し、スルタン一族や高級官僚、多くの富裕層を抱える、奢侈品消費の一大中心地であった。オスマン帝国では、国家の富と威信を内外に表明する手段として、スルタンや高官の奢侈品消費は重要事項である。[*31]

　オスマン帝国のシリアはペルシャ産やシリア産の生糸の供給地であり、ヴェネツィアとは特別強い結びつきをもっていたようです。

　シリアは、イスタンブルやドゥブロヴニク、アレクサンドリアなどと並んで、ヴェネツィアからの自国製高級織物の輸出先のひとつであった。（中略）同時に、シリアは他のオスマン帝国諸都市と

は異なり、ヴェネツィアへほぼ独占的に生糸を供給する立場にもあった。*32

ガリレオの後半生は、ヴェネツィア共和国を離れて、トスカーナ大公国のフィレンツェで暮らすことになります。シリアに出かけたサグレドとは、その後会う機会はありませんが、二人は手紙のやり取りを続けています。『天文対話』を書いていたころは、ガリレオはフィレンツェに住んでいたので、回想の中で舞台をヴェネツィアに選び、サグレドを実名で登場させています。一六一一年、シリアからヴェネツィアに戻ったサグレドは、帰ってきたことを知らせるリストのトップにガリレオの名前を置いたとして手紙を書き送っています。

貴下とのあのなごやかな会話にあって、貴下の肉声から引き出されていたあんなに新しかったこと、あれをいまどんな想像力を使えばいい表わし、いいあてることができるのですか。（中略）ヴェネチアにおけるような自由と自主性とを貴下はどこでみつけうるのですか。（中略）貴下はイエズス会の友人の権威が大いに幅をきかせている所においてであることが、わたくしには大いに気がかりです……。*33

やがてサグレドの気がかりは的中していくことになります。人間の豊かな思考にとって、自由と多

様性ほど大切なものはありません。それは宗教的盲信や、政治的権威、世の中の不条理とは、相容れない性質のものです。空想の望遠鏡を覗くと、ヴェネチアが面していた透き通るアドリアの碧い海を青年ガリレオが眺めながら、東方世界を往来している商人たちの船や、海を超えて各地から集まった多くの友人たちと、議論を楽しむ姿が想像できます。未見の世界各地からやってくる、ガラスやスパイスや染料などの珍しい物品、そして宗教的教条主義から自由な古代ギリシャや東方の知識、書物もガリレオの好奇心を刺激したことでしょう。回想の街を舞台に選び、自由な時代とよき友との対話を描いたガリレオには、晩年、盲目になっても、アドリア海を旅する船が脳裏に焼きついていたことでしょう。そして、虚空を旅する船のように、生命を載せて宇宙をめぐっている地球の姿が見えていたのかもしれません。

＊註

1 ガリレオ・ガリレイ『天文対話』下、青木靖三訳、岩波文庫、一九六一年、六三頁。

2 ファインマン、レイトン、サンズ『ファインマン物理学Ⅱ』「1–4 フェルマーの原理の応用」富山小太郎訳、岩波書店、一九八六年、七頁。夕日をはじめ、地球上での光と色の織りなす自然現象については、M. G. J. Minnaert, *Light and Color in the Outdoors*, translated by Len Seymour, Springer-Verlag, 1993 reprint.

3 このことを表すのに「天動説」「地動説」という江戸時代からの古雅な言葉がありますが、「地球中心説 geocentric」「太陽中心説 heliocentric」のほうが二つのシステムの違いをイメージしやすいと思います。

4 国立天文台編『理科年表 2020』丸善出版、二〇一九年、三七九頁。

5 ハワイ語で「ラニ」は天のこと、「アケア」は広大、無窮の意味。"The Laniakea supercluster of galaxies", R. Brent Tully et.al., *Nature*, vol. 513, number 7516, p. 71, 2014. https://arxiv.org/ftp/arxiv/papers/1409/1409.0880.pdf

6 佐藤文隆『火星の夕焼けはなぜ青い』岩波書店、一九九九年。

7 ガリレオ・ガリレイ『天文対話』上、青木靖三訳、岩波文庫、一九五九年、二八一〜二八二頁（圏点引用者）。

8 前掲書、二八二〜二八三頁。

9 道元『正法眼蔵』2（第23都機）、石井恭二注釈・現代訳、河出書房新社、一九九六年、一八二頁。

10 道元『正法眼蔵』1（現成公按）、石井恭二注釈・現代訳、河出書房新社、一九九六年、二一頁。

11 ガリレオ、上、二六〇頁。

12 Wilding, Nick. *Galileo's Idol—Gianfrancesco Sagredo and the Politics of Knowledge*, University of Chicago Press, 2014. "mining interests", kindle, p.35. サグレドについてまとまった詳しい記述がある。

13 青木靖三『ガリレオ・ガリレイ』岩波書店、一九九九年、二七～二八頁。

14 前掲書、二八頁。

15 前掲書、三〇頁。

16 ガリレオ、上、二六〇頁（訳註四一一頁）。

17 飯田巳貴「近世におけるヴェネツィア共和国とシリアの輸出入貿易 1592–1609 年」専修大学人文科学研究所月報、二〇一二年。 https://core.ac.uk/download/pdf/71790143.pdf

18 飯田巳貴「近世のヴェネツィア共和国とオスマン帝国間の絹織物交易」、二〇一三年。 https://hermes-ir.lib.hit-u.ac.jp/rs/bitstream/10086/25752/4/eco0020201300103.pdf

19 清水純一『ルネサンスの偉大と頽廃　ブルーノの生涯と思想』岩波新書、一九七二年、一八〇頁。

20 青木、三七頁。

21 Eileen Reeves, *Galileo's Glassworks: The Telescope and the Mirror*, Harvard University Press, 2009. 吉田正太郎『天文アマチュアのための望遠鏡光学〈屈折編〉』誠文堂新光社、一九八九年。

22 北村厚『教養のグローバル・ヒストリー』ミネルヴァ書房、二〇一八年、一七七頁。

23 青木、四六頁。

24 伊東俊太郎『近代科学の源流』中公文庫、二〇〇七年。

25 この貴重書は、スイスの e-rara.ch というサイトで一般に公開されています。 https://www.e-rara.ch/zut/content/pageview/2886175

26 伊東、二一一頁。「天文学辞典」日本天文学会 https://astro-dic.jp/alhazen/

27 伊東、二一一頁。

28 Charles M. Falco, "IBN AL-HAYTHAM AND THE ORIGINS OF MODERN IMAGE ANALYSIS", International Conference on Information Sciences, Signal Processing and its Applications,2007. Sharjah, United Arab Emirates. https://wp.optics.arizona.edu/falco/wp-content/uploads/sites/57/2016/08/FalcoPlenaryUAE.pdf

29 伊東、二四八〜二四九頁。

30 北村、一九五頁。ウィリアム・バーンスタイン『交易の世界史』下、鬼澤忍訳、ちくま学芸文庫、二〇一九年、八〜九章。

31 飯田（註17）。

32 前掲論文。

33 青木、六三頁。

第3章　モノはどこから来たのか、どこへゆくのか

何かある破局が起こって、科学的知識のすべてが破壊されよ
うとしている時に、次の世代の生物に一文だけ伝えるとした
ら、最も少ない言葉で最も多くの情報が含まれる文はなんで
しょう。私は、すべてのものが原子でできているという原子
仮説（または原子の事実でも、何でも呼び方は自由ですが）
であると信じています。小さな粒子が、ぐるぐる動き回り、
お互いに少し離れたところでは引きつけ合い、近づくと反発
する。その一文には、ほんのわずかの想像力と思考力を使え
ば、世界に関する膨大な量の情報が込められていることが見え
てきます。

R・ファインマン『ファインマン物理学I 力学』[*1]

この章では「物質のレイヤー」で世界を考えます。

モノの起源をさかのぼっていくと、究極は宇宙の歴史の中で生まれたことにゆきつきます。なぜそう考えるようになっていったのでしょうか。二〇世紀の科学を参照して、モノを形づくる元素、特に炭素、ケイ素、鉄などを例に取りあげ、私たちとのかかわりを考えます。

銀河の世界

図1は夜空のある領域を、ハッブル宇宙望遠鏡が撮影したものです。

ここに写っている大小の光の塊は、ほぼすべて銀河です。渦巻きの形や、楕円の形をした様々な銀河が写っています。銀河は、私たちの住む太陽系の中心で光っている太陽のような星が、何千億個も集まってできている天体です。

夜空にある雲のような塊は、「星雲」と呼ばれ、星とは区別されています。月明かりも人工の明かりもない夜空には、銀の砂粒を散りばめたような天の川と、色とりどりにキラキラと瞬く星々、そして、星ではない小さな雲のような星雲が見えます。星雲は双眼鏡や小さな望遠鏡を使うとよく見えます。冬の夜空に輝くオリオン座の三つ星の下、腰に下げた剣として描かれる小三つ星の中心、オリオン大星雲は、肉眼でもそれとわかります。

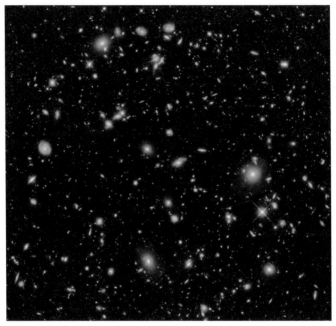

〔1〕ハッブル宇宙望遠鏡が撮影した深宇宙　Hubble Ultra Deep Field
NASA, ESA, R. Ellis (Caltech), and the HUDF 2012 Team

一八世紀の天文学者メシエ（Charles Messier, 1730-1817）は星雲に番号をつけて分類しました。雲のように見えて彗星と紛らわしい、という形態上の区別です。メシエカタログとして知られ、夜空の中でもひときわ美しい星雲のリストとして見ることができます。*4 オリオン大星雲は M 42、アンドロメダ銀河は M 31、M はメシエ番号のことです。

二〇世紀になってもしばらくは、遠い星雲までの距離を測る手段がなかったので、個々の星雲が天の川の外側にあるのか内側にあるのか、依然としてわかりませんでした。星は天の川の内側にありますから、もしもすべての星雲が内側にあるのなら、天の川はすべての天体を含んだ宇宙である、ということになります。

一九一〇年頃、明るさが周期的に変わる脈動変光星（特にセファイド変光星）の研究が進み、その絶対的な明るさがわかるようになりました。絶対的な明るさがわかれば、距離がわかります。いくつかの「星雲」はこの脈動変光星を含んでいて、星雲までの距離を測ることができるようになりました。そして、「星雲」とひとくくりにされていた雲のような天体の中には、私たちの天の川の内側にある星々よりもずっと遠いものが含まれていて、それは天の川の外側にある別の銀河である、ということがわかってきたのです。一九二〇年代のことです。かつて「アンドロメダ星雲」と呼ばれていた天体は、「アンドロメダ銀河」と呼ばれるようになりました。*5 天の川もそのような銀河の一つ、「天の川銀河」です。

ハッブル宇宙望遠鏡などの高性能の望遠鏡を使うと、遠い銀河、暗い銀河もたくさん観測できま

す。それらの銀河が多数集まっている世界の様子を写しているのが「ハッブル・ウルトラ・ディープ・フィールド」、図1です。「銀河」の名称は古く、平安時代の辞書、『和名類聚抄』に「天河（或漢河、又銀河）」という記述があるそうです。「銀漢」は秋の季語です。

アインシュタイン方程式

一九二〇年ころ、天文学者のハッブル（Edwin Hubble, 1889-1953）は、ようやく距離がわかり始めた銀河からの光を調べました。プリズム（分光器）にかけて、色を調べるのです。すると、通常よりも赤い波長にずれて光っている銀河が見つかりました。ハッブルは、この現象を銀河が私たちから遠ざかっていることを示していると考えました。距離が遠くなるほど赤くなり、遠ざかる速度は速くなることを観測しました。「赤くなる」とは、光の波長が長い方向にずれるという意味です。

銀河から私たちに届く光は、旅をしてきた距離に比例して赤くなっていることである。この現象は（中略）理論的には銀河が天の川銀河から、その距離に比例した速度で遠ざかっている証拠とされている。[7]

$$G_{\mu\nu} + \Lambda g_{\mu\nu} = \kappa T_{\mu\nu}$$

〔2〕アインシュタイン方程式

宇宙が膨張していることは、二〇世紀になって確定した考え方です。それ以前は、星々を包み込む天の世界は安定している、と信じられていました。その信念が崩れたのです。一九一六年、アインシュタインが発表した一般相対性理論からも、宇宙は膨張しているかもしれない、という示唆が得られていました。しかし、アインシュタインすら、当初は宇宙が膨張しているということを受け入れられずにいました。カトリック司祭でもあり宇宙物理学者でもあるルメートル（Georges Lemaître, 1894-1966）は、アインシュタインの方程式をもとに、宇宙が膨張することをいち早く導いています。遠くの銀河ほど速く遠ざかる観測事実は、二〇世紀にはハッブルの法則と呼ばれていましたが、いまではルメートルの名前を加え、ハッブル＝ルメートルの法則と呼ばれるようになっています。*[8]

アインシュタインが導いた方程式は、どんな姿をしているか、一目見ておきましょう〔2〕。

中学校で方程式を学び始めたころ、アインシュタイン方程式は美しい、というある数学者の言葉に触れました。方程式が美しいとはどういうことだろうか、とそのとき思いました。それから何年かのちに、大学で天文学や物理学などを学び、この方程式に出会うことができました。難しい数学に呻吟しながら、至宝の芸術

作品を鑑賞したような経験のあと、その研究を続けるという道を私は選びませんでしたが、確かに、わずか一行の形にまとめられたその姿は美しいと感じました。自然に対する深い洞察に満ちた世界観が凝縮し、均整のとれた形の作品としてそこにあると思えたのです。大胆な直観と緻密な思考のなせる業です。宇宙の膨張も、ビッグバン宇宙も、インフレーション宇宙も、そしてブラックホールも重力波もすべてこの方程式がはじまりです。それは、レオナルド・ダ・ヴィンチやボッティチェリの絵画の名品、そしてローマのパンテオンの壮麗な建築物の古典的美の世界を見たときの感動に近いものでした。

重力が形をとるとしたら、どんな姿をしているでしょう。この方程式が語る思想は、簡明な言葉で表すことができます。

左辺は、空間のゆがみを表しています。

右辺は、エネルギーと運動量を統一した量を表しています。

これが、イコールで結ばれています。方程式とは equation であり、その言葉が指し示すのは、何かと何かが等しい、という人間の抽象的思考の要＊9です。左辺には、曲がった空間を表現する「リーマン幾何学」という当時まだ新しい数学が使われています。右辺の量は、「エネルギー運動量テンソル」という立派な名前がついています。

この式の完成した姿と思想はシンプルで美しいと思いますが、解くのは大変難しい方程式です。初

70

等的に習う方程式であれば、答えは明快に決まります。$x^2=1$という方程式なら、答えは、±1と、解くことができます。アインシュタイン方程式は、偏微分方程式が一〇本組み合わさって複雑に絡み合っているのです。「答え」も一つではありません。

アインシュタイン方程式から導かれることは、いわく、質量の周辺では、空間はゆがみ、時間は遅れる。重力は、万有引力の互いに引き合う力ではなく、質量＝エネルギーによって周囲の場がゆがみ、そのゆがみにそってモノが運動するので、運動の進路は曲げられると解釈する。光は曲がった空間にそって進むので、大きな質量のまわりでは、曲がって見えることになるだろう（重力レンズ）。強力な重力源があれば、光すらも脱出することができない（ブラックホール）。宇宙全体の運動も議論ができる（宇宙論、ビックバン宇宙、インフレーション宇宙）。重力の変動はまた、光と同じ速度で空間を波のように伝わるであろう（重力波）。

一般相対性理論の方程式が発表されて間もなく、シュヴァルツシルト（Karl Schwarzschild, 1873-1916）は、光も脱出できない奇妙な存在を導きました。シュバルツシルト解といいます。没年は方程式の発表と同じ年、第一次世界大戦の最中です。球対象のブラックホールの境界面を示す「シュヴァルツシルト半径」にその名を残しています。この天体が、「ブラックホール」の名で呼ばれるようになるのは、一九六〇年代以降、物理学者のジョン・ホイーラー（John Wheeler, 1911-2008）が広めてからです。それ以前はコラプサー（collapsar 崩壊するもの）などと呼ばれていました。

アインシュタインの方程式からは、まっすぐ進むはずの光が、大きな質量をもった物体の近くでは重力の効果で曲がって見えるという予言が導かれました。光の進路はまっすぐ最短距離であり、曲がっているのは空間である、というべきかもしれません。

一九一九年五月、第一次世界大戦が終結した翌年、予言通り、空間のゆがみがレンズのように働き、太陽の近くを通る星からの光が、わずかに進路を変えていることが観測されます。あるべき星の位置から少しずれて観測されたのです。アインシュタインによる「重力レンズ gravitational lens」のごく短い論文[*10]が発表されるのはのちの一九三六年ですが、重力で光が曲がる最初の観測例です。

重力レンズの例は多数観測されています。「gravitational lens」で画像検索すると、NASA, ESA, STScI などの研究機関が撮影した重力レンズの画像が見つかるでしょう。中央の天体からの光が、重力レンズ効果で曲がり、条件がそろって、四つの光の像が十字に並んで見えるものは、「アインシュタイン

〔3〕中央に見える十字型の光が「アインシュタインの十字架」
HE0435-1223, ESA/Hubble, NASA, Suyu et al.

72

の十字架 Einstein's cross」と呼ばれます[3]。

アインシュタイン方程式が世に出されてちょうど一〇〇年後の二〇一六年二月、アインシュタインが残した最後の宿題といわれていた重力波も観測されたことが発表されました。

はじまりの光

　宇宙が膨張しているなら、時間をさかのぼっていけば、宇宙全体はもっと小さかったに違いないと考えた人たちがいます。物理学者のガモフ（George Gamow, 1904〜68）もその一人です。彼は、宇宙全体が小さくなると、そこにある物質は物理法則に従って、高温高圧になっていくと考えました。宇宙全体が熱い火の玉のような極小の状態から、膨張して現在のような広大な宇宙になったと考えました。「ビッグバン仮説」です。宇宙が膨張することに否定的な人たちから、からかいを込めてそう呼ばれていたといいます。宇宙は「バンッ！ bang」という大爆発で始まったといっている人たちがいる、という表現かと思うと確かに揶揄するニュアンスも感じられます。ビッグバン宇宙、膨張宇宙を認めない人たちはなんて頑迷だったのだろう、と後世の立場からいうのは簡単ですが、その時代のただ中では、いつも正解はわからず混沌としているのだと思います。

　決定的な発見は、予想外のところから訪れました。一九六〇年代、宇宙通信の実験をしていた人た

ちが、宇宙からやってくる謎の雑音電波に悩まされていました。その正体が、ビッグバン理論が予言する電波であることが突き止められ、この説は確定的となったのです。[*11]

この雑音電波は、3K放射と呼ばれます。Kは絶対零度（-273℃）を基準に測った温度の単位ケルビンの頭文字です。3K放射は宇宙全体が火の玉のようになっていたころの光が電波として「見えて」いるのです。宇宙の始まりのころの「光」です。「黒体放射（black body radiation 黒体輻射あるいは空洞放射）」といわれるものの一種です。

光も電波も、電磁波です。電磁波は、電気と磁気の振動がたがいに絡みあいながら交流し振動し、真空でも伝わる現象です。光と電波の違いは波長にあります。[*12] 光の波長を長くしていくと、赤い方向にずれ、やがて眼には見えない赤外線となり、電波となっていきます。3K放射は、原初の光の波長がずっと長くなり、絶対温度で三度の放射に相当する電波として観測されます。この波長は約一ミリメートルの電磁波です。

遠くの銀河ほど速く遠ざかり、光の波長が長くなっていく。ハッブル＝ルメートルの法則は、銀河が生まれる以前のもっと初期の時代の宇宙からやってくる光にも適用されます。宇宙の膨張のため、もとの波長からは一〇〇〇倍ほど長くなっています。

マックス・プランク（Max Planck, 1858-1947）の導いた黒体放射の式をグラフにすると、図4のようになります。

黒体放射は一九世紀の鉄の産業と結びついています。「空洞放射」ともいわれるのは、溶鉱炉の中を小窓から覗いてそこからの光を見ているイメージです。一九世紀、「鉄は国家である」*13といわれたように、鉄の生産は軍事力や経済力と直結していると考えられていました。

鉄の融点は一五〇〇度以上あるので、溶けた鉄の温度を測るにはガラスの棒温度計では溶けてしまうでしょう。温度計が使えないとなると、どうやって温度を測ればよいのでしょうか。

熱せられた鉄から出る光をもとに、温度を測る研究が行われました。理想的な黒体を熱して出る光と温度の理論が、一九世紀の終わりから二〇世紀の初頭にかけて確立します。黒体は暗闇に置かれた鉄の塊のイメージ。炉の中の鉄は温度が低いときは赤黒く、温度が高くなるにつれ、赤から黄、そして青白い光を放ち始める。このこと

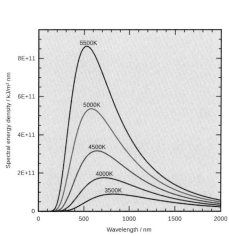

〔4〕プランクの理論による黒体放射のグラフ
　温度を決めるとピークの波長が決まる。詳しい計算から、温度 T とピークの波長 λ は反比例して、$\lambda T = 2.898 \times 10^{-3}$ の関係で結ばれる（ウィーンの変位則）。T=3 を代入して、波長約 1mm を得る（これは電波の領域）。人間の体温は 310K 程度なので、ウィーンの変位則から波長 $10\mu m$ 程度の遠赤外線を放出することがわかる。太陽なら、約 6000K として、$0.5\mu m = 500nm$ となる。

は経験的にも了解できます。太陽からの光も黒体放射とみなすことができ、その表面温度はおよそ5800Kです。写真撮影の際などの、照明の色味に関係する「色温度」の概念は、この黒体放射理論に基づいたものです。自ら光を放つ黒体放射では、色がわかれば温度がわかり、温度がわかれば色がわかるのです。夜空の星の温度も、色を調べると、この理論に従って、星の表面の温度がわかります。青白い星の温度は高く、赤い星の温度は低い。手の届かない星の温度がわかるのは、この理論があるからです。

溶けた鉄の温度を測るという動機から始まった黒体放射の研究は、量子（quantum）の発見につながります。プランクは、黒体放射から出てくる光は、飛び飛びの値をもったエネルギーの値が加算された形であることに気づきます。黒体からの光のエネルギーは最小単位の整数倍になっていることの発見です。最小の単位は量子と呼ばれます。それが、二〇世紀の文明を変えていく量子力学の端緒を開いていくことになるのです。一九〇〇年のことでした。

宇宙のあらゆる方向からやってくる3Kの黒体放射は、宇宙が始まって間もなくの時代の光がいま届いて見えているものです。3Kの光＝電波の分布には、わずかなムラがあることがわかりました。初期の状態がわかれば、そこから時間的に発展していく宇宙の姿についても、重要な情報が得られると考えられます。その光がより精密に測定することで、宇宙が初期の状態の情報が得られます。初期の状態がわかれば、そこから時間的に発展していく宇宙の姿についても、重要な情報が得られると考えられます。

精密な観測は、地球の大気に邪魔をされて難しいので、二〇〇〇年代の探査機WMAPや、二〇一〇

年ころに運用された観測衛星プランクなど、宇宙初期の姿を詳しく探求する努力が続けられています。

元素はどこからやってきたのか

宇宙が膨張しているなら、さかのぼっていけば、宇宙全体がいまよりずっと小さかった時代があることを示唆します。原子は、永劫の過去から存在しているわけではなく、宇宙が極小の時代から進化する過程で成立した物質の形態です。宇宙が膨張していくと、温度は下がっていきます。その過程で原子も生まれます。まず素粒子、中性子、陽子、電子などができ、ビッグバンのはじまりからおよそ三八万年後、温度がおよそ3000Kまで下がると、電子は陽子にとらえられて水素原子が誕生、わずかばかりのヘリウムや微量のリチウムといった軽い元素ができたと考えられています。[*14]

水素原子ができると、自由に飛び交う電子は空間から消えることを意味します。陽子にとらえられた電子は、水素原子の一部となって閉じ込められるからです。すると、光は電子に邪魔されることなく、宇宙空間を自由に飛び交える状態になります。これには「宇宙の晴れ上がり」という美しい表現が与えられました。その時以来、光は、晴れ上がって透明になった宇宙空間を遠くまで飛べるようになったのです。3000Kの黒体の出す光は、宇宙膨張によって波長が一〇〇〇倍に引き伸ばされます。3K放射はこの時の光＝電波を見ているのです。

一方、宇宙空間に広がった水素は重力の力で集まります。圧縮が進むと、高温高圧の天体となって、「核融合」が始まります。自ら輝き始める星の誕生です。

このことは「星や太陽の中では水素が燃えている」と比喩的にいわれます。しかし、これは身近な燃焼とはまったく異なる現象です。「燃える」という言葉は、日常的には、酸素と結びつく燃焼を指します。これは化学反応です。化学反応では、原子の種類は変化することはなく、原子同士がついたり離れたりして相手が組み変わるだけです。水素が燃えても、水素原子は壊れることはなく、酸素と結びついて水の分子 H_2O になります。

星の内部で起こっている現象は、それとは階層が異なる原子核反応です。原子核の世界は、原子よりもさらに五桁小さな世界です。原子核についての研究が進む一九四〇年ころに、星の内部で起こる核反応の詳細がハンス・ベーテ（Hans Bethe, 1906〜2005）らの研究によってわかってきました。水素が核融合を起こすと、原子番号が二番目のヘリウムができます。高温高圧になった水素の原子核が、量子力学の効果によって組み変わり融合し、ヘリウム原子核に転換する、とてつもない反応が起こっています。アインシュタインの公式 $E=mc^2$ は、質量 m とエネルギー E がイコールであることを示しています。ヘリウムがつくられるとき、質量の一部が欠けて膨大な熱や光のエネルギーとして解放されます。太陽であれば一〇〇億年程度安定して輝き続ける源泉です。太陽は、そして夜空の星々は、自然の核融合炉です。人類が核融合を長時間安定的に行うことはできていません。核融合を地上で破壊

的に再現したのが、原子爆弾より桁違いに強力な水素爆弾です。

星の中での主な反応は、水素からヘリウムへの転換です。それに加えて、炭素、窒素、酸素など、生命の形をつくる重要な元素も、星の核融合で合成されます。このようにして、星は自重で潰れようとする重力のエネルギーを解放して光を放ち、元素を製造する機械としても働いています。星の中では、原子番号が二六番の鉄までは合成されていきます。

鉄より重い元素は、星が燃え尽きたときに起こる超新星爆発で一気にできるだろう、と考えられていました。しかし、この説では、宇宙で観測される元素の比率がうまく説明できませんでした。

二〇一七年、重力波の観測に連動して、中性子星同士の合体現象が光や電波でも観測されたと発表されました。中性子星は、星全体が中性子の集まりでできている超高密度の星です。中性子星は核融合ではなく、縮退圧という量子力学的な力で潰れずに支えられています。重力波の観測に成功するようになり、中性子星が合体したときに、金やプラチナなどの、鉄より重い原子番号の大きい元素ができている様子が観測されました。*15。これは理論でも予想されていたことで、元素の起源の説明に一つ項目が加わったのです。

「私たちはどこから来たのか」という問いに、二〇世紀の科学を経て二一世紀では、物質レベルで大筋では答えられるようになってきました。私たちの身体は原子でできている。その原子は、ビッグバン宇宙で一部がつくられ、星の中の核融合で元素が進化し、星の末期の大爆発や、中性子星の合

体の際に多様な元素がつくられる。それを材料にして私たちの身体も私たちを取り巻くモノの世界も
できている。その意味で、「私たちは星から生まれたのだ」というロマンチックな響きをもつ言葉は
妥当なのです。今後も、より詳細が明らかにされ、新たな発見がつけ加えられて、その知見は発展、
深化していくことでしょう。

一方で、「私」や「私たち」という言葉には、意識やアイデンティティ、共同体の起源などの多様な
含みがあります。ダーウィンの進化論も一つの答えの方向でしょう。物質科学が語る元素の起源は、
モノを形づくる原子の起源です。物質科学の文脈で説明が可能な範囲には依然として限界があります。
私たちはどこから来たのかとの問いに対する答えには、多重のレイヤーと、汲み尽くせない広がりが
残されていると思います。

炭素の物語

地球上の自然界の元素は、約九〇種類程度が知られています。人工的に作られたものも含めると、
その数は大きくなります。元素は、それぞれ重要な働きをしています。その例として、炭素と鉄に注
目してみましょう。

炭素は、地球型の生物にとってなくてはならない重要な元素の一つです。炭素は、私たちの身体だ

けではなく、地球上に目を広げると、大気圏、生物圏、水圏、岩石圏をめぐっています。炭素は酸素と結びついて、地球の大気中にCO_2の形で存在し、一部は水にも溶けています。植物は、光と水をつかって、大気中のCO_2を取り込み、酸素をはぎ取って、炭素を体内に残し、一部は呼吸として排出します。植物は、食物連鎖により動物の体内に取り込まれます。動物は生きている間、呼吸し、食べ物を食べ、排泄し、やがて死体となり、微生物に分解される際にもCO_2を排出します。長い年月を経て化石燃料となるものもあるでしょう。海に溶けたCO_2の一部は炭酸カルシウムとなり石灰岩として蓄積されます。それもまた、風化や火山活動を通じて大気に放出されます。[16]

炭素循環と呼ばれるこの循環は、まるで輪廻転生の物語のようです。炭素が関係する物質のリストを少し眺めてみましょう。植物の細胞壁には骨格成分としてセルロースが含まれています。それは、紙の原料にもなります。古くは写真フイルムのベースやセルアニメのセルなどに使われたセルロイドの原料でした。ナノスケールの繊維、セルロースナノファイバー（CNF）の原料にもなります。[17] 砂糖の成分はスクロースで、これも炭素を含んでいます。

米や麦、ジャガイモなどに含まれるデンプンはグルコースが構造単位です。

穀物や砂糖は、人類の文明と切り離すことはできない重要な作物です。砂糖は、主にサトウキビ栽培で作られますが、一六世紀ころから、カリブ海の島々やアメリカ大陸での生産がヨーロッパの人々によって始まります。労働の担い手として奴隷貿易の歴史と結びついています。ほぼ同じころ、日本

でも薩摩藩が琉球や奄美で砂糖栽培を行い、資金源としていったことはよく知られています。イギリスの美術館、テート・モダン、テート・ブリテンで知られるテートは、ヘンリー・テートが角砂糖で富を築いたのが始まりです。砂糖がいかに人々の食卓や嗜好を変え、産業となり、巨万の富をもたらしたかは歴史が教えるところです。[*18]

砂糖の原料となるサトウキビは、代表的なC_4植物です。光合成の過程で最初の生成物の炭素数が四つのものがC_4植物、三つのものがC_3植物と分類されます。C_4植物は高温や乾燥、低いCO_2濃度など過酷な気候条件に強く、トウモロコシもその仲間です。米や小麦はC_3植物です。[*19]

はるばるヨーロッパの人がアジアを目指してやってきた理由の一つに、スパイスの獲得があります。個性豊かなスパイスの特徴ある香りや味は、特有の分子によるものです。ベンゼン環から髭がのびたような形や、フェノール類の有機化合物を含むものが見られます。黒コショウのピペリン、シナモンのシンナムアルデヒド、ナツメグのイソオイゲノールなどです。[*20] フェノール類の名の由来であるフェノールは炭素六個がつながったベンゼン環のようにOHが結合した有毒な分子です〔5〕。それが複雑につながったものはポリフェノールと呼ばれ、多くの種類が知られています。

アジアのステップ地帯の人々の交易は、穀物と動物製品、つまり南方の炭水化物と北方の貴重で栄養価の高いたんぱく質の交換であった、という説明が『マクニール世界史講義』にでてきます。

遊牧民の集団は、生存に必要な最低限の基盤を自力で獲得できなかったのですが、動物製品と引き換えに穀物を得ることによって、肉や牛乳だけよりもはるかに充実した食料供給を保証できました。つまり、ステップ地帯や、ユーラシア大陸の耕作可能地域の南に位置する半砂漠の周辺地域においては、生きるために必要でない余分なタンパク源を手放し、安い炭水化物で代用することによって、もっと多くの人が生き延びるようになったのです。武器や奴隷、宝石、情報など多様な対象物の交易は、それ自体、この交換の基本的パターンに伴うものでした。[*21]

人々の交易・交換を「炭水化物とたんぱく質の交換」という分子レベルで見る面白い視点だと思います。

炭素は、新素材としても炭素繊維やサッカーボール型のフラーレン、チューブ状のカーボンナノチューブ、シート状のグラフェンなど、多様な顔を持っています。結合できる電子が四つあることと、酸素と結合したときにCO_2という常温で気体になり水にも溶けやすい性質などが、生体にも環境にも柔軟に入り込める特徴を支えているのでしょう。

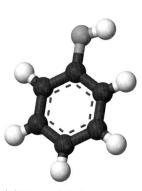

〔5〕フェノール分子

炭素とよく比較されるケイ素（silicon シリコン）は、同じく四つの結合できる電子をもち、半導体の原料として欠かせません。ケイ素は酸素と結びついて二酸化ケイ素（SiO_2）となり、石英や珪砂などの主成分になります。珪砂はガラスの原料です。炭素が多数連なった有機分子に似た構造をケイ素で作った素材はシリコーン（silicone）といわれ、キッチン用品などに使われています。

宇宙には、炭素ではなくケイ素でできた生命体がいるのではないか、という空想をしたくなるかもしれません。しかし、ケイ素の酸化物は CO_2 のようには振舞わず、大気圏—水圏—岩石圏—有機体と循環して生命の通貨のような役割を果たすのが難しいところです。柔軟な形態を許す炭素をベースにした生命体である私たちが、固いシリコンを操って文明を築くようになったのは理にかなっていることなのかもしれません。柔らかいものと固いもの、形なきものと形あるものの関係でシステムを見ると、相補的にお互いを支え合っている普遍的な関係が潜んでいる気がします。

鉄と金属

もう一つの元素の例として、鉄を見てみましょう。鉄は、私たちの体の中でも、重要な働きをしています。血液の中に含まれるヘモグロビンは、酸素の運搬役を果たす鉄を含んだたんぱく質です。赤い血の色はヘモグロビンの色です。ヘモグロビンではなく、銅を取り込んだヘモシアニンを利用して

いる生き物もいます。ヘモシアニンは酸素と結合すると銅イオンに特徴的な青い色になります。

石器時代のヒトが壁画などに利用する天然の顔料、弁柄は酸化鉄の赤茶けた色です。また、鉄は、鉄器として、人類の文明を変え、戦争の歴史を変え、都市の建築を変えてきました。鉄は砂鉄や鉄鉱石から取り出されます。古代から行われた「たたら製鉄」は、主に砂鉄に含まれた鉄を溶かして取り出す方法です。炭火と、空気を送り込む鞴などの仕掛けを使って、高温の炎をつくります。鉄分を含んだ砂を集め、木から炭を作り、火をおこし、鞴で風を送り込み、マグマのように溶け出す灼熱の流体ノロ（鉄滓）の中で育つケラ（鉧）を冷やし、鉄を抽出する。*22 すべて地球の環境にある素材。古代の人たちが重視した四つの「元素」、地水火風すべてがかかわって、硬い鉄が自然の中から取り出されます。

鉄は惑星に眠る星のかけらです。

地中深く、地球の中に深く降りていくと、深部には高温高圧の鉄が主成分であるコアがあり、それによって地球全体を覆う磁場も形成されると考えられています。

鉄や銅や金や銀などの金属は私たちの文明の歴史の中で、様々に利用されてきました。特に、金は薄く伸ばしたり、細い糸状に加工したりできるので、現代の精密な加工にも利用されます。

金銀銅は通貨としても使われてきました。

図6は古いデジタルカメラを分解して取り出した撮像素子の写真です。中央のシリコンのセンサーにつながる配線部分に金の細いワイヤーが使われているのが見えます。これらの鉱物資源は、地上の

どこにでも存在するわけではありません。希少価値のある金や銀などを産出する場所は地球上で限られています。[*23]歴史をひもとくと、金銀を産出する鉱山などを誰が押さえるかは、幾多の戦争や紛争の大きな動機の一つになっていることがわかります。

モノのリテラシー

金銀以外にも、様々な資源――水、森林、たんぱく源（肉や魚など）、炭水化物（穀物）、砂糖、スパイス、クジラ（かつては油などをとるため）、石炭、石油、レアメタルなど、モノをめぐっての歴史や社会学は、王朝や政治家や政変で語られる歴史＝物語とは違った視点を提供してくれます。具体的なモノの歴史は、それを欲した人々や媒介する人たち、生産に携わる人たちを想像することができ、興味深いものです。

デジタルマップを利用すると、実際には足を運ぶことが難しい現代の鉱山の様子を見ることができます。たとえば、インドネシアのパプア州山中深くに、グラスベルグ鉱山という世界最大級の金の鉱山があります。この鉱山は、金、銅の産出量が世界屈指の鉱山です。航空写真モードで見ると、幾重

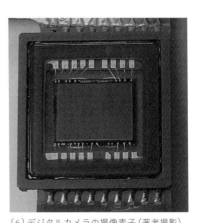

〔6〕デジタルカメラの撮像素子（著者撮影）

にも折り重なる深い襞が山肌を深く削っています。直径が二キロメートルを超える巨大なクレータと
なって深く大きく掘られていることがうかがえます。[*24]

世界にいくつか存在する、ウランの鉱山も観察することができます。オーストラリア北部ダーウィ
ンの町から二〇〇キロメートルほど東にカカドゥ国立公園という、野生動物やワニ、水鳥たちの楽
園のような場所があります。そこに隣接しているアーネムランドという、先住民が多く暮らすところです。
近くには、アボリジニの人たちが描いた壁画が残されている Anbangbang Rock Shelter などが点
在しています。図7の岩に描かれた壁画は、人を襲う危険な精霊（Nabulwinjbulwinj）を表しているそ
うです。

その赤茶けた大地のなかにあるレンジャー鉱山はウラン鉱山です。これも、デジタルマップなどで
空からの様子を見ることができます。近くには、小さな空港や、ビジターセンターのあるジャビルと
いう町も見えます。現在の採掘は地下で行われているようです。

ウランやプルトニウムなどを利用したあとの核廃棄物は、人類の進化的な時間スケールに比肩され
るような、何万年もの長期間の管理が必要です。アメリカのハンフォードサイト（Hanford Site）には、
ヒロシマ、ナガサキの核兵器開発「マンハッタン計画」に関連した核廃棄物の貯蔵場所の片鱗を見る
ことができます。デジタルマップで周辺を見ると、ハンフォードサイトの一〇キロメートルほど南に
L字のパイプラインのような構造物が目につきます。長さ四キロメートルの長いパイプラインのよう

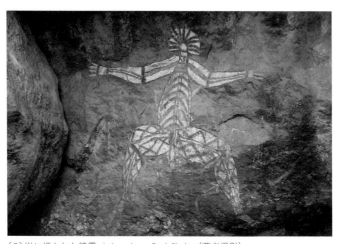

〔7〕岩に描かれた精霊 Anbangbang Rock Shelter（著者撮影）

な人工構造物は、人類が初めて重力波を観測した装置ＬＩＧＯです。

人類最初の核兵器開発にかかわり核廃棄物をかかえるハンフォードサイトと、人類最初の重力波の観測装置が隣り合って並んでいる姿。期せずして、時を隔てて近隣に建設された二つの設備を眺めていると、創造と破壊、二つの顔をもつ双面の神のような科学技術文明の姿が象徴的に見えている場所にも感じられました。

モノはどこから来て、それがどんなものであって、どこにゆくのかを考えることは、様々な気づきをもたらしてくれます。私たちは、地球の外にある、月や他の惑星などの資源は、太陽の光や隕石などの例外を除いて、ほとんど利用していません。身のまわりにあるモノは生物起源であれ、地下起源であれ、ほぼ地球に蓄積してきたものを利用しています。身

近なモノがどこからやってきたのかを源流にまでさかのぼっていくと、かならず地球と、それを形成した宇宙につながります。私たちが目にするすべてのものは惑星に住んでいる、という現実はあまり意識することはないのかもしれません。都市の想像力のレイヤーは、表層の消費文化にとらわれがちです。そのレイヤーを一枚はがしてみると、素材、材料、原料、資源と呼び名は変わりますが、物質が集積したレイヤーが広がっています。その物質は、地球のどこかにあった自然のものからつくり出されています。

「どこか」が具体的にどこを意味するのかに関心をもって世界を見ると、現代の文明の姿が現れてきます。歴史も浮かび上がってきます。何が資源なのかは、何がほしいのか、という欲望の問題と結びつきます。誰かがほしい、みんながほしいものが蓄積し、巨大化したものが資源という名で呼ばれます。それは有用であったり、生きるために必要であったり、お金になったりすることとつながっています。

二〇世紀の文明は、多種多様の化学物質、石油製品、プラスチック、核廃棄物など、生命循環の輪の外にあるモノを大量に生み出してきました。そのおかげで、快適な暮らしも支えられています。役目を終えて外へ消えていったモノたちはどこへゆくのでしょうか。外だと思っていたモノは内に回帰してくることがあります。それが発明されたときには「夢の」とか「未来を拓く」「人類を救う」といっ

た祝福された形容で迎えられたモノたちが、時を経て私たちのもとに別の形になって回帰し、新たな不安要素となることも経験し、目撃しています。惑星規模の大きな循環に気づくには、一人の人間のサイズがあまりに小さいからかもしれません。ヒトの大きさの一メートルと地球惑星の大きさの一万キロメートルの間には七桁の広がりがあります。

物質のレイヤーでものごとを考えると、普段は見えにくい世界の姿が見えてきます。いま、目の前にあるモノと文明のあり方だけを前提にしてしまうと、それ以外の可能性は萎(しぼ)んでしまいます。現在とは違う世界を思い描き、構想するのは、強靱な想像力です。一つのモノからそこにつながる世界をどのように読み解くのか、モノのリテラシーとでも呼ぶべき関心をはぐくんでいくことは、過去と現在と未来を具体的に考える手がかりになるのではないかと思います。

90

＊註

1 "If, in some cataclysm, all of scientific knowledge were to be destroyed, and only one sentence passed on to the next generations of creatures, what statement would contain the most information in the fewest words? I believe it is the atomic hypothesis (or the atomic fact, or whatever you wish to call it) that all things are made of atoms——little particles that move around in perpetual motion, attracting each other when they are a little distance apart, but repelling upon being squeezed into one another. In that one sentence, you will see, there is an enormous amount of information about the world, if just a little imagination and thinking are applied." Feynman, Leighton, Sands, The Feynman Lectures on Physics, Volume I, chpter1.2 "Matter is made of atoms". 日本語版にR・ファインマン『ファインマン物理学Ⅰ 力学』坪井忠二訳、岩波書店（一九八六年）がある。 訳、圏点は引用者。英語版はＰＤＦで公開されている。http://www.feynmanlectures.caltech.edu/

2 「物」は現代社会では大量生産され、物質性を漂白され、記号化されていきます。そのニュアンスを込めて、この章では「モノ」と書いています。石田英敬『記号の知／メディアの知——日常生活批判のためのレッスン』東京大学出版会、二〇〇三年、第一章参照。

3 視野の広さは角度で表します。一度は六〇分、満月の視野角は約三〇分。図は約二分×二分で、差し渡しが満月の一五分の一ほどの小さな区画です。

4 A. Unsöld, Baschek, The New Cosmos, 5th edition, Springer, 2004 corrected 2nd printing. https://www.nao.ac.jp/gallery/messiers.html

5 「メシエ天体」は、国立天文台のウェブサイトで閲覧可能。　中村士、岡村定矩『宇宙観五〇〇〇年史——人類は宇宙をどうみてきたか』東京大学出版会、二〇一一年。小暮智一『現代天文学史——天文物理学と開拓者たち』京都大学学術出版会、二〇一五年。

6 不破浩子「名古屋博物館蔵『和名類聚抄』について」長崎大学教養部紀要 人文科学篇三七（二）、一九九六年、一〜二四頁。http://hdl.handle.net/10069/15400

7 ハッブル『銀河の世界』戎崎俊一訳、岩波文庫、一九九九年、四六頁。

8 "IAU members vote to recommend renaming the Hubble's law as the Hubble-Lemaître law", 2018.10 press release. https://iau.org/news/pressreleases/detail/iau1812/

9 「運動量」は、質量と速度をかけ合わせた量。二四五頁参照。

10 アインシュタインの論文には、（アマチュア研究家の）マンドル氏の求めに応じて計算した、とあります。阿部文雄「重力レンズとアマチュア」『天文月報』第一一〇巻第三号、二〇一七年、二二七〜二三四頁。http://www.asj.or.jp/geppou/archive_open/2017_110_03/110_227.pdf

11 ペンジャス、ウィルソンの３K放射の発見。二人は一九七八年にノーベル賞を受賞しました。理論的に予言していた一人、ピーブルス（James Peebles, 1935）は宇宙論に対する貢献で二〇一九年に受賞。

12 振動数 ν は一秒間に振動する回数で、波長 λ とかけ算すると一秒に進む距離、つまり光速度 c に等しくなります。$c = \lambda\nu$ となり、波長と振動数は反比例の関係です。

13 プロイセン首相のビスマルクの言葉といわれますが、「鉄は国家なり」と広まったものと思われます。演説の内容と背景については、飯田洋介『ビスマルク——ドイツ帝国を築いた政治外交術』中公新書（二〇一五年）を参照。

14　S・ワインバーグ『宇宙創成はじめの三分間』小尾信彌訳、ちくま学芸文庫、二〇〇八年。宇宙論、素粒子物理学の泰斗によって、ビッグバン理論が妥協することのない内容で一般向けに書かれています。

15　"NASA Missions Catch First Light from a Gravitational-Wave Event", Oct 16, 2017.

16　長倉三郎ほか編『岩波 理化学辞典』第五版、岩波書店、一九九八年。

17　セルロースナノファイバーは「全ての植物細胞壁の骨格成分で、植物繊維をナノサイズまで細かくほぐすことで得られ」る素材（京都大学生存圏研究所）。http://www.rish.kyoto-u.ac.jp/labm/wp-content/uploads/2018/08/hpNanocellulose201808.pdf

18　"Henry Tate" https://www.tateandlyle.com/about-us/henry-tate　佐藤健太郎『炭素文明論：「元素の王者」が歴史を動かす』新潮選書、二〇〇八年。八百啓介『砂糖の通った道 菓子から見た社会史』弦書房、二〇一一年。ウィリアム・バーンスタイン『交易の世界史』下、鬼澤忍訳、ちくま学芸文庫、二〇一九年、第八章。

19　『キャンベル生物学』（原書一一版）池内昌彦ほか監訳、丸善出版、二〇一八年、二二一九〜二三三頁。

20　佐藤、七〇頁。

21　ウィリアム・H・マクニール『マクニール世界史講義』北川知子訳、ちくま学術文庫、二〇一六年、一六四頁。

22　永田和宏「小型たたら炉による鋼製錬機構」『鉄と鋼』第八四巻一〇号、一九九八年、二七〜三二頁。https://www.jstage.jst.go.jp/article/tetsutohagane1955/84/10/84_10_715/_pdf

23　厨川道雄『レアメタル白書』新樹社、二〇一三年。

"The Cost of Gold | The Hidden Payroll-Below a Mountain of Wealth, a River of Waste", Jane Perlez and Raymond Bonner, *New York Times*, Dec. 27, 2005. https://www.nytimes.com/2005/12/27/world/asia/below-a-mountain-of-wealth-a-river-of-waste.html 谷口正次『メタル・ウォーズ』東洋経済新報社、二〇〇八年。

II

PHYSIS IN IMAGES

第4章　世界の無限性について

この無限の空間の永遠の沈黙は私を恐怖させる。

パスカル『パンセ』[*1]

「世界の果て、宇宙の果てはどうなっていますか」と問うことは、無限を問うことと似ています。世界をつかまえようとすれば、無限は思わぬところに顔を出します。数えようとしても、終わることはありません。この章では、無限のもつ奇妙な性質と、それを人間がどう手なずけようとしてきたのかを考えてみましょう。

限りがない「無限」

子どものころ、学校の帰り道に、どこまで数を数えられるか、毎日数えたことがありました。

昨日は一〇〇〇まで数えたから、今日はその続きを数えよう——。それを何日か繰り返しているうちに、どこまでいっても終わらないことに気がつきました。そこで、思い直して、一万までは数えたから、今日からは、一万、二万、三万と「一万」を基準にしようと思いました。すると、一気に一千万まで簡単に数えられる。しかし、これでも終わらないので、次は昨日数えた分、たとえば「一億」を一つの単位としてさらに数える、ということを始めました。

それでも終わりません。兆や京といった名前では足りなくなってきます。そこで、もっと大きな数の名前を調べてみました。昔の人は、ガンジス川の砂の数を表したとされる「恒河沙」や、それより何十桁も大きい「無量大数」という単位をすでに考えていることを知りました。とても大きい数だということはわかりましたが、無量大数を無量大数だけ数えて、さらに……と考え続けているうちに、これは限りがない、ということをめまいのするような感覚とともに納得しました。そして、数えるのをやめました。得体の知れない巨大な存在が、霧の彼方にほの見えた瞬間。合わせ鏡に映った、どこまでもどこまでも続くように見える世界に、身震いするのと似ていました。

順に数えることができなくても、一億、一兆、一京といった大きな数の存在を疑う人はおそらくいないでしょう。「一億を一億倍してそれをさらに一億倍した数」は、〇が二四個続く大きな数だな、と感覚的に理解できます。

これらはしかし、たとえどんなに大きくても、有限の数です。このプロセスを無限回繰り返せば無限になりますが、「無限回繰り返す」という言葉に「無限」が入っているので、堂々めぐりです。「堂々めぐり」にも、終わりのないプロセスという構造が円環の形で隠れています。祈願のために、お寺の御堂などをぐるぐる回る営みが果てしなく続く姿が思い浮かびます。

無限は英語で infinity です。in は否定を表し、fin は終わりを表しますから、限りがない、果てしがないという意味をなしています。英語でも、日本語と同様の感覚を表現していることがわかります。

時間や空間に、はじまりやおわりがないということは、安心する感覚とは対極にあるのでしょう。無限につながる道は、不安を誘います。

無限の反対の言葉は「有限」です。限りがあるということは、はじまりがあり、おわりがあります。無限とは逆に、安堵感や安心感をもたらす働きがあるようです。一つの幸福な瞬間が終わることは、残念なことかもしれませんが、その瞬間が終わることによって、新たな、経験したことのない次なる感覚が呼び起こされる可能性が生まれます。「一つ」と数えられることに、その萌芽が芽生えています。

何かある行為――たとえば、一つの作品を制作する行為にともなう時間は、永遠には続かない。終わりがある。限りがあることは、苦痛をもたらすと同時に、安堵をももたらす。死ぬまでに何かをなし遂げたいという気持ちは、限りがある生という意識と結びついているのでしょう。もしも、ある営みに限りがないとすれば、それは、苦役のような営みに転化していきます。

シーシュポス

ギリシャ神話にシーシュポス（Sisyphus シジフォスともいう）という神が登場します。ゼウスの怒りをかったシーシュポスの受けた刑罰は、岩山に巨大な岩を担ぎあげることでした。ようやく頂上に達したかと思うと、その岩は坂を転げ落ちるように仕組まれています。シーシュポスは山を降り、再びこの岩を担ぎ上げなければなりません。神話によれば、このプロセスは永遠に続くのです。頂上に永遠にたどり着けないのではなく、頂上にたどり着いたたん、それまでの努力が報われなくなります。また一からやり直さなければならない。永遠の繰り返しが、眼の前の行為の「意味」を剥奪します。

シーシュポスがなぜゼウスの怒りをかったのか。これには様々な説明があるようです。ある伝説では、鳥に変身したゼウスが人間の娘をさらっていく姿をシーシュポスは目撃します。そのことを、娘を探して訪ねてきた父に語ったから、といいます。

ある日彼が何気なく空を仰いでいると、一羽のすばらしく大きな鷲が、人間の娘をさらって、遠く海上に見える島の方へとんで行くのが見えた。かしこいシジフォスには、その鳥はどうやらただの鳥ではなく思われた。

「これはまた大神ゼウスが鷲に姿をかえて、いたずらをしたのかも知れないぞ。」

と、彼は考えた。

そこへアソプス川の神がやって来て、自分の娘エギナが突然に行方が知れなくなったことを話して、彼の意見を求めた。シジフォスは自分の見たことを語って、エギナをさらって行ったのはたぶんゼウスではないかと思うといい、鷲のとんでいった島を指さして教えた。[*2]

巨大な鷲のような姿で空を飛ぶものが、あなたの娘をさらっていくのを見た、とシーシュポスは家族に証言したのです。真実を語ることで刑罰を受けるとは理不尽な話です。ギリシャの人たちが神々の世界に仮託した物語は、人間世界で起こりうるありとあらゆる忌まわしい出来事が描かれているようです。しかし、この物語から何を読み取るかは、神話は詳しく語ってはいません。

作家アルベール・カミュ（Albert Camus, 1913-60）は『シーシュポスの神話』という短くも格調の高い文章の中で、シーシュポスと神々との確執を諸説を引いて紹介しています。それによれば、岩山の

刑罰を受ける前に、一度地獄に落ちたシーシュポスはいったん地上に戻る許可を冥府の神プルートンから受けます。

しかし、この世の姿をふたたび眺め、水と太陽、灼けた石と海とを味わうや、かれはもはや地獄の闇のなかに戻りたくなくなった。（中略）それ以降何年ものあいだ、かれは、入江の曲線、輝く海、大地の微笑をまえにして生きつづけた。神々は評定を開いて判決を下さなければならなかった。使者としてメルクリウス[*3]がやってきて、この不敵な男の頸をつかみ、その悦びから引きはなし、刑罰の岩がすでに用意されている地獄へとむりやりに連れ戻った。[*4]

その後、彼の受けた刑罰は、無限に続くプロセスです。闇の中で岩を担ぎあげて頂上を目指して歩く姿は、絵画のモチーフにもされています〔1〕。

〔1〕ティツィアーノ・ヴェチェッリオ《シーシュポス》
1548-49年　237×216cm　プラド美術館蔵

102

カミュは北アフリカのアルジェリアに生まれています。この神話をモチーフにした文章を書くに際して、簡潔な描写の中に、つかの間の滞在となった地上世界へのいとおしい眼差し、光と水の輝く世界を、生きた宝石のように埋め込んでいます。おそらく作家が繰り返し見つめ、照らされた、まばゆい光に満ちた地中海での経験が反映されているのでしょう。そして、地獄に再び召喚され、闇の中で永遠の苦役に従事するその後のシーシュポスを描写します。頂上に達した瞬間、転がり落ちる岩と、それを再び持ち上げるために、麓に降りていかなければならないことに注目して、次のように続けます。

シーシュポスは、岩がたちまちのうちに、はるか下のほうの世界へところがり落ちてゆくのをじっと見つめる。その下のほうの世界から、ふたたび岩を頂上まで押し上げてこなければならぬのだ。かれはふたたび平原へと降りてゆく。*5

岩が転がり落ちるのを眺め、再び自らの意志で下へと降りていく瞬間を、間近で観察した記者のルポルタージュのように描きます。神話が詳しくは語らない無限の反復に想像を働かせています。シーシュポスの行為の中に、心理的には単純な繰り返しとはならないであろう差異を見てとっています。それを自らの意志で引き受けていく価値の反転をそこに見出しているのです。

この石の上の結晶のひとつひとつが、夜にみたされたこの山の鉱物質の輝きのひとつひとつが、それだけで、ひとつの世界をかたちづくる。*6

陽光に満ちたきらめく世界の経験を経たのちに、暗闇の中で、鉱物たちが星あかりに呼応してきらきらと輝く陰光。そこには、彼が地獄を逸脱して地上に戻り、過客として目に刻んだ、空と海の光輝く美しい記憶のイメージが重ねられているはずです。神々に見放され、罰を受け、闇の世界で永遠に繰り返す一見不毛な反復の作業の中に、神々なき宇宙でのきらめくような光を見ていたことでしょう。

私たちは、無限そのものを生きることはできません。あるプロセスを無限に繰り返す姿を想像することで、無限らしきものの片鱗に触れることはできるのかもしれません。カミュのシーシュポスの神話は、無限反復する下降を永遠の中に意志的に置き、そこに能動的意味を見出すことで、人間的存在へと転換する思想を描いています。

「無限」と隣接する概念である「永遠 eternal」は、時間軸上に伸びた終わることのないプロセスの意味を含意しますが、そこには、差異と生成の萌芽が感じ取れます。永続は安定を意味し、永遠は意味づけ可能な生きられる時間の別名になりえます。神話のモチーフをここで繰り返すなら、シーシュポスは、むき出しでは扱えない不敵な無限のプロセスの頸をつかみ、永遠の時間軸に意志をもって埋め込む、という相似性を見て取ることも可能かもしれません。シーシュポスのアフォリズムは、長い大

104

戦の不条理な経験を経た同時代の人々に、共感をもって受け入れられたといいます。

幾何学的無限

　永遠は意味づけ可能ですが、しかし一本の無機的な線が無限のかなたまで伸びていく姿を想像するのは不安をともないます。無限に伸びる線というのは、夢でうなされそうな奇妙な「オブジェ」です。どんなに細い針金や糸でつくろうとも、無限の長さの線をつくるには無限の材料がいるはずですから、現実につくろうとしても途方に暮れてしまいます。

　直線は均質な空間の裂け目のようです。両端のある線分を平面でつなぐことで、円がつくられます〔次頁、図2、著者作成〕。

　線分は長さが有限で端をもちますが、閉じた円環から

〔3〕無限記号（著者作成 CG）

は端が消滅します。すると、端に到達することなく、ぐるぐるとどこまでもたどることができます。その意味では、無限を内包しています。無限を表す記号「∞」は、自分の尾に噛みついた蛇のシンボル、ウロボロスの環のようです。または、紙テープを半回転ひねってつなぐとできるメビウスの輪のようにも見えます〔3〕。

ある線分を半分に分割し、それをまた半分に分割し、と考えていくと、いずれは長さはゼロになるのでしょうか。どこかでそれは終わり、究極の微小の何かがそれを支えていると考えるのか。あるいは、それは終わることなく、いつまでも無限に続くと考えるのか。数学的にはそれは極限を考えることにあたります。無限に繰り返せば、数学的には長さはゼロになります。√3 を例にしてみましょう。√3 の近似値を求める方法はいくつかありますが、下記の例を見てください。

√3 の最初の近似値として、二乗すると3に近い1.7

$$\sqrt{3} = 1 + \sqrt{3} - 1$$

上記のように変形して、分子の有理化を行うと

$$\sqrt{3} = 1 + \cfrac{2}{1 + \sqrt{3}}$$

この式は、右辺に√3 が入っている入れ子構造です。
右辺を言葉にすると「√3 に1をたして、逆数をとり、2倍して1をたす」ですから、右辺の√3 にその式を挿入します。

$$1 + \cfrac{2}{2 + \cfrac{2}{1 + \sqrt{3}}}$$

このように自分で自分を呼び出すことを「再帰的」といいます。この操作は何度でも繰り返すことができます。5回行えば、こうなります。

$$1 + \cfrac{2}{2 + \cfrac{2}{2 + \cfrac{2}{2 + \cfrac{2}{2 + \cfrac{2}{1 + \sqrt{3}}}}}}$$

などを選んで右辺に入れると、よりよい$\sqrt{3}$の近似値が計算できます。

しかし、再帰的操作をどこかで打ち切ってしまっては、真の値に完全に一致することはありません。途中で打ち切って表現する限り、$\sqrt{3}$の場所には穴があいています。

フラクタル——破片でできた世界

無数に穴があいた図形の例に、「カントール集合」があります。線分を三等分して、真ん中を取り除き、両端を残す。その操作を繰り返し行います。この再帰的な操作を、無限回繰り返せば、どうなるでしょう。図4では有限回の操作で終わっていますが、切れ切れの線分が無限に並ぶ図を想像できるでしょうか。

もう一つ、例を見てみます。線分を三等分し、真ん中にもう一本たして三角の屋根の形をつくります。このプロセスを無限に繰り返します。繰り返すたびに、長さは三分の四倍され少し長くなります。曲線の長さは、三分の四倍を繰り返していくので、無限大に近づきます。この無限に折りた

〔4〕カントール集合（6回まで操作した図）

たまれた曲線は「コッホ曲線」といいます〔5〕。

自然には、再帰的なプロセスでつくられた形が多く埋め込まれています。雲の形、山肌、水面の波、植物の形、宇宙の構造など、あらゆるところに無限の襞が埋め込まれています。フラクタル（fractal）という性質がそこには潜んでいます。

幾何学はなぜ、しばしば味気無いとか、つまらないと言われるのだろうか。雲や山の形、海岸線とか樹木の形を表わせないということが、その理由の一つであるだろう。雲は球形でなく、山は円錐形でない。海岸線も円形ではないし、樹皮もなめらかではなく、また稲妻も一直線には進まない。[*7]

フラクタル理論の提唱者マンデルブロ（Benoit Mandelbrot, 1924–2010）は、自然の形は直線ではなく、球や円錐などの単純な幾何学図形でもなく、彼が名づけたフラクタルの考え方で記述できる広大な世界がある、として、川、湖、島、月のクレーター、銀河、株価の変動といった広範な例をあげ

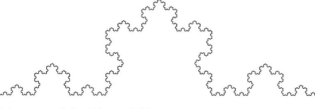

〔5〕フラクタル曲線の例（コッホ曲線）

ています。

非常にいかめしい数学のなかには、今日まで誰もそのようなものがあるとは思ってもみなかった造形の美を隠し持つものがある[*8]

直線はいくら拡大＝ズームインしても直線のままです。

曲線はある点に着目して拡大していくと、曲がり方がゆるくなり、だんだん直線と区別ができなくなっていきます。十分拡大して直線と見なせるようになれば、その点の周辺がどれぐらい傾いているかを調べられます。傾きがわかると、前後周辺の変化が予測できます。それが微分の考え方です。

「微分できる」のは滑らかな線に限られます。曲線を、手で触ることを想像して、すべすべして滑らかな部分は微分可能です。三角形の角のような、とがっている点は、

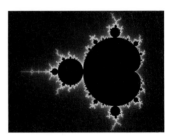

〔6〕マンデルブロ集合の描き方

$z=z^2+c$ という式を考えます。はじめに $z=0$ とし、右辺の c には適当に決めた複素数（註29参照）を入れて計算し、左辺の新しい z を決めます。この操作を十分な回数繰り返した時に、z が無限大になってしまう c と無限大にならない c が区別できます。様々な c の一点一点を計算していくと地図が描けます。無限大にならない c の集まりがマンデルブロ集合、図の黒い部分です。無限大にならない、マンデルブロ集合に属する点の集まりを大陸、無限大になる点の集まりを海とすれば、波打ち際の海岸線は複雑に入り組んだ地形を描きます。

その上に立つと不安定で、どちらに傾いているかが判定できなくなります。そこは微分ができない特異な点です。コッホ曲線のように、ごつごつ、ちくちくしている線や面は、いたるところで微分できないのです。

短いプログラムで描くことができるジュリア集合（Julia set）やマンデルブロ集合（Mandelbrot set）と呼ばれる数理的図像はフラクタル図形の例です〔6〕。拡大しても、複雑な図形が次々と無限に現れ続けます。全体に似た形が無限にたたみ込まれている、自己相似的な特徴があります。

細かな襞が無限に折りたたまれ、いたるところで微分ができないこのような曲線や曲面は、一九八〇年代頃からコンピュータの力を借りて描けるようになり、目で見ることができるようになります。その考え方は、ＣＧで自然景観を創り出すことなどに応用されています。画面の一点一点について反復計算する計算機の力を借りて、「造形の美を隠しもつもの」の姿が、顕わに表現されるようになっていったのです。フラクタルはラテン語のfractus、破片、断片という意味からつくられた言葉*9）

ですが、マンデルブロが活躍していたころは、数学、天文、コンピュータ科学、ＣＧ、経済など専門分化したものの見方を横断的につなぎあわせていくような解放感があったと思います。

レンズが開く無限

大きな宇宙を包む無限と小さな宇宙に埋め込まれた無限。二つの無限に挟まれて私たちは生きています。

無限のなかにおいて、人間とはいったい何なのであろう。

しかし私は、人間に他の同じように驚くべき驚異を示そうと思うのであるが、それには彼がその知るかぎりのなかで最も微細なものを探求するがいい。一匹のだにが、その小さな身体のなかに、くらべようもないほどに更に小さな部分、すなわち関節のある足、その足のなかの血管、その血管のなかの血、その血のなかの液、その液のなかのしずく、そのしずくのなかの蒸気を彼に提出するがいい。そしてこれらのものをなおも分割していき、ついに彼がそれを考えることに力尽きてしまうがいい。*10

パスカル（Blaise Pascal, 1623–62）は顕微鏡での観察を報告しているかのような、ミクロコスモス（小さな宇宙）の描写を一七世紀に書き残しています。一七世紀は、前世紀のコペルニクスに始まり、ケ

112

プラー、ガリレオ、ニュートンと続く世界観、宇宙観の大きな変化が天文学と力学を契機に起こる「科学革命（Scientific Revolution）」の時代です。[11]

自然を見るための道具として、顕微鏡や望遠鏡が本格的に使われ始めます。不動の大地が中心にある中世的閉ざされた宇宙（コスモス）から、ガリレオが報告する太陽を中心とする宇宙（ユニバース）へ。その宇宙観はガリレオの次の世代の人々へ受け継がれ、広がり、深まります。この時代の哲学者バルーフ・デ・スピノザ（Baruch de Spinoza, 1632-77）は、レンズの加工職人でもありました。三十代からはハーグに移住し、彼の磨いたレンズは優秀な評価を受けていました。[12]顕微鏡で微生物を観察したレーウェンフック（Antonie van Leeuwenhoek, 1632-1723）、「土星の耳」とガリレオが表現していた突起状のものは環であることを発見した天文学者ホイヘンス（Christiaan Huygens, 1629-95）、画家のフェルメール（Johannes Vermeer, 1632-75）とも交流がありました。フェルメールはカメラオブスキュ

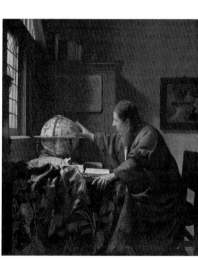

〔7〕フェルメール《天文学者》1668年　51×45cm
ルーヴル美術館蔵

ラを使用していたことが知られていますが、精度の良いレンズが必要だったのでしょう。偶然にも、スピノザ、フェルメール、レーウェンフックは一六三二年生まれです。フェルメールの絵画《天文学者》のモデルはレーウェンフックではないかとの説に対して、ジャン・クレ・マルタンは様々な傍証をあげて、モデルはスピノザではないかと推測しています[*13]。そう思って絵を見ると、そのように見えてくるから不思議です[7]。

顕微鏡、望遠鏡、カメラオブスキュラ。ミクロの世界、マクロの世界、幾何学的正確さで見られる生活世界。レンズを通して世界を見た人たちには、それまでに経験したことのない視覚的イメージが現れたはずです。目の前の壁がある日崩れて、広大な空間に投げ出されるような感覚を味わったことでしょう。

そもそも自然のなかにおける人間というものは、いったい何なのだろう。無限に対しては虚無であり、虚無に対してはすべてであり、無とすべてとの中間である。両極端を理解することから無限に遠く離れており、事物の究極もその原理も彼に対して立ち入りがたい秘密のなかに固く隠されており、彼は自分がそこから引き出されてきた虚無をも、彼がそのなかへ呑み込まれている無限をも等しく見ることができないのである[*14]。

一七世紀は、中世的世界観が崩壊し、ヨーロッパの人たちが、自分たちの外側の世界を「発見」する時期でした。地球規模で流れる大気の循環システムが意識され、風は船の動力源として有効に利用され始めます。[15]

モンスーンはアラビア海や南アジアで古くから利用されていました。低緯度で東から吹く貿易風や、中緯度で西から吹く偏西風の知識を巧みに利用し、地球規模の航海ができるようになっていきます。[16]

こうして地球の一体化が本格的に始まります。ユーラシア大陸の西の端に住むヨーロッパの人々にとっては、海を越えたさらなる西への航海や、遠く東からの文物知識の流通がさかんになって、地理的世界が広がっていったことでしょう。実験や実証を重んじ、次々と発明される新しい道具を使って世界を観察、観測すること。それを数値化して記録すること。のちの産業革命へとつながっていく世界の変化が、あともどりのできない形で進行していきます。

これを南北アメリカ大陸やアジア、アフリカの側から見れば、「発見」されたというべきでしょうか。複数の文明が接触し、出会い、文明の衝突が起こる時代。南米からは大量の銀が流失し、奴隷貿易が行われ、人口動態や社会が激変していきます。ヨーロッパから世界を見るのと、南米から世界を見るのとでは、見え方が大きく変わります。機会を得て、ペルーやグアテマラを訪ねたときに、多くのことを考えさせられました。異なる場

「私」が誰かを見つめるとき、誰かも「私」を見つめるはずです。

所に立てば、見える景色は一変します。

「世界」と「宇宙」

「世界」とはなんでしょう。

言葉の問題として考えてみます。「世界」という言葉は、「世界旅行」や「世界情勢」といったように、通常、「私」とそれに連なる「我々」や生き物が暮らす、境界をもった場所を指しているのではないでしょうか。森の中で暮らす動物の世界、未知の生き物が生息する深海の世界、顕微鏡で見るミクロの世界、極微の原子の世界、といった使い方もされます。

一方で、「宇宙」は広大な空間と悠久の時間を含み、そこに輝く星々や銀河を指すことが多いでしょう。広大な宇宙の中に浮かぶ青い地球、そこに人が暮らす世界がある、という表現になじんでいます。

大きさで比較すれば、

宇宙　＞　世界

という受け止め方です。

「宇宙」という言葉は中国の古典『淮南子』を出典とし、「宇」が空間を表し、「宙」が時間を表すと

116

いう説明は天文学者が好んで紹介するものです。一方、「世界」の「世」は過去現在未来、「界」は東西南北上下を指すとの説明があります。[*17] どちらももとをたどると、空間と時間を指しているようです。

「世界」という言葉は、仏教用語の「三千世界」という表現と結びつきます。その世界が大きいことを強調するときには、「三千大千世界」ともいいます。この言葉は、世界がたくさんある、三千というのはとても多い、というくらいの意味に私はとらえていました。

ある年の法事の折に、若い僧侶が読経する文言が気になり、「どういう意味でしょうか」と問うてみました。

「世界は目の前の世界だけではなく、多くの世界があるのですよ。狭い世界だけを見て物事を判断してはいけないという教えです」

ごくあたりまえな答えが返ってきました。その夜、あたりまえすぎるその答えが気になり、「三千大千世界」を辞書で引いてみました。実は単純にはそうではない説明がそこにありました。

一人の仏が教化する範囲（一仏世界）。われわれが住む世界の全体。須弥山（しゅみせん）を中心に、日・月・四洲・六欲天などを含んだものを一世界とし、これを千個合わせたものを小千世界、それを千個合わせたものを中千世界とし、それを千個合わせたもの。大千世界。三千界。三千界。一大三千大千世界。[*18]

世界の中心にある須弥山と、日月からなる世界が一世界である——想像によって語り継がれ、描かれてきた須弥山や日月のある「一世界」をどう解釈するかは、空想に空想を重ねてしまうことなので、描かれた世界の認識としてその説明を少し味わってみたいと思います。

「一世界」を、太陽系のような世界と考えることもできますし、あるいは、私たちのビッグバン宇宙、と考えることもできるかもしれません。三千大千世界は、そのような一つの世界＝宇宙が千個集まって小千世界と考える、といいます。仏教がいうところの三千大千世界とは、一世界が千個あつまって小千世界、それがさらに千個あつまって中千世界、その中千世界が千個あつまって大千世界ができている、という説明ですから、単純に計算すれば、三つの階層構造をもつ、千を三回かけた一〇億個の世界が構想されています。

二〇世紀が終わるころに宇宙論の分野で提唱されたマルチバース（multiverse）理論は、宇宙が複数あることをいいます。英語で宇宙を表すユニバース（universe）は uni- が唯一の意味をもつことから、複数を意味する multi- を冠して、そう呼びます。この言葉は、プラグマティズムや意識の流れ理論で文学や哲学に大きな影響を与えた、ウィリアム・ジェームズ（William James, 1842-1910）が一九世紀に使っています。[*19]

複数の宇宙が存在するかもしれない、という現代宇宙論でのマルチバース理論は、高等な理論を使っ

118

て議論されていて、理論的、解釈的にはありうるかもしれませんが、実験や観測で確認するのは困難ではないかと思います。宇宙が物理的な実体であるとして、それが複数存在するような広がりを考えると、「世界」という言葉は物理的実体である宇宙を包み込んでいる枠組みにあてることもありえなくはありません。

世界 ＞ 宇宙

という図式です。

世界と宇宙という言葉は、人によって使い分けがあると思います。「宇宙」は時間と空間、星や銀河、生物や原子や素粒子を含んだ実在、「世界」はより抽象的な観念でスケールフリー、その大きさは可変、というイメージで私自身は使い分けているように思います。マックス・テグマークという宇宙物理学者は、マルチバースの四つのカテゴリー分類を唱えています。[20] このような並行宇宙などの考え方は、実証的に実験や観測で研究するには難しく、哲学的な課題も含んでいるでしょうから、ロジックで構成する数学の世界に近いと思います。

近代の始まりの時期に、何世紀かをかけて、コスモスからユニバースへと世界観が転換していったように、ユニバースからマルチバースへと世界観が転換していくことは起こっていくでしょうか。

一九世紀の天空

　一九世紀の天文学者・作家のフラマリオン（Camille Flammarion, 1842-1925）の本にある通称「フラマリオン版画」。閉ざされた有限の中世的宇宙観の外側に広がる異世界を見た人の感覚を描いた絵のように見えます。この版画が掲載されているフラマリオンの書籍は、一九世紀に出版されたものです〔8〕。中世の版画を模したこの絵にはフランス語で、「中世の宣教師が天空と大地の接する地点を見つけたと語る」という説明が付されています。[*21]

　一般向けに書かれたこの本を見ると、デジタル化されているこの本を見ると、八〇〇ページを超える

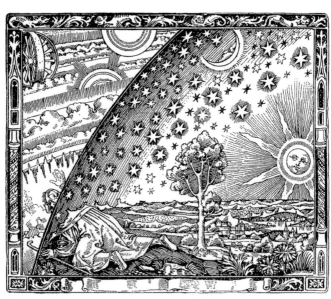

〔8〕カミーユ・フラマリオン　*L'Atomosphère*　挿絵、1888年

ものであることがわかります。いまでいう科学解説書でしょう。フランス語が読めなくても、豊富な挿絵を眺めているだけで楽しむことができます。雲を超えて飛ぶ気球の旅や、真空に関する実験、人の臓器が見える解剖図、顕微鏡で見た微生物の世界、大気、海の夜光生物、オーロラ、宇宙から見た地球の姿までもが描かれています。当時の人々の世界への好奇心に満ちたビジョンがほとばしる書物です。無限の宇宙に畏怖を感じた一七世紀のパスカルは、圧力や真空を実験した人として挿絵に登場します。「日本の絵に描かれた雷神」として北斎の雷神図が引用されたりもしています。[22]

宣教師が天蓋の向こう側を覗く図は、中世的な世界観から、コペルニクス的世界観へと移行する頃の雰囲気を様式的にうまく模しているようにも見え、中世の頃に描かれたのではないかと思いそうになります。この絵は「空の形 La forme du ciel」の章で、天を覆う大気が過去にどのように考えられていたか、そしてほぼ同時代のチンダルの実験などに触れ、空がなぜ青いのかが解明されつつあることなどを解説する箇所に挿入されています。[23]　一九世紀は、大気の科学が進展し、電気・磁気の研究が進み、星までの距離や光の速さが議論され、実験や観測により科学が発展していった世紀でもあります。

その時代の、世界が無限の可能性を夢見る高揚感を描いた図とも受け止めることができます。いまではフラマリオンの名前を知る人は多くないと思いますが、一九一〇年のハレー彗星接近の際に、彗星の尾に含まれるガスで人類は窒息する恐れがある、という説の発信源としても名前が残っています。[24]

一七世紀の人パスカルが、無限の宇宙の闇を恐れていたのとは対照的に、一九世紀の人々は科学の知がもたらす光を見ていたのでしょうか。

インドネシアの火山噴火により、世界的異常気象となった一八一六年「夏のない年」(第1章註9)、十代のメアリー・シェリー (Mary Shelley, 1797-1851) が一つの小説を書き始めます。電気がもつ激烈な潜在的力に魅せられた有能な青年、フランケンシュタイン博士が、生命素材を改変してグロテスクなクリーチャーを創造するという現代的なテーマが描かれます。ナラティブな手紙の形式を使って書かれているその小説のタイトルは、『フランケンシュタイン、あるいは現代のプロメテウス』です。*25

ヒルベルトの部屋

もしも無限大の部屋数のホテルがあったら、という寓話があります。

この話は、数学者のヒルベルト (David Hilbert, 1862-1943) が講演の中で語ったとされる内容を、物理学者のG・ガモフが一般向けの著書の中で紹介して有名になりました。*26 「ホテルヒルベルト」という名前で紹介されることもあります。そのホテルを少しアレンジして紹介してみましょう。

ホテルヒルベルトという仮想のホテルには、無限の部屋がそなわっています。部屋はすべて統一された一人仕様となっています。各部屋には番号があり、一号室、二号室、三号室、と自然数の番号で

区別されているようです。

土砂降りのある日、ホテルヒルベルトは満室となりました。すっかり日も暮れ、夜もふけ始めたころ、そこに一人の旅人が、宿を求めてやってきました。入口には、古びた立派な門がありました。門の上部には、奇妙にくねった書体で、Xのような文字が刻まれているのが見えました。よく見るとその文字の下には小さく0が添えられています。なんて読むのだろう、と旅人は一瞬いぶかしく思いましたが、黒光りのする門をくぐって中に入っていくことにしました。

「ホテルヒルベルトでございます」

「こんばんは。森の中の暗い道を心細く歩いていたら、この雨で道に迷ってしまい、こんな夜ふけになってしまいました。山の斜面のずっと奥まで果てしなく広がるあかりを見つけました。城壁の町にでもでたのだろうか、と思いながら明かりをたよりに、ようやくここにたどり着きました。今夜はここで泊まりたいのですが、小さな部屋でかまいません、一部屋空きはありますか」

「まことに申し訳ございません。本日は満室となっております。しかし、少々お待ちいただけるなら、空室をご用意することができます。お待ちいただけますか」

「外の雨は一段と激しさを増してきました。しかし、いま、満室とうかがいましたが」

「もちろんです。しかし、いま、満室とうかがいましたが」

「満室ではありますが、ご安心ください。当ホテルは、無限の部屋数をご用意しております。また、お客様も当ホテルの仕組みをよくご存じで、チェックインの際に同意をいただいている事項がございます。お部屋が変わることがあるという事項です。ただいま手続きをお取りしますので、しばらくお待ちください」

そう言うと、フロント係は、画面を手早く操作しました。

奥にいた男が『妙な雨が続く……』とつぶやくのが聞こえました。

「これで大丈夫です。お客様には、一号室をご用意いたしました」

言い終わるやいなや、耳を劈くような落雷の音が立て続けに起こり、会話が途切れました。しばらく遠雷の音が続きました。

「ありがとうございます。しかし、いったいどうやって一号室が確保できたのでしょう。満室だったはずですが。どこかに、とっておきの空きの部屋でもあったのでしょうか」

「いいえ、満室でしたから、空きはありませんでした。しかし、先ほどの私どもの操作ですべての部屋番号に一が加わりました。一号室のお客様は二号室となり、二号室のお客様は三号室となり、以下、すべての部屋について、番号に一が加わりました。その結果、空室として一号室がご用意できました。当ホテルは一号室から始まる無限の部屋が準備されていますので、無限大のお客様を収容することが可能になっています」

旅人は半信半疑でしたが、確かに空室が用意されていました。奇妙なことは、一号室がどこから現れたのかということです。

「まさか、私のためにすべての宿泊客に移動をしてもらったのだろうか。部屋番号に一が加わった、と言っていたから、番号をつけ替えたのだろうか。しかし部屋数は私が来る前も、来たあとも、無限大のまま変わらない」

そんなことを考えているうちに、旅の疲れもあってか、旅人は、やがて深い眠りに落ちていったということです。

ホテルヒルベルトには、別のエピソードも伝わっています。

満室の状態のある日、自然数と同じだけの無限大の人数のツアー客がやってきたそうです。どのようにしてそこまでやってきたのか、彼らはどんな存在だったのか、その数が自然数全体と同じだったということ以外はわかりません。さすがに自然数と同じだけの無限大の団体はさばききれないかと思われました。けれども、ホテルヒルベルトはその無限大の客もうまく収容したとのことです。

この時は、一号室を二号室に、二号室を四号室に、三号室を六号室にして、すべての部屋番号を二倍したそうです。そうすると、先にチェックインしていたゲストの部屋はすべて偶数番になりました。

これにより奇数番の部屋がすべて空室となり、自然数と同じだけの無限大の人数のツアー客はすべて

収容できた、とのことです。[27]

「自然数と同じだけの無限大」は、数学の言葉では、可付番の集合あるいは可算集合（countable set）といいます。これは、1、2、3……と番号を順に振ることができるという意味です。無限大には種類があり、「濃度 cardinality」の違いがある、ということが知られています。自然数は、濃度の薄い無限大に分類され、アレフゼロ（\aleph_0）といいます。ヘブライ文字の「\aleph（アレフ）」に由来する名前です。

このことは、順に番号を振ることができない無限もある、ということを暗に示しており、非可算集合（uncountable set）と呼ばれます。

英語には、数えられる名詞と数えられない名詞があります、と習うのと同じ言葉（countable/ uncountable）が使われています。リンゴや木のような一つ一つの形がはっきりしたものは数えられて、水や空気のような形がはっきりしないものは数えられないという区別です。

目の前にコインとリンゴがそれぞれいくつかあるとします。コイン一つにリンゴ一つを対応させていって、コインのほうが余れば、コインのほうがリンゴよりも多かったということがわかります。もしも、余りがなければ、同じ数であったということです。これは、コインの数と、リンゴの数を比べているのです。

同じことを、「自然数のすべてと、偶数はどちらが多いか？」という問題で考えてみます。自然数の中には、偶数と奇数があるのだから、偶数のほうが少なく、自然数の方が多いと思うかもしれませ

126

ん。ところが、

1、2、3、4、5……
↕　↕　↕　↕　↕
2、4、6、8、10……

のように、自然数と偶数は一つ一つが対応していますから、同じだけあることになります。奇妙に思えますが、二つは「同じ濃さ」をもつ無限です。ホテルヒルベルトの第二の寓話はこのことをたとえたものです。

これとほぼ同等のことにガリレオは気づいていて、1^2、2^2、3^2などの平方数と自然数を比べて、平方数 1、4、9、16……のほうが、自然数よりも一見少なく見えるのに、一対一に対応させることもできるという議論を行っています（ガリレオのパラドクス）。

一方、長さ1の線分は無数の点からできています。この線分に含まれる点の数も無限にあります。そこには、整数の比では表せない、無理数も含まれています。無限大には種類があり、濃度で区別するとしたのは数学者のカントール（Georg Cantor, 1845-1918）です。カントールは対角線論法という巧妙な方法で、長さ1の線分に含まれる無限の点は、自然数全体や分数といった有理数で表される無限よりも、もっと濃い無限であることを示しました。多くの優れた解説があるので詳細は委ねますが、アレフゼロの無限個の数字を、線分に含まれるすべての点に対応させたつもりでも、必ず無数のもれ・・・

があることを示したものです。[28]

無限個用意したコインを一枚ずつ数えて全員に渡したはずなのに、もらっていないという何者かが無限に現れてしまうのですから、数えることとは異質のことが起きているようです。数えられる無限であるアレフゼロよりも濃い無限があります。より濃い無限には、\aleph_1、\aleph_2などの名前が用意されています。

無限の空間

原子の世界にもヒルベルトの名前が現れます。無限次元複素ヒルベルト空間という名前がついた空間です。私たちの空間は三次元と習います。それは古代ギリシャのユークリッド（エウクレイデス Euclid, c.BC 3C）の数学に基づいています。水平・垂直・奥行きの三軸を考える、三次元ユークリッド空間です。この三次元空間の任意の点は、三組の数字で指定でき、距離も定義されているので、広く採用されているのでしょう。私たちの直観に近い空間です。

人間の日常感覚では充分機能し、多くの場面で問題なく世界をとらえることができるでしょう。私たちの世界が真実どのような姿をしているのかは、人間の直観と一致するとは限らないでしょう。ユークリッドの三次元空間を

しかしすべてのありうる世界が、その通りの存在であるかは別です。

な姿をしているのかは、人間の直観と一致するとは限らないでしょう。ユークリッドの三次元空間を

128

無限次元に拡張した数学的空間の一種がヒルベルト空間です。次元の数を、三次元から、四次元、五次元、と増やしていき無限次元まで拡張します。無限次元の空間の中で複素数の関数を扱うので、ヒルベルトの名前をつけて、無限次元複素ヒルベルト空間と呼ぶのです。

原子や分子、素粒子を記述する量子力学の数学世界は、普段使いの三次元ユークリッド空間ではなくて、無限次元のヒルベルト空間を扱っています。現実世界を形づくる原子の不思議な現象を記述しようとしたら現れた、数学的な無限次元空間です。

無限をはらんだ抽象的な世界を想像することは、直接目には見えない世界を観ようとすることです。理想（idea）そこに、人間の構築する思想の織物が醸し出すある種の美しさを感じることがあります。現実世界を記述しの世界から現実の世界に落ちる影が私たちの見ている世界である、というのはプラトンのイデアによる説明ですが、それに似た感慨があります。

このような抽象的な数学は、音楽や絵画にも似ていると思います。音楽や絵画に触れることは、世界を広げてくれます。自分が演奏家でなくても、画家でなくても、それぞれの理解で、それを鑑賞し、楽しむことができます。はじめは難解に思える現代作品でも、理解が深まればそこに美を見出すことがあります。現代アートが現れる時期と、現代科学・数学が現れる時期は、ともに二〇世紀です。

量子の技術が普及している世界で、ヒルベルト空間というキーワードは気をつけていれば見かけることもあります。そこに言葉があると、いつか何かの機会に、思わぬ形で再会することにつながる

かもしれません。言葉がなければその先の世界は開かれません。街で偶然見かけた見ず知らずの人が、なぜかいつまでも気になって、ある時別の場所で再び出会い、はっとするような体験は悪くはないものでしょう。新たな言葉との出会いが、新たな世界への扉となるのです。

無限について考えた人々は、数学者や物理学者、思想家、哲学者など過去にもたくさん存在しました。「宇宙が無限だと思うと、怖くなる」という人にも時折出会います。誰しも、子どものころは無限の闇を恐れたパスカルのように、それについて考え始めると、夜も眠れなくなるような気持ちを経験しているのではないでしょうか。それは、昔から人類が薄々感づいている、無限のもつ怪物性を深く受けとめている感性だと思います。

「宇宙の果てはどうなっていますか」という問いは、宇宙にも果てがあるはずだから、それを確かめて安心したい、という心理の裏返しかもしれません。仮に、あなたの探していた「果て」はここですよ、という答えが得られたとしたら、では、その先はどうなっていますか、という新たな問いも生まれてくるでしょう。

現代的数学のおかげで少しずつ飼いならされてはいるものの、無限は、正体をつかみきるのが困難な、人間的限界を超えた、超越的存在です。すぐ近くに隣り合っていて、日常の小さな隙間から片鱗をのぞかせ、全貌は姿を現すことなく息づいています。もしも、空を見上げて、私たちを包み込んでいる世界そのものが大きな無限の一部であり、足元に目を向ければ私たちが立っている世界のその細

130

部にも極微の無限が無数に広がっているとしたらどうでしょうか。

1 "Le silence éternel de ces espaces infinis m'effraie." Blaise Pascal, *Pensées*, パスカル『パンセ』前田陽一・由木康訳、中公文庫、一九七三年、一四六頁。

2 山室静『ギリシャ神話』社会思想社〈現代教養文庫〉、一九六三年、六三～六四頁。

3 メルクリウス（マーキュリー）は、ギリシャ神話においてはヘルメス。ゼウスの息子、変幻する水銀がその象徴。足に翼をもち、旅と通商の守護神にして、情報をもたらす神。Edith Hamilton, *Mythology*, Hermes(Mercury), 1953.

4 アルベール・カミュ『シーシュポスの神話』清水徹訳、新潮文庫、二〇〇六年〈改版〉、二一一頁。

5 前掲書、二一二頁。

6 前掲書、二一七頁。

7 ベノワ・B・マンデルブロ『フラクタル幾何学』広中平祐監訳、日経サイエンス、一九八四年、一頁。

8 前掲書、四頁。

9　フラクタルの世界の見方についてはマンデルブロ自身の講演が雰囲気をよく伝えています。"Benoit Mandelbrot: Fractals and the art of roughness", TED talk, 2010. https://www.ted.com/talks/benoit_mandelbrot_fractals_and_the_art_of_roughness　また、株価変動をフラクタルの視点で研究した分野については、高安秀樹『経済物理学の発見』光文社新書、二〇〇四年があります。

10　パスカル、四三頁。

11　H. Butterfield, *The origins of modern science*, The Macmillan Company, New York, 1959. H・バターフィールド『近代科学の誕生』上・下、渡辺正雄訳、講談社学術文庫、一九七八年。

12　『世界の名著30 スピノザ・ライプニッツ』下村寅太郎責任編集、中央公論新社、一九八〇年、二三頁、五一七頁。

13　ジャン゠クレ・マルタン『フェルメールとスピノザ――〈永遠〉の公式』杉村昌昭訳、以文社、二〇一一年。

14　パスカル、四四頁。

15　ウィリアム・バーンスタイン『交易の世界史』下、鬼澤忍訳、ちくま学芸文庫、二〇一九年、八章。宮崎正勝『風が変えた世界史：モンスーン・偏西風・砂漠』原書房、二〇一一年。Stephen Marshak, *Earth - portrait of a planet*, W. W. Norton, 4th edition, 2012.

16　地球大気の動きが三次元的に理解されるようになると、貿易風はハドレー循環、偏西風はロスビー循環の一部と説明されるようになっていきます。

17　新村出編『広辞苑』第七版、二〇一八年。

18 前掲書。

19 前掲書。

20 マックス・テグマーク『数学的な宇宙——究極の実在の姿を求めて』谷本真幸訳、講談社、二〇一六年。テグマークのマルチバースの考え方は、須藤靖『不自然な宇宙——宇宙はひとつだけなのか』（講談社ブルーバックス、二〇一九年）の中に紹介があります。

21 "Un missionnaire du moyen Age raconte qu'il avait trouvé le point où le ciel et la Terre se touchent…". Camille Flammarion, L'atmosphère: météorologie populaire, Hachette, 1888, p.163. https://books.google.co.jp/books?id=ScDVAAAAMAAJ&pg=PA163&r edir 英語版 Camille Flammarion, The Atmosphere, edited by James Glaisher, Harper&Brothers, 1873.

22 前掲書 "Le dieu du tonnerre, d'après un dessin japonais". p.564.

23 前掲書 p.163.

24 （三）小西海南「ハレー彗星」『大阪朝日新聞』一九一〇年五月一九日付。

25 メアリー・シェリー『フランケンシュタイン』小林章夫訳、光文社古典新訳文庫、二〇一〇年。廣野由美子『批評理論入門——「フランケンシュタイン」解剖講義』中公新書、二〇〇五年。

26 George Gamov, "One Two Three … Infinity, 1961 revised edition", p.17. ジョージ・ガモフ『新版 1、2、3…無限大』崎

[27] ガモフの紹介している話では、第一のエピソードで、ゲストは客室を隣に移動することになっています。すべての客が移動させられるので、ホテルとしては苦情が絶えないでしょう。また、第二のエピソードで、部屋が一列に並んでいるとすれば、第一億号室のゲストは、第二億号室まで移動することになり、たどり着くのも難しそうです。現実にこのようなホテルを建設するには、無限の資材と無限の工期、無限の予算が必要となるでしょうから、有限世界では不可能です。無限の部屋なら敷地は無限の面積が必要ではないだろうか、など、疑問が尽きません。この世界にこのようなホテルを建設するには、ホテルヒルベルトの例は、有限世界の思考に照らしていくと、「無限」にまつわるほころびをどこかに残しています。けれども、無限がいかに奇妙な存在かを考えるには、印象に刻まれる寓話です。J・L・ボルヘスの短編小説「バベルの図書館」は無限の部屋が連なる図書館の迷宮を描いた作品で、どこか似た味わいがあります（『伝奇集』所収、鼓直訳、岩波文庫、一九九三年）。

[28] 高木貞治『解析概論』改訂第三版、岩波書店、一九六一年、五〇二頁。Gamow, op. cit., chapter1 "BigNumbers". Edward Kasner, et.al., *Mathematics and the Imagination*, 20th edition, 1962 (p.48) は、非常に大きな数を表す googol についての議論のほか、やさしい数学を使った楽しい話題が豊富。

[29] 複素数（complex number）は、二乗して-1になる数を i という単位で表した虚数と、普通の数である実数を足し合わせた $1\pm i$ のような数をいいます。

川範行訳、白揚社、二〇〇四年。

第5章　世界を写す

きみは、知識にかんして、容易ならざる言論を、つまり、かのプロタゴラスも語ったあの言論を語ったようだよ。（中略）たしかかれは「万物の尺度は人間である。有るものにとっては有ることの、ありもしないものにとってはありもしないことの尺度である」と主張しているからね。

プラトン『テアイテトス』*1

身体をもつ私たちが、世界の中に生きて活動するとき、外の世界を測ろうとする行為が現れます。広がりや重さ、距離や速さなどを測り、できればそれを形にとどめようとします。音は、遠くにある外の世界を運び入れ、言葉をのせて感情や情報を伝えます。世界の変化を届けるのは情報です。情報と原子の世界を結ぶ言葉に「エントロピー」があります。

マッハの自画像

エルンスト・マッハ（Ernst Mach, 1838–1916）の描く「自画像」は、私の身体と世界との間に存在する感覚を仔細に反省すると、外界と内界の区別があいまいになっていく気分をよく表現しています。[*2]

この「自画像」には、意表を突かれます〔1〕。正面を鏡に映した、客観的視点から自己を見つめる自画像に慣れているからでしょう。しかし、哲学者マッハの観察の通り、私から見える「私の姿」は、片目を閉じると、まさに彼が描いたような形をしています。「私」の見ている主観的な世界の境界は、なかなか意識にのぼりません。

この自画像では、右手に鉛筆のような筆記具を持っています。デッサンをするときには、眼で見える世界、あるいは自己の内面のビジョンを、意識して観察し、絵を描いていくことでしょう。形、大きさ、角度、距離、固さと柔らかさ、光と影、色。このような量や形の配置、お互いの関係性を観察

〔1〕エルンスト・マッハによる《自画像》『感覚の分析』1886年

し、測ることを行っていると思います。

世界の中で生きる私たちの日常も、どこかで観察し、測る行為を無意識のうちに行っています。直接は眼に見えない、時間や温度も測ろうとします。

その基準には、身体の感覚があります。目、耳、鼻、舌、皮膚。人間の五感は身体に備わったセンサーです。指、手、足なども動員することで、身体そのものを道具として、世界を測ろうとします。身体感覚は、その尺度（measure）となります。身体の外側にある遠いところにある世界、たとえば、遠くの山、空に浮かぶ雲、夜の空に輝く星々には手を伸ばしても直接触れることはできません。手が届かなくても、目や耳を使って、大きさや形、距離などを感じることができるものもあります。空に浮かぶ月も、水面に映る月の姿も、手に取ることはできないことを経験的に学び、世界との距離感を獲得していきます。

測ろうとする対象は、身体の外側に広がる外的な対象と、身体の内側の感覚に根差した内的な対象とに分けられそうです。外側にある対象は、客観的な数値で表しやすく、内側にある対象は難しそうです。しかし、よく反省してみると、双方は関連し合っているので、そう単純に分けられそうにはありません。熱い／冷たいの尺度となる温度は温度計で測ることのできる客観的な量ですが、温度計で同じ値を示されても、熱い／冷たいは、人によって感覚が異なります。気分や体調の影響も受けます。温度計でマッハの自画像のように、私の観察する「私の身体」は、私の内か外か、あいまいです。

身体の内側の感覚の中には、皮膚の表面で感じられる感覚もあれば、体の内側で感じる痛みなどの感覚もあります。感情は内的なもののように思われますが、顔の表情や顔色、手の動作、体つきに感情は立ち現れてきます。外側に表出した他者の感情を慮ることで、私たちの内面や行為や言葉が影響を受けることもあります。そこから派生するものは私の感情ということになるでしょう。

身体の外側でも内側でも、何かしら測ることを行い、その結果「量」を得ています。それを反映するように、言葉には対になっている関係が数多く埋め込まれています。長い／短い、大きい／小さい、広い／狭い、重い／軽い、右／左、速い／遅い、熱い／冷たい、良い／悪い、嬉しい／悲しい……外国語を習い始める際にも、早い段階で表現したくなる語彙です。対になる語群は、量的なものだけにとどまらず、質的なものにまでおよんでいます。

主観的な量と客観的な量のズレが意識される場合もあります。時間感覚はそのよい例でしょう。一時間くらい経ったかな、と思って時計を見ると、まだ三〇分しか経っていなかった、といった経験をすることがあります。この時、おそらくは時計を信頼して、外の時間に内の時間を合わせます。様々な「測定する機械」に囲まれた私たちは、数値を交換して社会的に意思疎通することを日常的に行っています。外的な基準、客観的な基準を参照することで、主観的な評価のゆらぎを再測定し、修正をかけている、といえます。世界を予測しつつ、生きている。予測しながら心身の態勢を整えています。

「人間は万物の尺度である」というプロタゴラスの相対主義的考えを示す断片は、あなたも私も正

138

しい、という真実の決定不可能性の脆弱さを含んでいます。真実がなんであるのかがあいまいにされ、人々の判断が麻痺する危険すらあるかもしれません。そのためでしょう、ソクラテスと若き秀才テアイテトスの対話の中で、真の知識の基準としては却下されていきます。確かにその通りですが、この言葉は、人間以外の生命体と出会ったときには、人間の文化文明の外郭を浮かびあがらせます。むしろ、「人間」と「万物」の適用範囲に対しての熟考が必要なのだと思います。「人間」の指し示す範囲は「我々」意識とつながっています。見慣れた「我々」以外を「人間」として迎え入れるかどうか、「我々」の境界線が外の世界との関係をつくっていきます。「人間」の構成が変わるとき、「万物」の尺度にも動揺が生じるのでしょう。

耳と生物

　遠くにあるものの変化を測るときに、音は重要な手段となります。目が見落としていることを、耳が教えてくれます。音という現象は、物質の振動です。離れたところの異変を音が知らせてくれることがしばしばあります。

　人間の声は、声帯を震わせることで生じます。激しく、あるいは、静かに、感情を、メッセージを運ぶことを声に託します。一秒間に何百回かのその振動が、周囲の空気の振動となって空間に伝わり

ます。空気の振動は、聞く人の耳の中の薄い膜、鼓膜に到達し振動を伝えます。鼓膜の先には、耳小骨という特徴的な形の三種類の小さな骨があり、それを通して振動は内耳に伝わります。

内耳には、振動を電気信号に変換する仕組みがあり、その電気信号の変化を脳が音として認識します。内耳の中には、リンパ液と基底膜があり、液体と固体の振動に変換されます。基底膜は均一ではなく、場所によって剛性が異なるため、音の高低の違いを感じることができるようになっています。そこに、有毛細胞が並び、それを覆うように膜が接しています。有毛細胞は名前の通り、先端に感覚毛が生えている細胞です。感覚毛が、振動である方向に曲げられると、有毛細胞から神経伝達物質の放出が盛んになり、興奮が伝わります。*3

解剖図鑑などで精緻なイラストを眺めると、内耳は音の高低を感じ取る機能とそれを実現する構造が形となって現れている、自然の巧みにして美しい造形であることに感心します。

水の中で暮らす魚の場合は、ほ乳類に見られるような体から外に出た耳、外耳はついていません。側線には、クプラというゼラチン状のカプセルが配され、カプセルの中に機械的センサーである有毛細胞が埋め込まれています。そのため、水の動きや音の振動を感じることができます。*4

淡水魚に多い、骨鰾類(鰾はウキブクロのこと)と呼ばれる鯉やナマズなどの仲間は、ウキブクロ

140

にウェーバー器官という小骨が内耳と接続する構造をもっていて、音に対して敏感であるようです。ウキブクロはダーウィン（Charles Darwin, 1809–82）の予想とは逆に、肺が進化したものと考えられています[*5]。

水中では、媒質である水がしっかりと音を伝えてくれますが、空気中ではもっと微かな空気の振動を感じ取るしくみが必要になります。水と比べてはるかに希薄な密度の流体である大気の中で生きているほ乳類などの生き物は、外耳や中耳を発達させています。進化の過程で、より繊細な音をとらえる仕組みを獲得していったのでしょう。

魚の耳にも、人間の耳にも、共通して三半規管があります。生物学者のユクスキュル（Jakob von Uexküll, 1864–1944）は、三次元空間に生きている感覚と、この器官の構造との関係に着目しています。目を閉じ、両手を動かして、左右、上下、前後の境界面を探ると、その人の感じている、直交する三つの平面が浮かび上がります〔2〕。

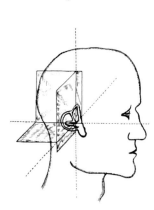

〔2〕エクスキュル／クリサート画「人間の三半規管」『生物から見た世界』岩波文庫（p.32）

掌を顔の前に水平において上下に動かせば、上と下の境界がどこにあるか、難なく確認できる。この境

界はたいていの人では目の高さにある。（中略）前と後の境界については最も個人差が大きい。こ
れは掌を手前に向けて頭の脇を前後に動かして確認する。*6

首を振ったり、身体を曲げたりして運動するとき、三次元空間の中で、どのような状態に身体が置
かれているのかを把握することができます。これが不調になると方向感覚を失い、身体のバランスを
崩して倒れたりしてしまうでしょう。

正常な人はだれでも、自分の頭としっかり結びついたこの三つの平面からなる座標系をもってお
り、それによって自分の作用空間に、方向歩尺が動きまわるしっかりした枠を与えている。（中略）
われわれの空間の三次元性は内耳のなかにある感覚器官——いわゆる三半規管で、その位置はほ
ぼ作用空間の三平面に対応する——に由来する*7

「歩尺」は、「空間における移動の大きさの尺度」という意味の訳語です。*8 三次元ユークリッド空間
はX、Y、Zの三軸が直交し、二点の距離が計算できる空間ですから、ユークリッド空間の中を生き
るための器官が備わっているのです。地上では、重力は下向きにかかります。重力と加速度の合力が
身体に働く力の向きです。その空間の中で、身体を自由に動かすには、三つの方向感覚が必要です。

正立している状態での、三半規管の三つの管がつくる直交平面は、前後、左右、上下の三つの軸に対応しています。外の空間に対して、身体がどの方向に偏っているかを把握して、平衡感覚を維持することができるのでしょう。

そこにしっかりとした足場をもちこむのはこれらの静止した平面である。この足場が作用空間の秩序を保証しているのである。[*9]

身体が世界の中にどのように定位しているのかを測る器官が、外界の空気の振動を感じる器官と密接に置かれています。方向を把握する三次元のジャイロセンサーと音のセンサーが、振動を電気信号に変換する有毛細胞という感覚受容器をもっていて、内耳という器官にコンパクトにセットになっています。空間の中でしっかりと動くことができるのは、三次元空間をいったん心身に写して世界イメージをもっているから可能になるのでしょう。視覚だけではなく、身体の内側にもつ流体の動きを三軸に分けて分析する、力学的にプリミティブな回路も備えているのは興味深いことだと思います。

音を見る

糸電話で遊んだことはありますか。紙筒などに、薄い紙を貼ったものを二つ用意し、薄紙の間を糸でつなぎます。紙の先に接続された糸は、振動を効率よく伝え、相手側の「受話器」である紙の膜とその先の紙筒の中に隔離された空気を震わせ、ひそひそ話を相手の耳元に再現します。

二一世紀では「受話器」という言葉はだんだん使われなくなっています。かつては固定電話が主流で、耳にあてて音を聞く「受話」の部分と、口に近い「送話」の部分が、視覚的にも手ごたえとしても確認できていました。小型化された携帯できる電話が主流になると、受話部分のスピーカも、送話部分のマイクも表面からは消えていき、人々の表層意識からも消え、その存在を名指して呼ぶ必然性が薄れています。手のひらにのる「電話機」の機能をもった小さな薄い板状のオブジェの中に、その部分はまだ隠れて存在しているにもかかわらず。モノの布置と言葉による名指しの関係の一例といってよいでしょう。コンステレーション（constellation）、あるいは要素配置の構成（composition）の変化は、構造の変化をともない、認識と呼び名にも影響が及びます。

音の振動を目に見える形にする方法として、「クラドニ図形 Chladni figure」があります。スピーカを上に向け、その上に金属板をのせ、金属板に塩や小麦粉、砂などの細かい粉末を薄くまいて、音を

144

再生すると、幾何学的なパターンが現れるというものです。音の周波数を連続的に変えると、その幾何学的なパターンも変化していきます。

クラドニ（Ernst Chladni, 1756-1827）は一八～一九世紀の物理学者で、金属の板にバイオリンの弓などをあてて振動を観察したようです[3]。

いまではスピーカと音源で比較的簡単に実験ができますから、「クラドニ図形」で探すと、実験やアート作品の動画もたくさん見ることができます。ハンス・イェーニ（Hans Jenny, 1904-1972）に始まるサイマティックス（cymatics）などに影響を与えています。

音から生じる視覚的振動パターンは魔法ではなく物理的な過程ですが、クラドニ図形のような音の可視化の系譜は、神秘主義的なイメージを想起させやすいのでしょう。アートや工学的な応用が考えられる一方で、拡大解釈により神秘主義を強調する言説に結びつきやすい側面もあります。

〔3〕クラドニによる音の可視化

線や面を写し取って似た形をつくることは、アナログ的な世界の見方です。アナログ（analog）とはアナロジー（analogy）と同じ語源の言葉で、相似形であるという意味です。比が等しく、形が似ているということです。

音、たとえば、人間の声を記録すると波の形が見られます。オシロスコープという装置を使ってその波形を見ることができます。専用の装置がなくても、スマートフォンにソフトウェアを入れると簡易オシロスコープにすることができます〔4〕。

この空気の振動現象を、オシロスコープを使わずに記録するにはどうすればよいでしょう。振動そのものの形を何かに記録することができれば、記録＝レコードができたことになります。

エジソンの発明した初期のレコードは筒型でした。それを改良して普及させたのが蝋管（wax cylinder）です。筒型のワックス（蝋）を回転させ、音の振動を記録する装置です。蝋管のように、振動を形にして相似形で記録に残そうとするのは、アナログの考え方、技術です。

〔4〕「あ」の音の波形

音を受けて振動する板に針を接続すれば、糸電話の受け口のように、針は音に合わせて振動します。

マイクにあたる振動板はダイアフラム（diaphragm）で、マイカ（雲母）や銅の板が使われていました[*11]。

蠟を塗ったシリンダーに針を接触させ、シリンダーを回転して、針を順に送り、らせん状に表面に溝を刻むようにすれば、針の振動の跡が記録として残ります。これは録音の機能になります。溝が記録されたシリンダーに、針に適度な力をかけてその溝に触れるようにし、シリンダーを回転すれば、溝のでこぼこに応じて針が振動しその跡を拾います。反響が大きくなるように工夫すれば、音として再現できるはずです。これは音の再生です。

この機械は、膜＝面の二次元の運動と、針＝線の一次元の運動を変換する、運動次元を交換する装置と見ることもできるでしょう。一次元の動きは信号を細長い軸に包み込んで伝達し、刺激を与え、表面に傷をつけて、その痕跡は波打つ脈を描く。二次元の動きは流体の流れを受け止め、あるいは生み出して流体に送り出し、エネルギーを交換する働きをするのです。

動画サイトで「蠟管」「wax cylinder」を検索すると、大学や資料館などに保存された資料が見つかります。いまでは、蠟管をすり減らす接触型の針ではなく、レーザーを使って読み取る非接触型の装置が開発されています。蠟管は、文化人類学、あるいは民族音楽学の記録としても使われたようです[5]。

プロニスワフ・ピウスツキ（Bronisław Piłsudski, 1866-1918）は、蠟管と写真機をもって一九〇〇年頃の樺太アイヌ、ニブヒ（ニブフ、あるいは、ギリヤーク）などの人々の生活を記録しています。音と映

像を記録できる装置を手にしたとき、それを使って何を記録するか、という動機が芽生えます。道具は、動機の一部を形づくります。ピウスツキやその時代の文明に生きる人たちは、自然の中で暮らすアイヌやニブヒなどの人々の象徴的に豊かな世界観が、自分たちとは異なる感受性を宿していることに気づき、それを記録に残そうとしたことも動機に含まれているのではないでしょうか。

蠟管はやがて、ディスク型のアナログレコードにとって代わられました。レコードには表面と裏面がありますが、拡大して見れば、各面に震える

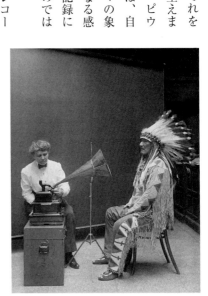

〔5〕フランシス・デンスモアと蠟管を前にしたブラックフットのマウンテン・チーフ、1916年

長い一本の溝が刻印されているのが観察できます。

蠟管は、録音する機能と再生する機能の両方をもっていることになりますが、商業的レコードでは、録音する機械と再生する機械が分離しています。記録やコミュニケーションの手段としては、機能の退化といえますが、一方向に大量に情報を送るマスメディア・商業メディア的な方向へ進んだともいえます。水平型のコミュニケーションから、垂直型のコミュニケーションへの重心移動です。再生す

148

る装置が普及すれば、それを聴く人たちが増えます。音を記録する機械は、ゼンマイ仕掛けから電気式になり、記録と再生が個人ででできるパーソナルなメディアから、大量生産された音楽を消費するメディアへ変化していきました。

一九六〇年代に世界的な人気を獲得したビートルズは、レコードというメディアとそれを再生する電気的装置なしには考えることはできません。それを広めるラジオ・テレビ・レコードプレーヤーが普及し、飛行機で人が世界を移動する状況が二〇世紀の半ばには出そろいます。ビートルズは世界ツアーを行っています。これらの基盤が一九世紀的な「国民音楽」の時代から、二〇世紀的な「世界的スター」を生み出す時代への土壌を用意した、と考えられます。スターやアイドルはメディアでの伝搬とセットですから、メディアの形が変われば、スターの存在型も変化していくことになります。

録音の歴史には、フォノトグラフ（phonautograph）もあげられます。エジソンに先立ちレオン・スコット・ド・マルタンヴィル（Édouard-Léon Scott de Martinville, 1817–79）が発明した装置です。これは、媒体の上に煤をつけ、その煤を針でひっかくことで音の振動を視覚的に記録したものです。音の痕跡を煤の濃淡で記録したので、録音ということになるのですが、当時は再生する方法がありませんでした。記録はされたけれども再生はできない……録音者はどんな気持ちだったのでしょうか。その後、フォノトグラフを読み取る技術が研究され、再生に成功した音が公開されています。*12「月の光に Au Clair de la Lune」という童謡を歌っている音を聞くことができます。

フォノトグラフでは、音の振動を、イメージに写し取ることが実現されています〔右、図6〕。時間的に変化する空気媒体の振動である音響が、煤の上の目に見える形に変換され定着したものです。時間は、もはや流れゆく儚い存在ではなく、媒体の上にとらえられ何度も繰り返し眺めることのできる空間上の一次元軸へと射影されています。これは、形を似せる「アナログ」の考え方が具体的に現れたもので、見ること、聞くことができる歴史的な一例といってよいでしょう。

アナログレコードの溝を拡大すると、震える音の振動が刻まれている様子を見ることができます。レコードは波打つ彫刻の溝のように物質化した形で音を刻んでいます。フォノトグラフでは、音はイメージとして記録されています。同時代のフォ・ト・グラフ＝写真との距離の近さが感じ取れます。

©First Sounds

音の大きさ

音の大きさの尺度は、人間の感覚に配慮して決められています。耳で聞く音は、空気の圧力変化が

150

音の発生源からまわりに伝わる現象ですから、空気の圧力の変化として表すことができるはずです。

圧力の単位はPa（パスカル）です。人間が耳で聞くことができる圧力の変化は20μPaから20Paの範囲とされ、六桁もの幅があります。耳に聞こえる、きわめて小さな音から爆音にいたる六桁の音の大きさの違いを、数値で表現するにはどうすればよいでしょうか。

たとえば、耳に聞こえる限界の小さな音を一とし、圧力に比例して表すことも考えられます。けれども、最大音との違いは六桁です。一から一〇〇万までの音圧の差を数字で表現しても、人間の感覚的なとらえ方となじみません。人間の感覚器は、差ではなく、全体量に対する比の変化を感じるという特性をもっているからです。

何かある刺激が与えられたときに、一と二の差は二倍で区別しやすいのですが、一万と一万一ではほとんど差がない、と感じます。一万と二万なら、区別は簡単です。

一〇〇グラムの重りを手にのせ、少しずつ重くして一〇五グラムになったときに、重くなった、と感じたとします。この場合、五グラムの差がわかったわけです。今度は一キログラムの重りを手にのせて、重くなったと感じられるのは、五グラムではなく、五〇グラム上乗せしてはじめてわかる、ということになります。全体量に対する比を感じているからです。これはウェーバーの法則として知られています。骨鰾類のウェーバー器官（一四一頁）を見出した生理学者ウェーバー（Ernst Weber, 1795-1878）によるものです。

この法則を式で表すと、感覚の変化（ΔE）は、刺激の全体量（S）に対する刺激の変化（ΔS）の比に等しいのですから、

$$\Delta E = \frac{\Delta S}{S}$$

となります。この式の意味を少し考えてみましょう。紙と鉛筆を取り出して描いてみましょう〔7〕。これは微小な変化のルールを記述した式を、具体的に数値を代入して、全体の姿を描き出したことになります。

ウェーバーの式は、微小な変化のルールを記述した微分方程式の一種とみなせます。なめらかな線でつなぐ代わりに、積分計算ができれば、微分方程式が解けたことになります。実際、この場合は厳密な議論はひとまずおくと簡単に解くことができて、その結果、感覚に感じられる量は、刺激の量の対数であるという法則が導かれます。刺激の量をS、感覚的な量をEとすると$E = k \cdot \log S$となります（kは適当な定数）。これはウェーバー・フェヒナーの法則（Weber-Fechner law）として知られています。

〔7〕ウェーバーの法則

刺激量Sを横軸にとり、感覚の変化Eを縦軸にとります。もっとも小さい刺激量を1、その感覚量を0とします。その点をAとします。Aは横軸のSが1、縦軸のEが0の位置です。

刺激の量を2倍にすると、ある感覚が得られるはずですから、その点をBとします。Bは、$S=2$、$E=1$の位置になります。ウェーバーの主張は、さらに2倍の刺激を与えると、A→Bの変化と同じだけの感覚変化がある、というのですから、Sの値を2倍した、$S=4$のところで$E=2$となります。この点をCとします。同様に、$S=8$で$E=3$となります。この点をDとします。

A、B、C、Dをなめらかな線で結ぶと、曲線が浮かびあがってきます。

logは対数を表す記号です。対数は桁で数える考え方です。上の例では、二倍、四倍、八倍と基準になる2を、何回かけたかで測りました。数を数えるときに、一、二、三、と順に数えることもあれば、一、十、百、千、万、と桁で数えることもあります。10を何回かけたかを答えてくれるのが対数ですから、桁を数えるのとほぼ同じです。10の一乗、二乗、三乗などは、logを通すと結果は綺麗な整数になります。

それ以外の数は端数が出ます。

$$\log(10) = 1$$
$$\log(100) = 2$$
$$\log(500) = 2.69\ldots$$
$$\log(1000) = 3$$

などです。端数小数部分を切り捨てて1を足すと桁数になります。通常は、10を基準にしていますが、基準にする数はなんでもよいのです。デジタル系では2を基準に桁を数えます。2、4、8を1、2、3と数えるのです。

基準にする数は底（ベース base）といい、logの右下に小さく書きます。文脈から明らかな場合は省略されます。

デシベル

音の大きさを表すとき、桁で数える対数を利用すればうまくいきそうです。音の大きさの基準はどこにとってもよいでしょうから、人間の耳に聞こえるギリギリの小さな音を一として、人間の耳で聞くことのできる、音圧の変化六桁分を対数で表します。音圧の対数を計算して、二〇倍した数がデシベル（dB）です。[*13]

六桁の変化は、対数で六、それを二〇倍すれば、一二〇になります。耳に聞こえるギリギリの小さな音は 0 dB、通常の会話は 60 dB、生理的に耐えられる限界音は 120 dB 程度となります。ダイナミックレンジは約120 dBと表現します。ダイナミックレンジは、扱うことのできる最も小さな信号と最

も大きな信号の比を表しています。

録音機材などに昔から使われている、レトロ感漂うレベルメータはVUメータといいます〔8〕。基準はどこにとってもよいので、一番適正な音を基準にして、そこからどれぐらいずれているかを dB 表

〔8〕アナログ式 VU メータの例。上段の数字が dB、下段が％。-6dB で 50％と読み取れます。

示するメータです。その文字盤を注意して見ると、6の数字の下あたりに「50」の目盛りが書かれていることがあります。これは、−6 dBで標準的な音レベルの五〇パーセントであることを示しています。

音の場合、−6 dBで半分、+6 dBで二倍、20 dBごとに一〇倍大きくなることを覚えておくと便利です。[*14]　現在では、デジタルのインターフェースが一般的ですが、そこに表示される数字の意味は変わっていません。[*15]

ダイナミックレンジやその単位のdBは、相対的に何倍違うかの比を対数で表示したものですから、眼やデジタルカメラなどであつかえる光の強さを表すときにも使われます。

エントロピー

ウェーバー・フェヒナーの法則は、人間の感覚と刺激量を対数で結んだ式です。対数の形は、様々な分野で現れます。

湯呑みに入れた温かいお湯は、自然に冷めて室温と同じになっていきます。その冷めたお湯が、逆に室温から熱を集めて自然に沸騰するということは起こりません。湯呑みのお湯だけを熱い状態に保つには努力がいりますが、お湯が冷めて室温と同じ温度に平均化された状態は自然に実現されます。

このように熱の流れが関係するとき、エントロピーという量を考え、反応が一方向にしか進まない

現象の説明に使われます。窓のない部屋に置かれた湯呑みのような、外の世界と物質やエネルギーのやり取りのない、孤立系（isolated system）では、エントロピーが増える方向に反応が進みます。「系」はシステムの意味です。これを熱力学第二法則、または「エントロピー増大の法則」といいます。[16]

熱力学第二法則を宇宙全体に適用すれば、宇宙全体のエントロピーがいつかは極大に達して平衡状態となり、宇宙全体で反応がほとんど進まなくなる「熱的死」を迎えるのではないかという議論が一九世紀頃盛んに行われました。単純化した議論ですが、ブラックホールなどを考慮にいれると話は単純ではなくなってきます。[17]

締め切った部屋でも陽あたりのいい窓があれば、太陽の光が注ぎ込み、窓辺に置いた水槽の温度が上がる、ということも起きるかもしれません。この場合、物質のやり取りはなくても、孤立系とは違って、光を通してエネルギーのやり取りがあります。閉鎖系（closed system）といいます。

孤立系とも閉鎖系とも違い、物質とエネルギーを外と交換するシステムは開放系（open system）といいます。生物の個体は外の環境と物質やエネルギーや物質のやりとりをしているので、開放系です。地球も開放系とみなしてよいでしょう。私たちの身体が、生きている限り、室温に比べて高い体温を維持しているのは、呼吸や食事、排泄を通して、外の環境と物質やエネルギーを交換しているからです。地球も、太陽からのエネルギーを受け、赤外線で宇宙空間に熱を捨て、隕石や微粒子や大気の分子などを通して物質やエネルギーの交換を行っています。開放系ではエントロピーは減少することもありま

す。生命現象を生き物らしくしている特徴の一つは、非平衡開放系である、ということもできるでしょう。もっと端的にいえば、とどまることのない動きそのものです。

視覚芸術に関する著作の多い、心理学者のルドルフ・アルンハイム（Rudolf Arnheim, 1904-2007）は『エントロピーと芸術』という一風変わったタイトルの本を一九七〇年代に書いています。[18] 芸術作品に生物学の用語を適用し、構造と秩序の形成をアナボリック（anabolic 同化）、破壊と無秩序をカタボリック（catabolic 異化）と呼んで二極に据え、第三の極に緊張緩和を加えて論じています。アナボリックな力が創造しようとする構造・秩序に対して、エントロピーは、カタボリックな破壊と、緊張緩和によるゆらぎの二つの力で揺さぶりをかけ、宇宙の中での秩序形成に寄与する。アート作品を、秩序、無秩序、緊張緩和の三つのせめぎ合いの視点から読み解いています。

二〇世紀後半には多くの人たちによって、自己組織化やオートポイエーシス、散逸構造といった混沌からの秩序形成の議論が展開されていきます。複雑系科学のテーマの一つで、生命現象や美学にも裾野が広がる問題意識でしょう。要素に還元されてバラバラになってしまった世界を再びつなぎ合わせていく方向性が底流にあると思います。

エントロピーやエントロピー増大の法則は一度聴いたら忘れがたい言葉のインパクトがあります。エントロピーは、「乱雑さ」や「あいまいさ」の尺度と説明されます。整然と原子がある状態を占めているより、乱雑に並んでいる状態のほうが、エントロピーの値は大きくなります。熱とエントロピー

をめぐる現象や理論は、一九世紀の産業と切り離せない熱力学という分野から始まります。それは膨大な数の原子の確率・統計として基礎づけられ、統計力学という分野でも扱われるようになります。熱力学や統計力学の扱う対象は広く、多くの専門書、解説書、それを開拓した科学者たちの物語があります。統計力学的にエントロピーを解釈していくと、原子・分子のミクロな視点から世界が見えてくるようになります。

ある系で原子がとりうる状態の数が W で表せたとすると、エントロピー S はその対数に比例して、$S = k \cdot \log W$ という形で簡潔に表されます。この式は、原子の実在を唱えて論争に巻き込まれ、精神を病んで自死したボルツマン (Ludwig Eduard Boltzmann, 1844-1906) の墓標に刻まれています。この形にまとめたのは、論敵の一人であったプランクです。式に現れる定数 k は「ボルツマン定数」という名前で呼ばれます。

熱の議論から生まれ、統計力学で洗練されたエントロピーの概念は、情報理論にも導入されました。通信の際の数学的基礎を理論づけたクロード・シャノン (Claude E. Shannon, 1916-2001) は、情報を「意味」から分離し、量で測ることのできる情報量や情報におけるエントロピーの概念を考えました。

〔9〕情報量を確率の逆数で表す

　ある事柄が起こる確率を P とすれば情報量 I は、対数を使って $I = \log_2 \frac{1}{P}$ と定義されます。ここでは 2 を基準にした対数で測ります。コインを 2 枚投げて両方表になる確率は 1/4、情報量は、$I = \log_2 4 = 2$ です。裏と表が出る確率は 1/2 で、$I = \log_2 2 = 1$ となります。

　確率が小さいほうが、伝わったときの情報量は多そうですから、直感と合致します。確率 1 なら、$\log_2 1 = 0$ で情報量は 0 です。確実に起こることや、すでに起こって結果がわかっていることを知っても、情報としての価値はありませんから、これも直感と一致しています。

シャノンは情報量を確率から定義しました。[9]はその例です。

情報理論でのエントロピー（シャノンエントロピー、あるいは情報エントロピー）は、こうした情報量の平均をとった、「平均情報量」として定義されます。「あいまいさを測る量」ともいわれます。[19]

「情報量」に対して設けた自然な要求を満たす量はただ一つ、熱力学でエントロピーと呼ばれているということが分かる。これは、各種の確率、すなわちメッセージを生成する過程においてある状態が生じる確率や、それらの状態においてある記号が次に選ばれる確率によって表現される。更に、その公式は確率の対数を含んでおり、それゆえ、単純な状況に関して前に述べた対数的尺度をそのまま一般化したものとなっている。[20]

シャノンエントロピーは偏りのなさの尺度ともいわれます。直感的には、エントロピーが低い状態は、分布に偏りがあり、エントロピーが高い状態は、すべての状態が偏りなく出現し、ランダムさが増えて、あいまいさも増す、と考えられます。サイコロを投げて、偶数の目ばかり出るものはエントロピーが低い偏りのある状態です。それに比べて、一から六の目がまんべんなくランダムに出る状態は偏りがなくエントロピーが高い状態です。ランダムになると予測が難しいので、予測の難しさと言い換えてもよいでしょう。

偏りがなく、あいまいで、予測が難しい状況がシャノンエントロピーが高い状態ということになります。シャノンの論文に解説を付しているウィーバーは「失われた情報 missing information」という言葉を使っています。[*21] シャノンエントロピーでは、情報がもたらされるとエントロピーは減少し、それが起こったことが確定すれば、事後のエントロピーは0となります。

エントロピー増大の法則との関係はどうでしょうか。通信の経路では、ノイズなどの影響で、あるいは、伝言を重ねるともとの言葉が変わっていくように、放置するとあいまいさが増えて、エントロピーは増大する傾向があるでしょう。また、情報がもたらされるとは、孤立系ではなく、開放系と考えられますから、生命現象がそうであるように、エントロピーが減少することに矛盾はなさそうです。[*22]

シャノンエントロピーは、サイコロの目に限らず、文字の出現確率、記号の並び、遺伝子の配列など、確率が定義できる対象なら、エントロピーが計算できる道を開いたことになります。エントロピーの考え方を画像に対して適用すれば、絵やイメージの特徴・作風などを定量的に分析して、批評の言葉と対比することが考えられます。

シャノンが情報のエントロピーの概念を発表する以前の一九三〇年代に、数学者のバーコフ（George Birkhoff, 1884-1944）は、美的な尺度を定量化する試みを行っています。[*23] 秩序（order）を複雑さ（complexity）で割ったものが「美的測度 aesthetic measure」である、というものです。おそらく「美」はそのような定義や尺度からすり抜けるものだと思いますが、言葉やイメージや音で捉えようとする試

160

でも仕事をしています（バーコフの定理）。

みもまた、美はどこか定式化からすり抜けていきます。バーコフは、ブラックホールの初期の研究

物理学を学んだことのある者にとって、エントロピーのような式が情報量の尺度として通信理論に現れることの意味はとても深い。一〇〇年程前にクラウジウスによって導入され、ボルツマンの名前と深く関係し、ギブズによって彼の統計力学の古典的著作で深い意味が与えられたエントロピーは、とても基本的で広く浸透した概念となった。[*24]

クラウジウス、ボルツマン、ギブスはこの分野を開拓した物理学者の名前です。

熱の自然法則を追求することで誕生したエントロピーの概念が、通信理論で現れる情報の尺度につながることは、ここに掲げたシャノンの論文の導入解説でウィーバーもいうように、意味深いことです。そして、これらが人間の刺激と感覚を数量化した、ウェーバー・フェヒナーの法則と同じ形をしているのも面白いと思います。人間の感覚が関係する時に対数 log がしばしば顔を出すのです。基準と比較して多いか少ないかを、比率（ratio）で感覚的に測るにはちょうどよい、人間臭い関数です。

対数の基本性質は、「かけ算をたし算に変換する道具」と解釈できます。

$$\log(A \times B) = \log A + \log B$$

ベースにする10を一回かけるごとに、一、二、三と数えてくれる道具なので、桁を数えることとほぼ同じになるのです。エントロピーには対数が採用されている。それは、かけ算をたし算に変換する対数の性質が、比率と比較で世界をとらえる人間の感覚に馴染みやすいからだと思います。

物理学においては、ある状況についてのエントロピーとは、その状況の無秩序さの度合い、あるいは、言うなれば、その状況の「混ざり具合」の程度のことである。また、物理系が徐々に秩序を失い、完全に乱雑な状態になっていくという傾向はとても本質的であるため、エディントンは、時間に矢を与えたのはそもそもこの性質であると論じている。この時間の矢によって、例えば我々は、物理的な世界を映した映画が、順方向と逆方向のどちらに回っているのかを区別できるのだ。[*25]

なぜ時間は過去から未来へ一方向にしか流れないのか――。「時間の矢」は、それを議論するとき に現れる言葉です。ニュートンが確立した物理法則では、時間の向きを逆向きにしても不都合はありません。右に転がっていたボールなら左に転がるだけです。これらは可逆変化といいます。けれども、現実世界では、映像を逆再生すると、熱や破壊や生命が関係する現象は明らかにおかしく見えてしまいます。こぼしたミルクの映像を逆再生すれば、不自然に見えます。これらは、逆に戻せない、不可逆な変化です。不可逆な変化にはエントロピーの変化がともないます。時間のもつ、一方向にしか流

れないように見える奇妙な性質をどう説明すればよいかというときに、エントロピーの概念が使われることがあります。　時間とは何か、時間は存在するのか、時間は流れないのではないか、といった時間をめぐる問いは、哲学でも古くから論じられ、物理学でも論じられる、この世界の時空にかかわる根源的な問いです。

＊註

1　プラトン『テアイテトス』渡辺邦夫訳、光文社古典新訳文庫、二〇一九年、六九〜七〇頁（152A）。

2　エルンスト・マッハ『感覚の分析』須藤吾之助・廣松渉訳、法政大学出版局、一九七一年、一六頁。Mach, *The Analysis of Sensations and the relation of the physical to the psychical,* translated by C. M. Williams, The Open Court Publishing Company,1914. https://archive.org/stream/analysisofsensat00mach#page/18/mode/2up

3　『キャンベル生物学』（原書一一版）池内昌彦ほか監訳、丸善出版、二〇一八年、一二五五頁。

4　前掲書、一二五八頁。

5　前掲書、八三五頁。

6 ユクスキュル／クリサート『生物から見た世界』日高敏隆・羽田節子訳、岩波文庫、二〇〇五年、三二頁。

7 前掲書、三二頁。

8 前掲書、一六六頁（訳者あとがき）。

9 前掲書、三二頁。

10 Ernst Florens Friedrich Chladni, *Entdeckungen über die Theorie des Klanges, bey Weidmanns Erben und Reich, 1787.*
https://www.e-rara.ch/zut/content/pageview/1308304

11 "Microphones", Edison Tech Center. https://edisontechcenter.org/microphones.html

12 "The Phonautograms of Édouard-Léon Scott de Martinville". http://www.firstsounds.org/sounds/

13 音圧をもとに考える場合は二〇倍、エネルギーで考える場合は一〇倍とします。一見煩雑ですが、エネルギーは音圧の二乗に比例するので、dBに換算すると結果は同じ数字になります。世界に対して、音圧とエネルギーの二つの入り口が開いていて、受け取る人間の感覚に渡す出口ではdB値が揃います。

14 20log2=6dB、20log10＝20dB

15 デジタル表示では、48や96といった一見中途半端な数字を見ることがあります。二のべき乗で考えると、20log2^8＝48dB、20log2^{16}＝96dB です。

16 化学反応などの現実的環境では、温度・体積が一定のときにはヘルムホルツエネルギー、温度・圧力が一定のとき

にはギブスエネルギーというエントロピーと結びついた量を考え、それらが減少する方向に反応が進む、と議論します。

17 宇宙がどのように終わりを迎えるのかについて詳しく論じた解説書に、吉田伸夫『宇宙に「終わり」はあるのか』講談社ブルーバックス（二〇一七年）などがあります。

18 R・アルンハイム『エントロピーと芸術』関計夫訳、創言社、一九八五年。日本語版は入手が難しく、翻訳に苦労がうかがえます。入手しやすい英語版は図版が見やすく、論旨明快です。Rudolf Arnhei, *Entropy And Art - An Essay on Disorder and Order*, University of California Press, Berkeley, 1971.

19 相河聡『情報理論：情報量〜誤り訂正がよくわかる』森北出版、二〇一八年。

20 ワレン・ウィーバー「通信の数学的理論への最近の貢献」、クロード・E・シャノン『通信の数学的理論』所収（植松友彦訳、ちくま学芸文庫、二〇〇九年、二九〜三〇頁）。Claude E. Shannon and Warren Weaver, *The Mathematical Theory of Communication*, The University of Illinois Press, Urbana, Illinois, 1949.

21 前掲書、一五頁。

22 たとえば、情報尺度を導入して、ゴッホの絵のスタイルの変遷を分析した以下の論文。Jaume Rigau, Miquel Feixas, Mateu Sbert and Christian Wallraven, "Toward Auvers Period: Evolution of van Gogh's Style", *Computational Aesthetics in Graphics, Visualization, and Imaging*, O. Deussen and P. Jepp (Editors), 2010.

23 Veronica Douchova, "Birkhoff's Aesthetic Measure", ACTA Universitatis Carolinae, *Philosophica et Historica*, 1/2015, p39-53。

24 ウィーバー、シャノン、三〇頁。

25 前掲書、三〇〜三一頁。

◎参考文献

石田英敬『記号の知／メディアの知』東京大学出版会、二〇〇三年

水越伸『21世紀メディア論』放送大学教育振興会、二〇一一年

カルロ・ロヴェッリ『時間は存在しない』冨永星訳、NHK出版、二〇一九年

山田孝子『アイヌの世界観――「ことば」から読む自然と宇宙』講談社学術文庫、二〇一九年

第6章　世界を測る

嵐によって沖から未知の陸地の、人気のない海岸へ打ち上げられた人が、土地を知らないためにほかの者が恐れているとき、砂地に幾何学のある図型が描かれているのに気づいた。それを見たとき彼は、人のいる印が見えるから皆元気を出すように、と叫んだと言われる。

キケロ「国家について」[*1]

世界を記述するには、形を写し取ることと並んで、数値に置き換える方法があります。

世界や自然を測り、数値に置き換えてとらえるのはデジタル的方法です。その用語や単位は、普段あまり意識されていないかもしれません。スマートフォンなどの普及で、測定器や装置が身近になり、

167

簡易な解析ができるようになりました。魔術的な呪縛を解きほぐし、原理や用語のいくつかを考えてみたいと思います。世界を測ることと、人間社会との関係についても触れます。

砂を数えるアルキメデス

イタリア、シチリア島のシラクサの郊外に、アルキメデス（Archimedes, 287?–212BC）の墓と伝えられる遺跡が残っています。死後一〇〇年以上も経ち、土地の人も知らず埋もれていたのを、ネクロポリス（死者の街、古代の墓所）のはずれでアルキメデスの業績にちなんだ球体と円柱を目印に発見した、とキケロ（Marcus Tullius Cicero, 106–43BC）が自ら記録しています。*2 キケロは、チチェローネ（案内人）という言葉の起源にもなった古代ローマの政治家、文筆家です。墓には異説もあり、真贋は不明としておきましょう〔1〕。

キケロは、ローマが戦利品として持ち帰ったアルキメデスの作とされる天球儀について、対話形式の文中で触れています。

〔1〕伝アルキメデスの墓所（著者撮影）

ガルッスがこの天球儀を動かすと、青銅の上で月は太陽だけ、回転数において遅れました。その結果、［天界に］天球儀においても同じ日蝕が生じ、また太陽がその位置から……（ママ）とき、月は地球の陰になる転回点に達したのです[*3]

日蝕が計算できる装置がこのころ存在していた記録です。これは「アンティキティラの機械」として知られる、アテネの国立考古学博物館に展示されている古代の歯車式「天文コンピュータ」を髣髴（ほうふつ）とさせます。

死後一〇〇年経ってもキケロが墓所を探そうとしたアルキメデスは、科学者、技術者、数学者、天文学者、発明家など多彩な活躍をした人でした。彼の著作は、写本やアラビア語、ラテン語の翻訳などでテキストや断片が伝わっているものの、A、Bと呼ばれる写本は数百年前から行方不明、C写本も二〇世紀初めごろから行方不明になっていましたが、一九九八年にオークションにかかり、匿名の富豪に落札され、その後詳しく研究されています。[*4]

貴重だった羊皮紙は、古い内容に上書きして再利用されることがあり、パリンプセスト（palimpsest）と呼ばれます。C写本も、上書きされ、埋もれているアルキメデスのテキストは、X線や紫外線など、波長の異なる光をあてるマルチスペクトル（multi-spectral imaging）の手法や、奥行き方向の情報も構築

できる共焦点顕微鏡を使い調べられています。画像処理で浮かび上がった資料はインターネットで公開されています[*6]。

アルキメデスは、「取り尽し法」といわれる方法で、曲線で囲まれた面積を計算しています。放物線と直線で囲まれた最大の三角形でまず近似し、残った隙間を同様の小さな三角形で埋め、さらに残った隙間をそれより小さな三角形で埋め……と繰り返していくことで求める手法です[*7]。積分法の先駆けとなる発想です。シラクサがローマ帝国と戦争状態になったとき、彼のもつ力学や光学の知識・技術が応用されたという伝説があり（五四頁）、科学と戦争の関係を考えるときに、名前があがる人物の一人でもあります。

「砂の計算者」という論文では宇宙をみたす砂の数を計算しています。巨大な数を計算に使い、宇宙の大きさを見積もったところが画期的です。遠く離れたインドで一世紀頃成立した『法華経』に「誰かある数学者か、あるいは数学者の中で最も勝れた人は、計算によって（中略）それらの世界の構成要素〔の原子〕がなくなる終端に達することができる」という記述が出てきます[*8]。これが、砂を数える数学者、アルキメデスのことではないか、という推測もなされています[*9]。

アルキメデスといえば、王冠が純金でできているかどうか破壊せずに調べる、という問題を解いたエピソードが有名です。入浴中にひらめいたというまことしやかな伝説の連想で、あふれた水の体積を測ろうとしても、水の表面張力などの影響で誤差が大きすぎて、うまくいきません。不純物の混じっ

170

た王冠と同じ重さの金を天秤にかけてつり合わせておき、天秤ごと水に沈めると、押しのける体積が異なるため浮力に違いが生じ、天秤のバランスが崩れる、という方法だったのではないかと推測されています。

小さな砂粒が宇宙を埋め尽くす「砂の計算者」の考え方を踏まえた上で、水中の王冠のエピソードを考えてみると、彼は、水が微小な仮想の粒子でできていて、物質が押しのけたその小さな粒子の数を比較すれば、不定形な王冠の体積も比較できるとイメージしたのではないかと想像します。積分の考え方や、微塵である砂の数を数える、という発想に通じるものがあるように思えます。

アルキメデスからおよそ二〇〇〇年、一七世紀になって、ニュートンやライプニッツによって、微分・積分の方法が発見されます。

線的思考と面的思考

空間（space）に広がるものの大きさを測るときの「面積」や「体積」といった量について考えてみましょう。面積は、どれぐらい広がりをもっているかを測る量です。わかりやすい例は、長方形でしょう。縦の幅と横の幅をかけることで、広がり＝面積を定めることができます。横の幅を二倍にすれば、広がり＝面積は二倍になり、縦も横も二倍にすれば、面積は四倍になります。これは感覚とも一致します。

たし算の場合は、五〇歩歩き、さらに五〇歩歩いたとき、合計で一〇〇歩歩いた、などと使います。同じ単位で測られていることが前提です。異なる単位の数字、たとえば体重五〇キログラムと身長一六〇センチメートルをたしても意味はありません。たし算は、同じ要素を継ぎたしていく線的な思考です。たすことは、延長であり、量的な増加です〔2〕。

かけ算の場合は、異なる単位が意味をもちます。そこには、ある領域を覆い尽くす面的な思考が含まれています。異なる要素がかけ合わさることで、新しい領域が開かれ、質的な変化が生まれます。

〔2〕たし算の気持ち

〔3〕かけ算の気持ち

点が動くことで線が生じ、線が動くことで面が生じます。その動き方によって無数の運動が絵画的表現となって生成される可能性をはらんでいます。運動の方向によって、たし算的に延長する表現もあれば、かけ算的に新しい次元を開く表現もあります。かけ算はたくさんのたし算を一気に行う操作ですから、絵画で、幅広の筆やローラーで一気に領域を塗りつぶすときのようです。運動の方向を制約して組織化することで、まだ意味づけされていない、新たな次元が開かれます〔3〕。

分割し、再び組み立てる

図4のような、不定形な形を測る場合、「細かく分割して、各要素を測り、たし合わせて、もとに戻す」という方法をとると、広さ・面積が測れそうです。

大きさをそろえた小さな正方形に分割すれば、その数を数えればよさそうです。境界線付近では、正方形をかすめている部分もあります。境界の内側にいる正方形だけを数えた小さめに見積もった面積と、境界の外側を包む正方形も含めて数えた大きめに見積もった面積との間に、真の面積はあることでしょう。

実際に、図で数えてみると、内側にあるマスの数は一三個、外側を包むマスを含めた数は三一個ですから、面積はその間、と見積もることができます。分割を細かくしていけば、内側と外側の差は小さくなり、やがて、真の面積に限りなく近い値に近づいていくと期待できます。積分（integration）のアイデアはこのようにわかりやすいものです。

〔4〕不定な形でも細かく分割すれば計測は可能

174

曲線と区間で囲まれている領域での積分はリーマン積分と呼ばれる。数学者リーマン（G.F. Bernhard Riemann, 1826–66）にちなんだ名前です。積分や微分は、対象を単純な要素に分解して、分析的にとらえる方法ですから、様々な問題に解決の糸口を与えてくれます。複雑な形も、小さく分割すれば、まっすぐな線分や正方形でできている。小さな極小のブロックでいろんな形を作るように世界をとらえる見方です。地球表面はほぼ球面で、曲がった面ですが、私たちが立つ足元の小さな領域を拡大して見ると、ほぼ平面と見なすことができるでしょう。それは多角形や球やドーナッツ型などの素直な図形を統一的に扱う多様体（manifold）のとらえ方につながります。

数理科学のもう少し先の発展を見てみると、リーマン積分はどんな場面でも使えるわけではありません。囲うはずの線が、どこかで切れていたらそのままでは計算ができなくなります。「ほとんどいたるところ（almost everywhere 数学用語、略して a.e.）」で切れ切れになっているような場合や、測りたい領域の内側のいたるところに無数の小さな穴が開いているような場合、「常識的な」面積の考え方では測れなくなってしまいます。そのような例でも測ることができるように、長さや面積の考え方を拡張し、一般化していくと、「測度論 measure theory」や「ルベーグ積分 Lebesgue integral」という数学の分野にゆきあたります。「測度 measure」は、長さや面積を一般化した量です。確率論や量子力学の数学的な基礎などで現れますが、数学の教科書を読んでも抽象度が高く、敷居の高い数学です。

リーマン積分とルベーグ積分の違いを考えていると、こんなお話が思い浮かびました。

クルミパンの中には、クルミの小さなかけらが入っています。パンの大きさを外から測ることはできそうですが、パンの中には、クルミの小さなかけらがほとんどいたるところに散りばめられています。クルミを除いたパンの体積を知りたいとしたら、クルミパンを小さくちぎっていくだけでは、クルミが混入して正確には測れません。クルミを取り除き、残されたパンの部分を測ればよさそうです。なんとかうまい方法を工夫して、クルミだけを区別し取り除いてあげると目的を達成できます。その結果、クルミの量はほんのわずかで、ほとんどパンでした、ということもあるでしょう。クルミがたっぷり入っていて、パンはほとんどありませんでした、ということもあるかもしれません。

金の王冠の中に、混ぜ物が入っているかもしれない、それを確かめなさい、という問題に少し似ている気がします。

世界を数値に変換する

石を並べて数を数えることと、砂に線を描いて図を示すこと。デジタルとアナログの原風景はここにあるかもしれません。デジタル（digital）とアナログ（analog/analogue）は、世界をとらえる二つの方法として考えることができます。

デジタル的な見方は、世界が離散的（discrete）にできている、ととらえます。

アナログ的な見方は、世界が連続的（continuous）にできている、ととらえます。

「離散的」とは、ある最小の単位があり、その整数倍の値だけをとる、ということです。「連続的」とは、そのような最小単位はなく、無限段階の変化がある、ということです。

世界を、その形のままで写し取ろうとするのがアナログの考え方・技術とすれば、いったん測ってその数値を記録するのがデジタルの考え方・技術です。数値の束になれば、抽象化が進みます。保存し、伝達し、計算し、加工することが柔軟にできるようになります。「形」と「数値」の往復運動がはじまります。形を写し取るアナログ世界と、数値で記述されるデジタル世界の交通が必要です。

アナログ量からデジタル量への変換はAD変換と略されます。逆に、デジタル量からアナログ量への変換はDA変換と略されます。デジタル機材には、世界との入口と出口にアナログのデバイスがたいてい必要になります。マイクやスピーカーはアナログデバイスです。カメラレンズも、光を集める核心部分はそういってよいでしょう。

世界の変化をアナログで受け取り、デジタルに変換して処理を施し、アナログデバイスにもう一度渡して、世界に戻す。

再び音の例で考えてみます。時間的に変化する音の波を、短い時間間隔で数値として読み取り、記録できたとします。その数値があれば、波の形が再現できるはずです。第5章図4（一四六頁）は、時間的に変化する音の波をとらえた図でした。

一九世紀の技術で時間的に変化する波を記録するには、圧力が変化し振動して生成されるこの音の形をなるべくそのままに似せて、煤を削ったり、ワックスの表面や、ビニール円盤の表面に刻み付ける方法をとったのでした。当時、使える材料や道具を創造的に利用して、試行錯誤しながらそれを実現していったことでしょう。手や目が追いつかない音の速い動きを、歯車、ゼンマイ、電気仕掛けの機械で形を写し取る方向性がこれらの装置を生み出したといえます。

動きをともなわない図像では、マックス・エルンスト (Max Ernst, 1891-1976) らが一九二〇年代に始めた、フロッタージュ (frottage) や、それを油絵に応用したグラッタージュ (grattage) の技法も、形や素材感を写し取るという発想においては共通しています〔5〕。動きを伴う図像の記録、それは、写真から映画への歴史です。

〔5〕マックス・エルンスト《森と鳩》1927年　100.3
×81.3cm　テート・モダン（ロンドン）
© ADAGP, Paris & JASPAR, Tokyo, 2020 C3199

アナログ的な考え方は、形はそのものを似せて記録する。
デジタル的な考え方は、形を数値に置き換えて記録する。

アナログ的思考は、形を似せるアイコンであり、デジタル的思考は、大量の数値の表を作成して対象を指し示す数値の束です。アイコンはその形こそが大事であり、分割すると意味を失ってしまいますが、拡大縮小の対象となります。数値の束は、束をほどかれ、分割して元の意味は解体され、機械的な記号処理の対象となります。

デジタル的な思考に従うと、第5章図4で、波が方眼紙のどの点を通るかを逐一読み取れば記録ができるはずです。この際に、できるだけ方眼の目を細かくして読み取れば、正確な形が記録されます。

細かく読むには縦横の二つの方向があります。横方向は時間的な変化、縦方向はある瞬間の値です。変化するデータから標本を採集して調べることをサンプリング（sampling 標本化）、その時間間隔をサンプリングレートといいます。単位は一秒あたりの頻度を表すHz（ヘルツ）です。縦方向の細かさは、大きい値から小さい値までをどれぐらいの細かさで測るかを意味します。これは量子化ビット数といいます〔6〕。方眼の目にあたる最小単位を決め、その整数倍として数値化すること

〔6〕サンプリングデータ

量子化ビット

サンプリング

時間

を、量子化（quantize クオンタイズ）といいます。[10]

　量子化ビット数は、二進法の桁数であるビット（bit）で表します。ボイスレコーダーなどの録音装置の仕様を見ると、16ビットや24ビットなどの数字が書かれていることがあります。これは、大きい音から小さい音までをどれぐらいの細かさで区別できるかの指標になります。16ビットでは、2^{16}＝約六万五〇〇〇段階、24ビットでは、2^{24}＝約一六〇〇万段階で区別されます。デジタルカメラなどの画像の場合、画素数が解像度（resolution）の目安の一つになりますが、音の場合、時間方向のサンプリング周波数と、音の大小方向の量子化ビット数がそれにあたります。[11]

　解像度をあげて細かく測ると、記録の正確さは増します。しかしデータ量もそれにともなって増えていきます。データ量が増えると、保存、通信のときに「重く」なります。また、速い変化を記録するためには、高速で処理しなければなりませんが、無限に速くはできません。

　逆に、データ量を減らせば「軽く」なります。処理時間や容量の節約になり、測定の頻度もゆっくりでよくなります。けれども、軽くしすぎると、もとのデータが再現できなくなってしまいます。そのことを考えると、データ量が増えることを厭わず正確さをとるか、データ量を減らして扱いやすさをとるかのトレードオフ[12]となります。

サンプリング定理

サンプリングの際に、どこまでデータを軽くすることができるでしょうか。それを教えてくれるのがサンプリング定理です。

地球上の多くの場所では、明るさの変化は、二四時間の周期でやってきます。昼となり夜となるこの変化を、二四時間に一度、正午に明るさを測定すると、昼の状態だけが記録に残るので、この頻度では地球には夜があることが観測にかからないことになってしまいます。二四時間の周期の変化を知りたければ、最低でも、その半分の時間、一二時間に一度測定をする必要があります。昼に眠り、夜に活動する生き物にとっては、昼は無意識の時間にあたることでしょう。

一二時間に一度の頻度なら、深夜一二時の状態も観測にかかり、昼と夜の変化が再現できます。三時間ごと、一時間ごと、あるいは一分ごと、と頻度を細かくすれば、より細かい変化の記録が残ります。ある周期的な変化があって、その変化に気づくためには、最低限その周期の二倍の頻度（半分の時間間隔）で観測しなければいけない、ということがわかります。これを、サンプリング定理といいます。難しい名前がついていナイキスト定理、標本化定理といくつかの呼び方がありますが内容は同じです。裏返すと、高速でサンプリングすることにより、それまで見落としていますが、ごく自然な主張です。

ていた現象が見えることがある、ということを示唆しています。

一秒二四コマのフイルム映画が動いて見えるのは、コマを切り替える一瞬、私たちの脳の処理よりも速い運動が映写機によってつくり出されているためです。映像の動きは、私たちの脳内でつくり出されています。

周期とは、「山から谷になってまた山になる」「行って帰ってくる」「明るくなり暗くなる」ような変化が繰り返し起こることです。

A↓A

なら、変化はありません。

A↓B

この変化を見ただけでは、まだ周期とは呼べません。二つの状態、明るい状態から暗い状態への変化では、暗くなってしまっただけです。Bで変化が終わるのか、再びAに戻るのか、あるいは第三の状態Cになるのか、まだ判定できません。明るくなり、暗くなり、そしてまた明るくなることで差異

A↓B↓A

と反復の列が生じます。行く、帰るの二つの状態を経て、もとの状態に回帰する必要があります。

という観測ができたときに、初めて周期性あるいは反復性が出現します。

サンプリング定理は、AとAの中間に、変位した状態Bの存在を要求している、と解釈することも

182

できます。　周期があるということは、変化に気づくことと、それが繰り返されることが本質です。こ
れとは対照的に、ある一つの状態が持続しているときには、差異もなく、反復するべき状態の差もない、
ということになります。そこでは周期性を語ることが無意味になります。何かが繰り返される、反復
するとは、異なる状態の往復運動と言い換えることもできるでしょう。その差異と反復が認識される
ためには、最低二つの異なる状態の存在を必要とします。

動画では、高速で撮影する、あるいは低速でタイムラプス撮影することによって、まったく違った
光景が見られます。サンプリングの頻度を変えると、意識される時間の流れが変わり、強調される差
異が異なるためと解釈できます。

サンプリングの頻度を高め、時間分解能を高めると、それまで見落としていたものが見つかること
がある例として、系外惑星の発見を取りあげてもよいでしょう。一九九五年、太陽系の外の惑星が初
めて発見されました。[*13] ペガサス座 51 番星の周りを廻る 51 Pegasi b です。木星の半分ほどの重さをもつ
巨大惑星が、たった四日ほどの速い周期で中心星の周りを廻る惑星を誰も想定していなかったため、
それまで観測にかからなかったのです。液体の水が存在するハビタブルゾーンよりもずっと内側を周
回している、ホットジュピターと呼ばれるタイプです。[*14] 最初の発見例のあと、系外惑星は、その後多
数発見されるようになります。その中には、ハビタブルゾーンを廻る地球に似た惑星も含まれて
います。

フーリエ解析

　第5章図4のグラフをよく観察すると、周期のゆっくりした大きな山と周期の速い小さな山が重なってできているように見えます。波は重ね合わせることができます。波と波はたし算ができるので す。複雑な波形の山と谷のパターンは周期の異なる三角関数 sin と cos に分解できそうです。その考え方が応用範囲の非常に広いフーリエ解析（Fourier analysis）につながるものです。任意の波や変化は周期の異なる sin と cos に分解でき、またその逆に、sin と cos を組み合わせることで合成できるという考え方です。[15]

　検索サイトには、数式を入力すると、グラフに描いてくれる機能をもつものがあります。たとえば、周期の異なる sin を三つ足し合わせた

$y = \sin(x) + 0.3 \times \sin(2x) + 0.5 \times \sin(3x)$

などの式を入力すると、第5章図4に似たグラフが現れます。この式は、周期が二倍、三倍の波を、強さを変えてたしたものです。このことからも、声の波形は、周波数の低い音、高い音の重ね合わせでできていることが推察できます。

　フーリエ解析の考え方を知ると、様々な波を分析的に見ることができるようになります。スペクト

184

ログラムという装置を使えば、変化する振動成分を周波数に分解して視覚的に見ることができます。

図7は、スマートフォンに入れたスペクトログラムのアプリケーションを使って、電車に乗っているときの音を六〇秒間記録したものです。横軸が時間、縦軸が周波数のスペクトル分解です。縦軸方向は、各周波数の成分の強さを濃淡で表示しています。[*16]

図では「へ」の字の形が幾重にも浮かび上がっているのがわかります。特徴的な音の高さが時間とともに上がって、また下がっていることを示しています。電車のモーター音の周波数が、最初の二〇秒間ぐらいは加速するにつれて高くなり、減速する三五秒付近から低くなる様子がとらえられています。

このような周波数解析は、画像に対しても応用できます。画像は縦横の方向があるので、二次元のフーリエ解析になります。静止画面を構成する最小単位である各画素の明るさを、水平方向および垂直方向に読み取ると、位置によって変化する数値が得られます。静止画ですから、凍りついた波の形を縦横にスキャンして記録するようなものです。得られた断面の形は小刻みに変化する波や、あまり変化し

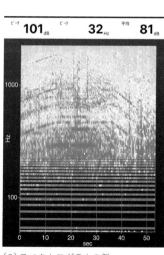

〔7〕スペクトログラムの例

ないゆったりした波の組み合わせなどの繰り返しパターンに分解できます。空間周波数と呼ばれる概念です〔8f〕。得られた図の読み取り方は多少説明が必要ですが、これによって、画像の特徴を定量的に議論しやすくなります。

この解析はデータサイズを圧縮する際にも利用されます。人間の眼には違いがあまりわからず、データ量も多くなる高い周波数成分を捨てる方法です。JPEG圧縮はその例です。輪郭線や細い線など、周りとの境界がくっきりしたエッジ部分は、波の立ちあがりが急峻なので、高い周波数成分が重要です。そのため圧縮をかけすぎると、高い周波数成分が失われ、エッジ部分周辺にモヤがかかったようなモスキートノイズが発生しやすくなります。電線などをデジタルカメラで撮影して、圧縮を強くかけて確かめてみるとよいでしょう。

移ろいゆくイメージの記録

画像の場合、どのように記録することができるでしょうか。デジタルカメラで撮った写真からつくった図を掲げます。図8aは30ピクセル（画素）の「写真」です。階調は1ビット、明るいか、暗いか、という区別だけです。

簡単な図に見えますが、すべての組み合わせを数えると2^{30}、約一〇億通りあります。図8bは、30

ピクセルのまま、明るさの表現を二五六階調（8ビット）に増やしたものです。階調表現が二五六に増えたので、組み合わせの数は 2^{240}（七三桁の数）となって格段に増えます。図8cでは、縦横のピクセル数を四倍に増やしました。ぼんやりパターンが見え始めます。

さらに解像度をあげたものが図8d、8eです。

図8aと8eは画素数と階調を増やしただけで、本質的な違いはありません。図8eは、ピクセル数が約四四万になったことで、モノクロームの富士山の写真、という図像の「意味」を読み取ることができます。図像の作り出す多様な「意味」が、ドット絵の延長の、天文学的な組み合わせから起ちあがってきます。

デジタルカメラは、レンズで光を集め、プラスチックのベースに感光材を塗ったフィルムのかわりに、光に反応する半導体（semiconductor）のセンサーを置いています。半導体は、電気をどれぐらい通すかで物質を三分類したうちの一つです。電気をよく通す導体と、電気を通さない絶縁体との中間的な性質をもった元素のことです。シリコンやゲルマニウムが代表例です。電気の正体は主に

〔8b〕6×5=30ピクセル（白黒グレーの256階調）

〔8a〕6×5=30ピクセル（白黒の2階調）
30ピクセル（画素）の「写真」。階調は1ビット、明るい／暗いの区別のみ。

〔8c〕24×18＝432 ピクセル

〔8d〕96×72＝6,912 ピクセル

〔8e〕768×576＝442,368 ピクセル

〔8f〕上図の二次元フーリエ変換。
画面中央部が低周波成分、外側が
高周波成分。

電子の流れです。金属などの導体では、電子はほとんど動く
ことができません。半導体はその中間で中途半端な電子が存在しています。絶縁体では電子はほとんど動く
半端な、宙ぶらりんの電子の性質を一工夫して利用することで、トランジスタやLED、各種センサー
など二〇世紀以降の文明を支える素子がつくられています。

ここでも、光と電子の相互作用が重要な役割を果たしています。光は、波のように考えるほうが都
合がよい場合と、粒子のように考えるほうが都合がよい場合があります。波のように考えるときは「幾何光学」と呼ば
動光学」、波の性質を無視できて粒子のように直線的に飛んでくると考えるときは「波
れ、扱い分けます。[*17]　光がやってきて、半導体の電子をエキサイトさせる現象は、光の粒子的な性質で

説明されます（光電効果）。光が粒子のように振る舞う場合、その光の粒子をフォトン（photon）と呼びます。

画像をとらえるセンサーである撮像素子は、CCDやCMOSセンサーが使われます。ここでは、代表してCCDと呼ぶことにします。CCDは光があたると、電子が反応してたまる性質をもった半導体のセル（基本となる小さな単位センサー）をグリッド状に並べたものです（第3章〔6〕）。雨漏りする屋根の下に、たくさんのコップを並べて、水をためているようなイメージでしょうか。あるいは、レンズを通ってやってくるフォトンの群れを掬い取る網の目のようです。この場合、目が大きいほうが、光をたくさん掬い取れて有利です。動く電子は電流と呼ばれ、たまっている電子は電荷と呼ばれます。CCDとCMOSセンサーは主に電荷の読み出し方の違いです。

図8bを例に考えます。シャッターを開いて、レンズを通った光がCCDにやってくると、三〇個のセルのうち、たくさん光があたったセルにはたくさん電子がたまった状態になります。シャッターを閉じて、各セルにたまった電子の数を数えると、明るさに応じた数値が記録されます。それを物質レベルで、インクの濃淡パターンにより表現したものがこの図です。

レンズを通して結ばれた光の像は、細かく分割され、各要素が測られ、記録されます。分割をもとに戻すと画像が再現できるはずです。解像度が低く、情報が少ないとあいまいで不明瞭な像になります。きめ細かな撮像です。解像度を十分高くし、情報が多くなると現実に近い像が得られます。それには、きめ細かな撮像

素子が必要となり、より精密な加工技術が要求されます。製造過程では、回路パターンを光とレンズで露光して焼き付けるフォトリソグラフィという技術が使われます。

色を記録する

色については、どのようにすれば記録ができるでしょう。光は、三原色の刺激で再現できることは一九世紀初頭、トマス・ヤング（Thomas Young, 1773-1829）らによって指摘されていました（ヤング－ヘルムホルツの色覚三色説）。ヒトの眼には明暗にだけ反応する感度の高い光受容体である杆体細胞と、色を感知できる三種類（赤錐体・緑錐体・青錐体）の光受容体である錐体細胞があります。ヒトの網膜には、杆体細胞は一億二〇〇〇万個、錐体細胞は六〇〇万個程度あるとされています。細胞の名前はその形に由来し、杆体細胞は棒型、錐体細胞は円錐型です。錐体細胞の三種類の光受容体が受け取る刺激の組み合わせで、私たちの見ている色がつくられます。光を感じる仕組みは分子レベルのメカニズムで説明されます。ビタミンAからつくられるレチナールという分子が、光を吸収すると、周囲を取り囲むオプシンタンパク質を活性化します[18]。[19]

絵画の点描は、ミシェル・シュヴルール（Michel E.Chevreul, 1786-1889）の『色彩調和論』などの影響を受けながら、ジョルジュ・スーラ（Georges Seurat, 1859-91）やポール・シニャック（Paul Signac,

「く」の字型から直線型に変化することで、

190

〔9a〕分解前のカラー写真（著者撮影）

〔9b〕図9aの赤のチャンネルのみ表示

〔9c〕図9aの緑のチャンネルのみ表示

〔9d〕図9aの青のチャンネルのみ表示

1863-1935）といった画家たちが実践していきました。

同時対比現象や、視覚混色の理論が背後にあります。

「私」は、世界には色があると感じています。ほとんど無意識のうちに感じている。いま、この瞬間、目の前に見えている世界の多様な色は、目の中の三種類の受容体の組み合わせで感じている。それを意識して視覚から得られる像を注視すると、いつもとは少し違った見え方がする気がします。図9は、カラー写真を、赤・緑・青のチャンネルに分解したものです。赤・緑・青の各チャンネルは、それぞれの原色の強さを表しています。たとえば、図9bは赤のチャンネルです。赤の強さだけを濃淡で表し

色彩の感じ方が隣り合った色に影響を受ける

ているのでグレー表示としています。緑、青についても同様です。

三つの画像を比べると、赤の画像では、夕日でやや赤みを帯びた富士山の冠雪部分や雲の部分はくっきり明るくみえます。赤外線フィルムで雲の浮かんだ空を撮影すると、青空は暗くなりコントラストの強い絵になるのと似ています。一方、図9dは比較的ぼんやり沈んだ感じに見えます。赤と緑ではあまり違いが見られないことから、青のくすんだ見え方は、青い光が散乱されやすい影響が見えているのかもしれません(第1章)。風景写真を撮影する際に、UV(紫外線)をカットするフィルターをつけると、くっきりした絵の効果が得られる場合があります。

ヒトの眼の解像度は色の中でも、緑や赤は高く、青は低いことが知られています。カラー撮影のためにつけられている撮像素子のフィルターは、青の解像度が低いという眼の特性を考慮して、輝度に敏感な緑を多く、赤と青を少なく配置したベイヤー配列(Bayer Arrangement)などを採用している例が多く見られます。

レンズで集めた世界から降り注ぐ光＝フォトンを、赤と緑と青の刺激に分解し、各ピクセルの電子の数を数え、その分布が記録される。色のある世界はそのようにして記録できます。そして、これらの赤・緑・青の値を示す画像を重ね合わせることで、色に満ちたイメージが再生されます。

図9aを見るまでの間に、光がどんな経路をたどってくるか、改めて振り返ってみます。太陽の内部の核反応で生じた光は太陽表面から放たれ、一億五〇〇〇万キロメートルの宇宙空間と地球大気を経

〔10a〕ジョルジュ・スーラ《サーカス・シャドウ》1887-88年　99.7 × 149.9cm　メトロポリタン美術館（ニューヨーク）

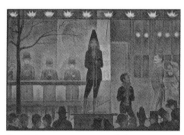

〔10b〕赤のチャンネルのみ抽出

〔10c〕青のチャンネルのみ抽出

て地上に届き、対象にあたり反射します。反射した光は、空気の層を通って、カメラレンズ、カラーフィルター、撮像素子にいたり、電子に変換されて蓄積します。蓄積した電子は読み出されて画像処理され、データ圧縮をされた上で、保存、記録、伝送され、コンピュータモニターあるいは印刷紙面に表示、再生されます。表示された画像は光として空気の層を伝わり、眼のレンズ、網膜細胞に届き、明度と色のセンサーが反応して、分子レベルで信号に変換、脳で処理されます。光と電子が情報を運ぶ、長い経路です。

次にスーラ《サーカス・シャドウ》を取りあげてみましょう〔10a〕。この作品のデジタル画像[20]を、画像

〔10d〕中央人物の頭部を拡大

〔10e〕低周波成分を強調

ソフトで赤・緑・青のチャンネルに分解して見てみると、赤では、人物の顔立ちなどもしっかりと確認できます〔10b〕。人物の足元は、逆光で光るくっきりしたハイライトが表現されています。一方、青はコントラストが低く、細部は茫漠としています〔10c〕。

もとの絵の人物の顔の部分を拡大してみると、赤系統の色が顔部分には多用されていることがわかります〔10d〕。このころのパリの夜の街を照らしていたガス灯からの、温かみのある赤の強い人工光で照らされた世界の特徴が読み取れます。また、暗いところは細かいドットで、明るいところは大きいドットで描かれている傾向があるように見えます。もしそのことがいえるなら、人間の眼の杆体細胞は暗いところで感度がよいことに関連してドットの大きさを描き分けたのかもしれません。青と赤の点描の大きさに統計的に有意な差があるか調べてみるのも面白いかもしれません。色別のスペクトルを見ても、青は高周波の細かい成分が少ない傾向が見られます。低周波成分を強調した図10eは、明るい部分が強調され

れていること、青はトーンが比較的そろっていてコントラストが弱いことがわかります〔10d〕。

194

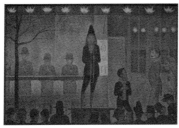
〔11a〕明度 (Y) 情報のみ

〔11b〕青との差 (Cb) 情報のみ

〔11c〕赤との差 (Cr) 情報のみ

ているように見えます。スーラは眼の構造や、明暗や色による解像度の違いを意識していたのでしょうか。

画像圧縮の際にも眼のしくみ同様、明暗情報とカラー情報が分離される場合があります。JPEG画像では、カラー画像の情報を明暗の情報と、青との差、赤との差の情報とに分離します。人間の眼は、明暗の空間解像度に対しては繊細ですが、色情報の空間解像度は粗いので、色の情報の解像度が多少粗くても違いがあまりわかりません。RGBの空間のかわりに、明度（Y）、青との差（Cb）、赤との差（Cr）の三種類の空間に分け、YCbCrという形にして圧縮すれば、色情報はわずかですみます。

このチャンネルに分解した状態にしてみると、明度のチャン*21
ネルでは、モノクロの画像として細部の構造が確認できるの
に対して、青との差、赤との差のチャンネルは細部の構造が
ほとんど識別できないくらいになっていることがわかります
〔11〕。

　三原色による世界最初の「カラーイメージ」は、物理学者
ジェームス・クラーク・マクスウェル（James Clerk Maxwell,
1831-79）が一八五〇年代に理論を発表し、トーマス・サッ
トン（Thomas Sutton, 1819-75）という写真家と協力して
一八六一年にデモンストレーションを行っています。被写体
は色のついたタータン柄のリボンです。当時、モノクローム
の写真は撮影することができました。その時の技術で、どうすればカラーのイメージを記録、再現で
きるでしょう。

　モノクローム撮影は可能ですから、赤・緑・青のフィルターをかけて撮影してスライドを作成しま
す。赤いフィルターを通して撮影されたモノクローム写真は、赤い光の強さだけを示しているでしょ
う。緑、青も同様です。そして、できた三種類のスライドを、マジックランタン（幻灯機）を三台使い、

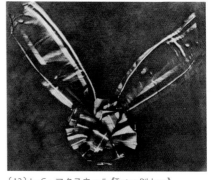

〔12〕J・C・マクスウェル《Tartan Ribbon》
カラー写真の実験（1861年）再現プリント

196

それぞれに赤・緑・青のフィルターをつけて、スクリーン上で重ねれば、カラーイメージが得られるはずです。その時のスライド素材を使って、一九三〇年代にプリントで再現したものが図12です。光をRGBに分解する点で、現在と原理は共通しています。色の再現は完全ではありませんが、一九世紀当時これを見た人たちの興奮と感動が伝わってくるような図像です。[22]

エディンバラの博物館でこの世界初のカラーイメージの再現写真を、マクスウェルの名前とともに見つけたときの驚きを覚えています。マクスウェルの発見した法則や理論は多数あり、真空を光の速さで伝わる電磁波を理論的に予言した人です。電気と磁気を統一したその理論はマクスウェル方程式にまとめられています。対称的に美しい形に整理されたマクスウェル方程式は、アインシュタインの特殊相対性理論へとつながっていきます。物理学の電磁気学の分野ではマクスウェル方程式は必ず登場します。しかし、彼が色彩に興味をもち、限られた技術でカラー映像まで撮影したことは、物理学ではあまり触れられていないようです。

初期のカラー写真方式には、映画の発明で名前のあがるリュミエール兄弟のオートクローム方式があります。この方式を使い、フランスの銀行家アルベール・カーンの支援で一九一〇年ころに世界中で撮影されたカラー写真の貴重な記録が残されています。カーンは映像により、人類に平和をもたらそうと構想していました。しかし、二〇世紀はその後、二つの世界大戦へと向かっていくことは歴史の教える通りです。パリ郊外には、アルベール・カーン美術館があります。[23]

世界を測る

　人間が世界を知ろうとするときに、「測る」という行為が現れます。数学の一分野である幾何学(geometry)は古代から、天体や大地を測定することと関連して起源が語られます。geo- は神話の大地の女神ゲーあるいはガイアを意味します。geo-metry は大地を測ることです。「幾何」という言葉は、明末清初のイエズス会士にとっては、geometry からの音訳といわれることがありますが、「幾何」は、明末清初のイエズス会士にとっては、Aristoteles 哲学における一〇種類の範疇のうちのひとつ、「量」を意味する単語であった」[*24]ので、広くいわれる音訳ではなく、まさに測ること・量ることを意味する言葉です。

　共通の尺度を設定し、数量化し、記録し、再現する。それにより世界を知り、記憶から記録へと変換することができます。知ること、記録することは、力を生み出します。ガリレオやデカルトといった人たちが活躍する以前から、世界を測る「数量化革命」というべき事態が進行していました。人々は、商売上のことであれ、天体の動きであれ、それを小さな要素に還元し、数値化して記憶にとどめ、あるいは紙に書いて記録する。その記録が客観的なものとして、人々の認識やコミュニケーションの形を変えていきました。

中世後期からルネサンス期にかけて、西ヨーロッパでは現実世界の新しいモデルが出現した。事物の特性を重視する旧来のモデルに、事物を数量的に把握するモデルがとって代わり始めた。コペルニクスやガリレオ、みずからの工夫で大砲の改良を重ねた職人たち、新たに見出された土地の海岸線を描いた地図製作者たち、新たに生まれた帝国と東西両インド会社を経営した官僚と企業家たち、新たに生じた富の流れを整理し誘導した銀行家たち——これらの人々はあらゆる人間集団の中で最も厳密に、現実世界を数量的な観点から考察していた。[*25]

引き金を引いたのは、確かに彼らであったけれども、過去数世紀にわたって、すでに精神構造の変化は進行していた、と歴史学者のクロスビーはいいます。

西暦一三〇〇年前後の驚嘆すべき数十年の間に、時間と空間および物質的な現実世界を認知する枠組みに変化が生じ始めた。（中略）現実世界を従来より純粋に視覚的かつ数量的に認知する新しい枠組みを発展させた。[*26]

人が世界を知ろうとするとき、世界を測ることは普遍的に現れます。分散的な権力のもとで、人々がローカルな共同体に半ば閉じて生きているモードでは、交通する範囲での尺度があればコミュニ

ケーションは成立するでしょう。小さなネットワークだけの世界では、その濃密な空間で通用する共通の言葉や共通尺度があればよいので、グローバルな尺度はあまり必要がありません。

しかし扉が開かれ、行動範囲が広がり、人や物や情報が交通するモードになれば、ネットワークの構造に変化が生まれます。新たな共通の尺度が必要とされると同時に、外からの尺度がもたらされもする再帰的循環が始まります。時間と空間のとらえ方も変わってくるでしょう。

時間と空間は切り離しがたい存在です。時空間を測ることは、生きること、暮らすこと、管理すること、統治することなどと関係があると思います。私たちが身体をそこに預けて生きている時空は、測られ、定義され、意味を漂白されて再配布されていきます。その時、時間と空間を宙づりにして扱うことが可能なイメージのもつ力は、両義的に重要であり続けることでしょう。そこに、眼前にはない世界をイメージする想像力の意義があります。

＊註

1　キケロー『キケロー選集8哲学Ⅰ国家について』岡道男訳、岩波書店、一九九九年、二八〜二九頁。

2　"Tomb of Archimedes". https://www.math.nyu.edu/~crorres/Archimedes/Tomb/Cicero.html

3 キケロー、二四頁。

4 斎藤憲『アルキメデス「方法」の謎を解く』岩波科学ライブラリー、二〇一四年、「第3章 C写本の数奇な運命」。

"Archimedes Text Sold for $2 Million", *New York Times*, 1998.10.30. https://www.nytimes.com/1998/10/30/us/archimedes-text-sold-for-2-million.html

5 William A. Christens-Barry et.al., "Imaging the Third Dimension of the Archimedes Palimpsest", IS&T's 2001 PICS Conference Proceedings, p202-205. http://www.imaging.org/site/PDFS/Papers/2001/PICS-0-251/4622.pdf

6 The Archimedes Palimpsest. http://www.archimedespalimpsest.org/
"archimedes palimpsest" で調べると、多くの画像や解説動画が公開されているのを見ることができます。

7 高木貞治『解析概論』では「搾出法」と呼んでいます（改訂第三版、岩波書店、一九六一年、九三頁）。

8 『サンスクリット原典現代語訳 法華経』上、植木雅俊訳、岩波書店、二〇一五年、一八六頁。

9 鈴木真治『巨大数』岩波科学ライブラリー、二〇一六年、一〇頁。

10 この言葉は、情報科学、物理学、電子音楽などいくつかの分野でニュアンスが異なる使われ方をします。共通しているのは、最小の単位が存在して、その整数倍で表現することです。

11 実際の画質は、レンズの性能、撮像素子の面積、カメラに搭載されている画像処理装置の性能などが関係するので、画素数が多いからといって、高性能で綺麗な絵が撮れる、というわけではありません。

12 片方をたてるともう片方が犠牲になる、二律背反の状況でバランスをとって判断すること。

13 Michel Mayor, Didier Queloz, "A Jupiter-mass companion to a solar-type star", Nature, Vol. 378, 23 November, 1995.
https://www.nature.com/articles/378355a0.pdf

14 "Exoplanet Exploration: Planets Beyond our Solar System" https://exoplanets.nasa.gov/
"Exoplanet Catalog 51 Pegasi b". https://exoplanets.nasa.gov/exoplanet-catalog/7001/51-pegasi-b/

15 フーリエ級数、フーリエ変換、フーリエ逆変換など、フーリエの名前がついた関連技法はいくつかありますが、任意の変化を \sin、\cos で合成・分解するという基本のアイデアは共通しています。

16 太陽の光をプリズムにかけると、虹色に分解されます。波長にそって綺麗に並んだ光は、スペクトルといいます。音の場合も同様です。光の場合は波長による分解を、特に分光ということもあります。

17 光はあるときは波のように振る舞い、あるときは粒子のように振る舞う、という相矛盾する説明は悩ましいのですが、波も粒子も私たちが世界を見るときのモデルの一つであり、日常の見慣れた現象に置き換えて理解する方便の一つだと思います。世界の真相は奇妙な現象で構成されているようです。

18 『キャンベル生物学』(原書一一版)池内昌彦ほか監訳、丸善出版、二〇一八年、一一二六五頁。

19 前掲書、一二六一頁。

20 この絵を所蔵しているメトロポリタン美術館のサイトで、比較的解像度の高いデジタル画像が公開されています。
The MET, Georges Seurat, "Circus Sideshow (Parade de cirque)", 1887-88.

21 GitHub のソースコードを利用。 yoya/png_separate_ycbcr.go https://gist.github.com/yoya/4fae336a34a8a5bf5d9c

22　GitHubは、オープンなコンピュータプログラムコードの共有サイト。

James Clerk Maxwell Foundation, "The First Colour Photographic Image". http://www.clerkmaxwellfoundation.org/html/first_colour_photographic_image.html

23　アルベール・カーン美術館。 http://albert-kahn.hauts-de-seine.fr

24　渡辺純成「満洲語資料からみた『幾何』の語源について〈数学史の研究〉」『数理解析研究所講究録』一四四巻、京都大学数理解析研究所、二〇〇五年、三六〜三七頁。 https://repository.kulib.kyoto-u.ac.jp/dspace/bitstream/2433/47614/1/1444-4.pdf

25　アルフレッド・W・クロスビー『数量化革命』小沢千重子訳、紀伊国屋書店、二〇〇三年、九〜一〇頁。

26　前掲書、二八七頁。

◎参考文献

志賀浩二『ルベーグ積分30講』朝倉書店、一九九〇年

吉田洋一『ルベグ積分入門』ちくま学芸文庫、二〇一五年

Eric Kandel, *The age of insight: The Quest to Understand the Unconscious in Art, Mind, and Brain, from Vienna 1900 to the Present*, Random House, 2012

第7章　世界を算する

私のもくろんでいるのは、ある概念から引き出せるすべての結果は、その概念に対応する記号から、ある種の計算法によって引き出せるといったことであり、これが成功すれば、人間理性を助けるもっとも有力な手段となると思えるのである。

ライプニッツ[*1]

あらゆる複雑な記号は、二種類の文字・差異があれば表すことができる、限られた文字種の組み合わせで、どんな複雑な状態でも記述できるだろう——。この考え方は普遍的な広がりをもちえます。

通信や暗号、テキスト、そして生命も、単純な記号で情報を保存し、活用する仕組みをもっています。

インド・アラビア数字と二進法

どのように大きな数も、0から9までの一〇種類の文字を並べることで原理的には表現できます。

インドで原型が考案され、中東経由でヨーロッパに伝わり、世界に広まったこの文字は、インド・アラビア数字（Hindu-Arabic numerals）といわれます。この一〇種類の文字と十進法（decimal system）の表記がほぼ全地球に広まったおかげで、数字に関しては、人類は意思疎通が図りやすくなりました。大きな数字は世界の大きさの現れとなります。世界が数字で記述できるとするならば、複雑な状態は単純な要素の繰り返しで構成できるだろう——。

複雑な状態を表現するために必ずしも一〇種類も文字を用意する必要はありません。最低二種類で十分なことに気がつきます。

有／無、高／低、長／短、明／暗、陰／陽

など二つの状態の差異さえあればよい。それを複数組み合わせれば、無数の複雑な状態を記述できるはずです。数字で二つの状態を表すには、

「ない」状態を0で表す
「ある」状態を1で表す

と決めておきます。

現実世界の物質レイヤーでこの二つの差異を表現できるのであれば、電気のオン／オフ、磁石のN／S、水のある／なし、インクの白／黒、なんでもよいのです。二〇世紀以降の文明では、一九世紀に発見された素粒子、電子の使い勝手がよいので、主に電子＝電気を扱っているのでしょう。

数の世界では、物質レイヤーから離脱して抽象化、概念化できるので、0／1とシンボル化することが可能になります。現実世界では、コインが一個、リンゴが二個、木が三本と具体物の形をとりますが、「数」は象徴の世界に属しています。

0と1の二種類の記号だけで数を構成するのが二進法です。二進法で三桁（3ビット）用意すれば、八つの状態を区別することができます。

000
001
010
011
100
101
110

八つの状態を、十進法で表現するには、桁数は一桁ですみますが、文字種は「0」から「7」の八種類が必要です。二進法では、桁数は三桁になりますが、文字種は二種類ですみます。二進法は、記号の多様性をそぎ落とし、シンボルのミニマルさを選んだといえます。

モールスの符号

離れた場所に素早く伝えたい。人類は、有史以前から、声やドラムなどの音で通信を行っていたことでしょう。音は注意を喚起し、異変を知らせます。

視覚的に情報伝達する手段としては、古くから利用された狼煙（のろし）や、江戸時代から二〇世紀頃まで米相場などを伝えるのに使われた旗振り通信（「旗振山」*2 などの地名はその名残）、フランス革命の頃に発明され

〔1〕ルーヴル宮殿の屋根に取りつけられていたセマフォ

た腕木通信（セマフォ）などがあります〔1〕。

やがて電気で通信する時代が到来します。世界の大陸には、アメリカのバークレーのテレグラファベニュ、オーストラリア南部のアデレードから砂漠地帯を通って北部ダーウィンをつなぐ大陸縦断電信線などテレグラフ（電信）に関連する痕跡をとどめた場所があります。

一九世紀に発明されたモールス符号は、電信で通信する際に使われていました。電信は、離れた場所と瞬時に通信できる手段として、二〇世紀になってからも利用されていました。長短の二種類の記号だけを使い、通信の際には、音で聞き取る方法や紙テープに記録する方法がとられていました。

江戸時代の末期、一八五四（嘉永七）年にアメリカが「黒船」で二度目にやってきたとき、電信機と紙テープに凹凸が記録される方式です。それを動かす電池や電線一式が持ち込まれ、デモンストレーションが行われました。電信機は「エンボッシング・モールス電信機」といわれ、名前から示唆されるように、信号に応じて電磁石が動き、紙テープに凹凸が記録される方式です。
*3

磁石は鉄などの金属を引きつけます。魔術的な力であった電気と磁気の関係は、一九世紀には理解が進みます。「電磁石」は電気のオン／オフで磁石のオン／オフを切り替えることができます。鉄は磁石に引きつけられ、銅は電気をよく流します。電磁石は鉄や銅線などが手に入るなら比較的簡単な仕掛けでつくることができます。電気の制御に使われる「リレー」も同じ原理で動作します。わずかな電流で磁石をオン／オフして、大きな電流の回路のスイッチをオン／オフする部品です。半導体を

208

使ったコンピュータが普及する以前には、リレー式コンピュータも作られています。

モールス符号は、画家でもあったサミュエル・モールス（Samuel Morse, 1791-1872）が考案した符号です。[*4] 短音と長音の二種類の符号でアルファベット二六文字を表現します。たとえば、

「S」は短音三つ　・・・
「O」は長音三つ　―――

となり、これを並べて

・・・―――・・・

は「SOS（緊急救助信号）」を表す、というように使われます。

アルファベット二六文字に長短の符号を割りあてるにはどうすればよいでしょう。固定長さの符号を割りあてるとすると、四文字長の長短符号ではアルファベットを表現しきれません（$2^4 = 16$）。最低五文字長が必要です（$2^5 = 32$）。

モールス符号は、固定長さではなく可変長さを採用しました。長短二種類の一文字、二文字、三文字、四文字の符号で、合計三〇パターンの表現が可能になるので二六文字をカバーできます。英語の文字で最も出現頻度の高い e には「・」を割りあてています。ほかにも t は「―」、a、i、m、n は二文字の符号です。アルファベット文字の出現頻度の表と、モールスが割りあてた符号を並べて眺めてみると、符号の最適化が考慮され、合理的に設計されていることがわかります。モールス符号を使った

通信は、その後の南北戦争で、通信手段として重要な意味をもっていくことになります。

ベーコンの暗号

モールス符号のように、文字と記号を対応させる一覧表が共有されていれば、相手にメッセージを伝える通信手段となります。これを秘密の一覧表にするなら、知らない人には意味がわからない暗号通信となります。「知は力なり」の言葉で有名なフランシス・ベーコン（Francis Bacon, 1561-1626）は、アルファベット二六文字をaまたはbでできた五文字列で置き換える暗号を考案しています（Bacon's cipher ベーコンの暗号）。ベーコンはモールスと違って固定長で考えています。五文字のaとbは仮に辞書配列で割りあててみましょう。

A=aaaaa

B=aaaab

C=aaaba

…

Z=bbaab

a、b五文字一組の列で文字を置き換えて書くと、文字長が五倍に膨らんだ意味ありげなabの列

が続きます。ここにもう一工夫加えます。よく似た形のフォントを二種類用意します。五倍の文字長の適当な文を考えて表面上の意味を別に立てておき、a、bに応じてフォントを切り替え、二つフォントが混在した文を作ります。表面に見えている文の意味はダミーです。これで、裏の意味を気づきにくい形で組み込むことができます。

ここに太陽の意味が隠れています
・・・・・・・・・・・・

実際に解読してみましょう。合計一五文字でできているので、五文字ずつに区切り、フォントの違いを確かめます。わかりやすく傍点を振っています。傍点のある位置をbと考えて、abの列に戻します。

baaba ＝ S

babaa ＝ U

abbab ＝ N

「ＳＵＮ」、隠れていた太陽が見つかりました。

このように、気づかれにくい形でデータを隠蔽して伝える技法は、ステガノグラフィー（stegano-graphy）といわれます。画像データの中に、目には見えないノイズに見せかけてメッセージや透かしを埋め込むことができます。あるいは、音楽の中に工夫して画像情報をノイズ的に仕込み、スペクトログラム（第6章）で見ると、仕込んだ図像パターンが浮かび上がる、という「遊び」もあります。

stegano- は覆い隠すという意味です。暗号や情報隠蔽というとスパイ映画や戦争映画のようですが、現代でも、通信の秘密やセキュリティなどにも関連して盛んに研究が行われている分野です。

隠蔽と秘密の差はどこにあるでしょうか。「隠蔽」には隠微な響きがありますが、「情報隠蔽」はプログラミングの用語としても使われています。通信やプログラミング上で人の手が届きそうなところにこれらの言葉が現れるのは、人の心理や行動の問題との結びつきがありそうです。

生命の暗号

地球の生物が情報をどう扱っているか、どのようにデザインされているかを、分子の形を眺めながら概観してみましょう。

遺伝情報はAGCT四種類の「文字」を使ってコード（code 暗号）化されています。遺伝情報は遺伝暗号ともいいます。「文字」といっているのは比喩であり、実体は「塩基」というシンプルな分子です。コード化されたものをデコード（decode 復号）すれば、暗号が解けて、意味や情報が発生します。デコードによってつくられるのはアミノ酸がつらなったタンパク質です。遺伝子の本体となるDNAがコードしているのは、アミノ酸の配列です。

もっとも単純なアミノ酸グリシンは、図2のように炭素が二つ、窒素が一つの骨組みに水素と酸素

がついたシンプルな形をしています。

地球型生物のタンパク質を構成するアミノ酸はおよそ二〇種類です。A、G、C、Tの四種類の文字を使えるなら、三文字単語で4×4×4＝六四通りの表現ができます。これだけの「語彙」があれば、二〇種類の「意味」を余裕をもって表現できます。実際、生物は、三文字一セットでひとかたまりの単位、コドン（codon）として、アミノ酸および読み取り終了の配列を指定するようになっています。グリシンをコードする文字列は、GGAやGGGなどの複数の表現があり、表記に冗長性があります。*5。

A、G、C、Tは、DNAをつくる化学物質です。図3のA（アデニン）の形を見ると、炭素原子が五つ、窒素原子が五つに水素原子でつくられています。

G（グアニン〔4〕）は、太刀魚などの銀色に光る魚の、銀粉のような体表成分に多く含まれていて、かつては模造の真珠やマニキュアのラメなどに使われていたそうです。

A、Gは環が二つあるのに対して、C（シトシン〔5〕）、T（チミン〔6〕）には環が一つしかありません。

遺伝暗号表には、生物によって若干の方言があるものの、このような簡単な

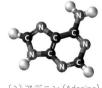

〔4〕グアニン（Guanine）　〔3〕アデニン（Adenine）

〔2〕グリシン（Glycine）

分子をよりどころとして、その配列で地球のほぼすべての生命の設計図が記述されているのは驚嘆すべきことです。DNAに保存されている情報はデコード（解読）されて、指定されたアミノ酸をつないでタンパク質がつくられます。*6 アミノ酸が「単語」のレベルとすれば、タンパク質はそれが並んでできた「文」のレベルです。

アミノ酸は「素材」、タンパク質は体内で使われていく「作品」でもよいかもしれません。DNAは、企画書、設計図ということになるでしょうか。

DNAは鎖が二本セットで、タンパク質をつくる際にそれをほどいて使用します。必要な情報は、DNAから一本鎖のRNAにいったん転写されます。RNAは機能によって分類されています。

RNAでは、TのかわりにU（ウラシル〔7〕）の分子が使われています。進化していく過程でDNAは「発明」されたもので、それ以前には組み替えやすいRNAだけでできた「RNAワールド」があったのではないかとも考えられています。*7

次に読み進める前に、C、T、Uの三つの分子の形の違いがどこにあるか、まず観察してみてください。

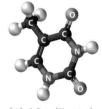

〔7〕ウラシル (Uracil)　　〔6〕チミン (Thymine)　　〔5〕シトシン (Cytosine)

TとUの分子の形を見比べてみると、構造の違いは一か所だけです。DNAに採用されているTのほうが、少し重厚な形をしています。Tの左上にのっている部品はメチル基（−CH₃）です。Uには、この部分はつつましく水素（H）がついているだけです。

UとCの形もよく似ています。Cは右上にアミノ基（NH₂）がついていますが、これは、水（H₂O）がやってくると簡単に外れて替わりに酸素（O）がつき、CはUに変わってしまいます。壊れてしまった場合、そのUがもともと正しいのか、Cが「文字化け」したものか判定できず、エラー検出ができません。TのようにメチルⅠ基の目印があると、エラーが検出できます。わずかな形の違いですが、Uではなくて Tを採用しているおかげでDNAは情報をより安定に保存できるようになります。

他にも、DNAでは、つなぎ目のリン酸結合が本来の安定性を発揮できる分子レベルでの形の工夫が見られます。[*9]

地球型生命ではリンも重要な役目を果たしているのです。分子レベルでも「形」はとても重要です。

DNAとRNAはよく設計図とコピーにたとえられます。わかりやすいたとえですが、DNAとRNAでは素材が少し異なっていますから、版木と版画の関係に似ているかもしれません。安定に「意味」が保存できる版木と、紙に刷られた版画です。保存するほうの素材は、安定性が求められますが、流布する方の素材は、軽量で安価であることが求められるでしょう。紙は、自立した素材として、下絵を描いたりするときにも使われます。

RNAとDNAという似て非なる分子が、協同して生命の情報を担っているシステムはなぜできたのだろうかと考えていくと、何十億年も続く生命の分子レベルでのデザインの巧みさ、形の精巧さに感嘆します。

そして、生命情報と言語との間には、深い類似性が感じられます。

［全俳句集］

単純な要素の組み合わせで、複雑な構造が構築されるもう一つの例として「俳句」を考えてみます。

古池や蛙飛こむ水の<ruby>を<rt>お</rt></ruby>と　　芭蕉[10]

俳句は五音＋七音＋五音の一七の音からなる短い歌の形式です。日本語には、「あ」からはじまり「ん」で終わるおよそ五〇音のひらがながあります。五〇音表といわれますが、実際には、現代では使われなくなった表記があるので、ひらがなの表では四六文字のものが一般に使われています。また、濁点や半濁点もありますが、ここでは話を単純にするために、五〇音としておきます。

俳句で可能な、一七文字に対して五〇音の組み合わせがどれぐらいあるかを考えてみます。これに

216

よって、すべての一七音の俳句を網羅する「全俳句集」ができるはずです。あいうえお順に辞書配列で並べていくと、最初は「あああああ　あああああ　ああああああ」という「あ」だけが一七音並ぶ句ではじまり、最後は「んんんんん　んんんんんん　んんんんん」で終わる句集です。

この句集の中には、これまで過去に制作された俳句がすべて収められているのみならず、未来に制作される俳句もすべて収められることになります。その「全俳句集」の規模を考えてみましょう。

五〇音を一七個並べたものですから、

$$50^{17}=50×50×50×……×50=76,293,945,312,500,000,000,000,000,000$$

となります。これは二九桁の数、一兆の一兆倍の一〇万倍の数になってしまいます！

大きな数の単位では四桁ごとに、万、億、兆、京、垓、秭、穣、と名前があるので、この句集には約七・六穣の句が収められていることになります。仮に、この句集の一句を取りあげて一〇秒に一つ読み上げたとします。この宇宙が始まって約一三八億年と考えられています。秒に直すと約四四京秒（京は兆の一万倍、$4.4×10^{17}$秒）で一八桁ですから、一〇秒に一つでは読み上げることができるのはたった二九桁ある「全俳句集」のおよそ一兆分の一の句しか読み終えることができません。全部を尽くすには、宇宙年齢の一兆倍の時間がかかります。

五〇音一七文字の短い形式ですが、これだけの表現の可能性が埋まっています。もちろん、「全俳句集」の大部分は意味をなさない、無意味なノイズのような音です。その無意味なノイズの音の宇宙

から、意味のある句がすくいあげられたときに「ふるいけやかわづとびこむみずのをと」といった句が姿を現します。

どれほどすごい規模の句集かと想像してしまいますが、これは組み合わせ爆発（combinatorial explosion）のためです。「あ」から「ん」までを書いた約五〇枚の紙を一七束用意すればよいので、手のひらの大きさで実現できます。円筒形にしてZen-Haikuという名前をつけてみました〔8〕。

よく見ると「みをかすりこいちねませむゆやちへうね」などという意味ありげな裏の句のようなものが現れます。言葉の胚が泳ぐ無意味の海から、五七五のリズムが、意味のうねりを波のようにもちあげようとしているかのようです。

俳句を例にあげましたが、生命の起源を考えるときにも同様の問題が発生します。生命の起源は、いまだ完全には解明されていませんが、単純な分子から化学反応を積みあげ、複雑な分子を経て、RNAやDNA、たんぱく質、外と内を区別する細胞膜を作る脂質など、生命にとって本質的に重要

〔8〕Zen-Haiku のための機械（著者作成 CG）

218

な分子や構造が進化してゆく留まることのない過程でしょう。この時に、果たしてすべての組み合わせをランダムに試しているのでしょうか。

分子の組み合わせは膨大にありますが、惑星誕生以降、広大な原始の大気や海や陸地から実際に生命は誕生し、進化し、私たちも生きています。組み合わせのノイズの海の中から意味のある分子をすくいあげ、それを保持したり、再生産する仕組みがあるのだろうと思われます。おそらくは、分子の化学反応から生命と呼ばれる現象が生まれるまでには、「ふるいけ」「かわず」などに相当する、意味のある語彙を準備する段階があり、次にそれを組み合わせていくことで、より高度な意味のある語句が組みあがっていく、というのと似たプロセスを経ていったのではないかと思います。生命起源の研究によって一歩一歩謎が解き明かされてゆくことでしょう。探求や理解のプロセスも、進化のプロセスを繰り返すかのように進んでゆくのだと思います。

言葉の距離を測る

0と1だけでできている二進法に話を戻します。二進法での桁数はビット数と呼ばれます。先にあげた、000から111までの八つのパターンは、3ビットで表現できる数をすべて書き出したものです。7ビットあれば、0000000から1111111まで、$2^7 =$ 一二八通りの表現が可能です。アルファベットの

大文字小文字、数字や記号を含めても余裕があります。英語のアルファベット二六文字には固有の番号が取り決められていて、ASCII（アスキー）コードと呼ばれます。

Aは65（二進法では1000001）

Bは66（二進法では1000010）

として、順に大文字のアルファベットが並びます。大文字の次にはいくつかの記号が並び、そのあとに小文字が割りあてられています。

aは97（1100001）

bは98（1100010）

aは十進法の97で見ると半端な数に見えますが、二進法表記で比べてみると

A: 1000001

a: 1100001

となり、六桁目に1が加わった区切りのいい番号が割りあてられています。

二進法の数値の間にも、距離を定義することができます。言葉には「近い言葉」と「遠い言葉」があることは感覚的に理解できます。「きょり」と「きょぎ」は一字違いですから近く、「きいろ」では、遠い感じがします。もっとも簡単な測り方は、同じ長さのビット列を対応する各桁で比較し、1と0が異なっている数を数えて合計したもので「ハミング距離 Hamming distance」といいます。ASCIIコード

220

の二進法表現を比べてみると、Aとaのハミング距離は1で、AとBのハミング距離は2です。ビット列の長さが異なる場合には、一般化した距離の定義が必要になります。距離が測れるようになると、空間に「構造」が生まれます。私たちが生きている現実空間もそのように構成されていますね。

間違いを見つける

データをやり取りするときに、ノイズなどの影響でエラーはつきものです。特別な1ビットを付加してエラーがあったかチェックするための仕組みに使うことがあります。この特別なビットはパリティビットといわれます。

7ビットに含まれる1の数が偶数か奇数かを判断して、八番目のビットに0か1かの結果を書き込んでおきます。たとえば1が偶数個なら0、奇数個なら1と決めておきます（偶数パリティ）。こうするとパリティビットも含めて、1の数は必ず偶数個となります。データ転送の際に、誤りがあるかどうかの簡易なチェックがこれでできます。

もしもパリティビットに書き込まれている結果と、受け取った側で計算される結果が異なっていれば、データが壊れている可能性があります。壊れるというのは、ノイズなどの影響で、どこかのビットで1か0かが反転してしまうような場合です。壊れていることがわかれば、もう一度そのデータを

送ってください、と要求を出して正しいデータを受け取ります。もちろん、人間がいちいち指示するのではなく、通信する機械と機械の間で自動で行われます。

容易に推察できるように、このチェックは簡易的なものです。七つあるビットのどこが壊れたかを知ることができません。また、一か所（または奇数個）のビットがエラーを起こした場合には間違いがわかりますが、二か所（または偶数個）のビットがエラーを起こした場合には、パリティの結果は変わらないので、このエラーチェックではすり抜けてしまいます。このようにパリティチェックは、完璧ではありませんが、データが正しく伝わっているかをテストできる誤り検出のもっとも簡易な方法の一つです。

あらゆるテキストを二種類の文字で記述する

アルファベット文化であれば、一文字を表現するためには7ビット一二八種類で十分だったのですが、文字種の多い言語の文字、過去の文明の文字なども含めて考えると足りません。そのため、桁数を拡張して、網羅的に文字の集合の一覧をつくり、番号を振った Unicode（ユニコード）があります。

関連して、「文字コード」の用語を掘り下げてみましょう。コンピュータが開発された初期の頃はASCIIコードで十分でした。コンピュータが世界に普及すると、漢字をはじめ他の言語の文字も扱う

必要性が高まります。

「文字コード」と漠然といわれる内容には二つの階層が含まれています。まず、人間の扱っている文字に近い第一の階層では、扱う文字の集合を決め、そこに一意に決まる番号を割り振った表を定義します。これはコードキャラクターセット（CCS　符号化文字集合）といいます。第二の階層では、そのCCSの表をもとに、コンピュータが実際扱うときにどのようなビットの列にするかを決めます。エンコーディングの方式を決めることなので、キャラクターエンコーディングスキーム（CES　文字符号化方式）といいます。

「集合」と「方式」なのでこの二つの違いは明らかですが、キャラクターセットと、エンコーディングスキームと覚えたほうがわかりやすいかもしれません。文字を数字に直接紐づけた集合がCCSで、その数字をコンピュータに理解できるようにさらに変換する方式がCESです。

CCSの代表がUnicodeです。一方、UTF-8やUTF-16といった名称はUnicodeの表に基づいた、CCSの例です。たとえば、ひらがなの「あ」はUnicode上では、十六進法の3042の番号が振られていますが、UTF-8とUTF-16とではCESが異なるので、二進法に直したときの表現が異なります。誤った文字コードで解釈すると、元の文字が正しく再現できない「文字化け」といわれる現象を起こす原因になります。

文字の番号表であるCCSと、その番号を二進法に符号化するルールであるCESを分離するのは、

一見無駄なようですが、人類の文字の一覧表を作る作業と、それを機械が読めるように二進数に変換するルールは分離しておいたほうが、変化に対応しやすい面もあるのだと思います。ネット上で公開されている Unicode の膨大な文字一覧を眺めると、ひらがな、カタカナ、ハングル、各種の漢字、その他世界各地で使われている文字、絵文字、顔文字、主要なピクトグラム等、人類の様々な文字が含まれていて、さながら文字の博物館のようです。[*11]

現代の文字だけではなく、古代の文字も含まれています。メソポタミアの楔形文字や、クノッソス宮殿の発掘で発見された線形文字B、インドや中央アジアで仏典などに使われ廃れてしまったカローシュティ文字など、様々な文字がリストにあります。マヤ文明の数字は見れば簡単に理解できます。

文字コードは、データを受け渡ししたり、インターネットで情報を交換する際に重要です。複数の文字コードがデジタル文章で使われているので、どのコードが使われているかが正しく伝わらないと、もとの文字に復元することができなくなります。文字コードの詳細な知識は、普段はあまり意識する必要のないブラックボックスの中の世界ですが、プログラミングやデザインの際には重要になることがあります。

ここで強調しておきたいことは、0と1の二つの異なる状態さえ区別できれば、それをたくさん並べることでどんな大きな数字でも表現できるということです。どんな数字でも表現できるのなら、「Aは65（1000001）」のように、特定の文字や記号に、特定の数字の割りあてを決めて、世界共通の約

束事とすれば、その記号と数字が一対一に対応します。すべての記号は数字に置き換えることができる。音も絵画も動画も遺伝情報もすべてです。いったん数字になれば、0と1のセットで表現できます。

そのようにして、文字は0と1の数字に置き換えられ、表現され、記録され、電子や光のオン／オフに変換され、世界に張りめぐらされた通信網の中を飛び交い、離れた場所で再現されるようになったのです。それは、二〇世紀に世界中で起こった変化です。

この文章も、日本語の文字を使っていますが、これはすべてコンピュータ上の0と1の列でできています。0と1の配列の組み合わせは長大なものになるでしょうが、そのパターンがどのような言葉を意味するかを決めておけば、過去から未来永劫にわたる世界中のすべての文章も記号も表現できるということです。

ライプニッツと易経

二つの異なる状態さえ実現できれば、それを組み合わせることで無数の状態を表現できる──。そのアイデアは二〇世紀のデジタルコンピュータが実現するよりも以前から構想されていました。

私は何年か前から、そうした十進法のかわりに、二ごとに位が上がっていくというもっとも簡単

な数え方を使うことにした。このやり方が数学の改良に役立つとわかったからである。私は0と1以外の数字は使わずに、二までいくと再出発するというやり方をした。それゆえ二は10、二の二倍、つまり四は100、四の二倍つまり八は1000、八の二倍つまり一六は10000と書き表わし、以下同様にする。*12

ここには、二進法の考え方が明快に語られています。一七世紀後半の哲学者ライプニッツ（Gottfried Wilhelm Leibniz, 1646-1716）が一七〇三年に書き表したものです。この文の中で、ライプニッツは、中国の古代の神話的人物、伏羲（ふくぎ）が考えたとされる図に言及します。

中国人はおそらく千年以上も前から伏羲の卦の図の真の意味を忘れてしまい、とんでもない注釈をいろいろくっつけてきた。（中略）実際、二年足らず前に私は、有名なフランス人のイエズス会士で北京に滞在しているブーヴェ神父に0と1からなる私の計算法を知らせた。すると彼はこれこそ伏羲の図を解く鍵だと簡単に認めてくれた。彼は一七〇一年一一月四日の手紙の中に、この哲人王の六四卦の図を封入してくれたが、その図に対する彼の解釈は疑問の余地がないほど正しいので、この神父は私が知らせたアイディアをもとにして伏羲の謎を解読したといってよいであろう。*13

226

伏羲は、『易経』（えききょう）の伝説上の作者とされています。易では、爻（こう）といわれる二つの要素があり、⚊は陽を表し、⚋は陰を表します。この二つが組み合わさり老陽、少陰、少陽、老陰の「四象」（ししょう）が生じます。

これを二つ組み合わせることで、六四のパターンができる。それが世界の諸相を記述する、というものです。

老陽、老陰は、太陽、太陰ともいいます。四象から八つのパターン「八卦」（はっけ）が生じます。

≡、≡、≡、≡

≡
≡
≡
≡
≡
≡
≡
≡

繋辞上伝には八卦の成立を説いて、「易に太極あり、これ両儀を生ず。両儀は四象を生じ、四象は八卦を生ず」といっているが、これによれば、陰陽両儀の根源者としてさらに陰陽未分以前の一元気的実体たる太極を予想し、太極より両儀四象八卦を生ずるとする*14

陰陽未分化の太極⚊から陰陽の⚊と⚋が生じるとする、一元論的宇宙論が説かれています。⚊は「太極」と「陽」の二重性を秘めています。易経は、儒教の古典、四書五経の中の経の一つに含まれていますが、ルーツは神話的な時代で成立の詳細はよくわかりません。

何ゆえに══を以って陰陽を表現する符号としたかという問題が附随してくるのであるが、思うに金文等によって上古文字の変遷を考えると一は〇から転化して来ているのであるから、一は円転性や連続性のものを表わし、したがって══は折断性や不連続性のものを表わすことになる。これに因って太陽や雨を基として考え出した陰陽性の符号となったものかと考えられるのである。[*15]

これを読むと、連続と不連続の二つのものの見方が語られていることがわかります。はるか古代の易経の自然観がどのようなものであったのか、もはや想像することも難しい気がしますが、地球の歴史から見れば、私たちは約一万年前に終わった最終氷期以降の[*16]、ほぼ変わらない惑星環境に生きています。雨が降り、水は流れ、雲となり霧となる現象を同じように見ていたでしょう。その自然観に近づく可能性は開かれているのではないかと思います。

数の遊びと普遍記号

翻って、中国や儒教の影響を強く受けている日本で、二進法の考え方はあったのでしょうか。江戸時代の和算の本『塵劫記』[*17]の序文冒頭に「それ算は伏羲、隷首に命じてより」と易経の伝説上の作者、伏羲の名前が見えます。この『塵劫記』の中に、「目付字」の紹介があります〔9〕。文字あて遊びです。

第一枝から第五枝に花と葉が描かれていて、そこにいくつかの文字が配置されています。ある人に、心の中で一つ、好きな文字を選んでもらいます。それを言いあてる人は「その文字は一番目の枝の花にあるか、葉にあるか」を聞きます。第二、第三、第四、第五の枝まで同じ質問を繰り返します。多色刷りの絵で、そうすると、相手が心の中に思い浮かべた文字をあてられる、という数の遊戯です。

目も楽しませてくれたことでしょう。

仕掛けは単純で、五つの枝は二進法の五桁に相当し、五つの枝5ビット分、最大三二種類の記号、文字を割り振ることができます。質問を重ねると二進法の表現が得られます。

「花にある」状態を1
「花にない」状態を0

と考えます。五つの枝

一、十、百、千、万、億は、もともと順番が決まっている文

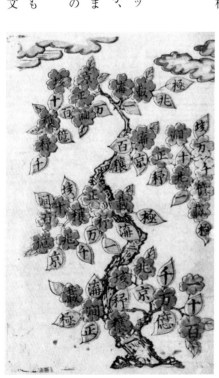

〔9〕花の目付字『塵劫記』寛永8（1631）年版　富山
市立図書館蔵

229　第7章　世界を算する

字の列ですから、何番目の文字であるかはすぐにわかります。たとえば、「兆」は七番目の文字ですから、七を割りあてます。二進法表記では七は 00111 ですから、一、二、三番目の枝の花の中に「兆」の文字を仕込んでおきます。図をよく見ると、各枝の付け根付近の幹に、隠し文字で、一、二、四などの数字が書いてあるのが見つかります。八と十六も隠されているかもしれません。これは、二のべき乗を並べた数で、十進法に換算するときの手掛かりになります。数をあてる人は、「花にある」といわれた枝の付け根に書いてある数を全部たすと、何番目の文字かわかります。一、二、三番目の枝＝ビットで花を咲かせている文字は十進法に直すと一＋二＋四＝七番目の文字、「それは『兆』ですね」と厳かに伝えれば相手は驚く、という仕掛けです。

ライプニッツが二進法の説明を中国にいるフランス人宣教師に書き送るよりも随分前から、江戸の人たちは二進法を背景にしてこんなふうに遊んでいたことになります。易経は紀元前です。論理的な必然性にしたがって思考していくと、同じ発見が、違う場所、違う時代で起こりうるのは興味深い現象です。二進法を、遊びの一つとして庶民が楽しむように受容した文化もあり、その単純で機械的な記法を徹底させることで、人間知性と呼ばれている活動を機械処理で扱えるのではないかと考える文化もあったのは対照的です。

×	0	1
0	0	0
1	0	1

〔10〕二進法による「九九」の表

230

0と1だけでできている二進法において、たし算、ひき算、かけ算、わり算が定義されています。加減乗除の計算ルールは単純なものになります。かけ算を例にとってみましょう。十進法のかけ算には九九(くく)の表があります。二進法のかけ算の九九にあたる表はとてもシンプルです[10]。九九の表では、通常0の段は省略されますから、それに習うと、一×一＝一となり覚える式はただ一つ、九九ならぬ一一です。

ライプニッツは Stepped Reckoner と呼ばれる、歯車式の計算機も製作しています[11][18]。ライプニッツは、二進法の演算を駆使すれば、三段論法のような論理的な操作も可能になるだろう、人間が推論したり考えたりすることは、数をたし算ひき算するように計算できるはずだ、という考えを述べています。

今や、われわれの記号法がすべてを数に還元することになり、そうして諸々の理由は、ある種の静力学によるように、計算されることさえ可能になる[19]。

〔11〕ライプニッツによる歯車式の計算機（1694年製作）

このような考え方には、さらに先駆者がいます。トーマス・ホッブズ（Thomas Hobbes, 1588–1679）は、『物体論』という論考の中で「By ratiocination, I mean computation」と述べ、computation という言葉を数を数えるという意味から解放し、思考や論理推論に拡張するという考えを記しています。[20]

ホッブズは、イギリス市民革命の混乱の時代を生き、社会契約としての国家を論じた『リヴァイアサン』（旧約聖書に現れる海の怪物の名、レビアタン）の著者として知られています。『リヴァイアサン』の冒頭は、まるでAIで制御され

〔12〕ギュスターヴ・ドレの版画《リヴァイアサン》1865 年

たアンドロイドロボットのような機械仕掛けの人工物としての国家の描写から始まります。[21] 政治哲学の本として紹介されますが、第一部には、感覚、記憶、夢、ことば、科学、推論、などのタームが並んでいます。

人間の思考は計算で置き換えられるとする考えは、哲学の役割を論じた前掲の論考集にでてきます。

彼は一六三四年に、はるばるイタリアまで出かけて、年長のガリレオに会い、運動を幾何学的に説明

232

しようとする考えに影響を受けたようです。ガリレオが自然科学で成し遂げようとしていたことを、人間の認識や哲学、政治の分野に導入し、近代化をはかろうとしていたのでしょう。[*22]

ライプニッツ＝ホッブズの思考は、三〇〇年先に到来することになる、二〇世紀以降の情報社会を見通していたかのようです。ライプニッツの構想と、その記号処理が実現するまでの間には、数多くの人々の数学的仕事や技術的仕事、それを支える物質レベルでの発見、大量生産技術が網の目のように広がっています。文字のシンボル操作を「普遍記号」として統一的に扱えるのではないかと構想してから、それが実現し、人類が広く使えるようになるまでにおよそ三〇〇年を必要とした、といえるかもしれません。

私たちが今目にしているコンピュータという機械は、アラン・チューリング（Alan Turing, 1912-54）や、ジョン・フォン・ノイマン（John von Neumann, 1903-57）といった二〇世紀の科学者たちが考えた原理に基づきます。その背後にも無数の技術者や数学者、科学者をはじめとした人々がいます。それはこれまでの技術に基づいた機械ですから、これからも変化し続けていくことでしょう。

新しい原理に基づいた「考える機械」が出現すると、人間の考え方や行動にも大きな影響を与え、「人間が考える」ということに対する理解も変化することでしょう。ファインマンが提起し、徐々に機が熟してその後開発が進められている量子コンピュータは、ある種の問題に対して、古典コンピュー

タを凌駕する性能を発揮する量子超越性（Quantum Supremacy）を備えていると考えられています。計算とは何かという根本的問いや、量子ビット、量子情報をどう扱うかといった技術的課題が研究されています。

道具は鏡です。こうありたい、という欲望を形にしたものが道具であると考えるならば、道具には自らの欲望が映し出されています。電気で動くコンピュータが、手のひらにのるサイズとなり、人の移動や流通、行動様式、思考様式を二〇世紀の前半とはすっかり変えてしまったように、人が自らつくった鏡に映る姿は変化し続けています。同時に、近代の黎明期のライプニッツ－ホッブズの考えは、コンピュータのような計算する機械がどこまで人間の思考や特性を置き換え、超えていくのか、身体性とどう接続していくのか、そして人間とどのように共生していくのかという問いかけも含んでいると思います。

＊註

1　G・W・ライプニッツ『ライプニッツ著作集10　中国学・地質学・普遍学』工作舎、一九九一年、一三一〜一四頁（小林道夫訳、普遍学「普遍的記号法　その起源と価値」）。

2　「旗振山」『KOBE の本棚』第二三号、一九九七年六月二〇日。https://www.city.kobe.lg.jp/a09222/kosodate/lifelong/toshokan/bunkodayori/back/hon_23.html

3　エンボッシング・モールス電信機、郵政博物館（東京都墨田区）所蔵。https://www.postalmuseum.jp/collection/genre/detail-133314.html

4　"Samuel Morse and the Invention of the Telegraph". https://www.thoughtco.com/communication-revolution-telegraph-1991939

5　塩基配列をアミノ酸配列に変換翻訳してくれるサイトもあります。"ExPASy". https://web.expasy.org/translate/

6　DNA からたんぱく質を合成するより詳細なプロセスに関しては、多くの教科書があります。広汎な生物学の分野を網羅した『キャンベル生物学』原書一一版、丸善、二〇一八年（*Campbell Biology*, 11th Edition, Pearson, 2016）、エッセンスがわかりやすくまとまった『ビジュアル コア生物学』東京化学同人、二〇一九年（E. j. Simon, *Biology: The Core*, Pearson, 2017）など。

7　Walter Gilbert, "The RNA world", *Nature*, vol.319, 1986. https://www.nature.com/articles/319618a0.pdf

8　二村泰弘・多比良和誠「核酸の構造：RNA が U を使い DNA が T を使う理由は？」東京福祉大学・大学院紀要、第七巻第一号、二〇一六年、五七〜六七頁。https://gair.media.gunma-u.ac.jp/dspace/bitstream/10087/10736/1/Vol7-1_p57-67Futamura.pdf

9 前掲論文、六〇頁。

10 松尾芭蕉『芭蕉七部集』中村俊定校注、岩波文庫、一九六六年、三八頁。

11 たとえば、"Unicode 12.1 Character Code Charts". http://www.unicode.org/charts/

12 ライプニッツ、一〇頁（山下正男訳、中国学「0と1の数字だけを使用する二進法算術の解説、ならびにこの算術の効用と中国古代から伝わる伏羲の図の解読に対するこの算術の貢献について」）。

13 前掲書、一二頁。

14 「解説」『易経』上、高田眞治・後藤基巳訳、岩波文庫、一九六九年、二七頁。

15 前掲書、一三〜一四頁。

16 地球に氷河がある時代が氷河時代で、その中の寒さが厳しい時期が氷期、穏やかな時期が間氷期。現在は、最終氷期の後の間氷期。氷河時代や気候変動については謎も多く、全地球が凍結したスノーボールアースという時期が数度あったことも知られています。地球四六億年の気候変動の研究状況や、氷期・間氷期の繰り返しとミランコビッチ・サイクルなどについては、横山祐典『地球46億年 気候大変動 炭素循環で読み解く、地球気候の過去・現在・未来』（講談社ブルーバックス、二〇一八年）が詳しく、読みやすい。やや専門的になりますが、地球気候の過去・現在・未来」（講ほか『生命の惑星：ビッグバンから人類までの地球の進化』宗林由樹訳（京都大学学術出版会、二〇一四年）第18章「気候に対処する」も通史的。

17 「春秋戦国のころの書『世本』に出てその後の諸書これを引用」、「隷首数ヲ作ル」とあります。隷首（れいしゅ）も伝

18 説上の人物。吉田光由『塵劫記』大矢真一校注、岩波文庫、一九七七年、九頁。

Ernst Martin, *The Calculating Machines*, Their History and Development, translated and edited by Peggy Aldrich Kidwell and Michael R. Williams, The MIT Press, 1992, pp.38-42.

19 ライプニッツ、二八七頁。

20 Thomas Hobbes, "Elements of Philosophy-Concerning Body-Computation or Logic - Of Philosophy", *The English Works of Thomas Hobbes of Malmesbury*, John Bohn, 1839, p.3. https://archive.org/details/englishworkstho21hobbgoog/page/n28

21 T・ホッブズ『リヴァイアサン』水田洋訳、一九九二年改訳版、岩波文庫。

22 John Haugeland, *Artificial Intelligence*, The MIT Press, 1985, p.24.

◎ 参考文献

『塵劫記』寛永一一（一六三四）年八月版、早稲田大学 http://archive.wul.waseda.ac.jp/kosho/i16/i16_00023/i16_00023.pdf

『塵劫記』寛永八（一六三一）年版、富山市立図書館 https://www.library.toyama.toyama.jp/wo/rare_book/index?rare_book_list_flg=1&value_id=2919&lines=10&page=11

『塵劫記』は江戸時代のベストセラー、ロングセラー本で、版を重ねて内容を替えたり、海賊版やパロディ的な二次制作もあったようです。

河合勝・溝上由紀「日本古典奇術『目付絵』について」愛知江南短期大学紀要四一、二〇一二年、四七～八二頁。
https://www.konan.ac.jp/images/library/bulletin/k-No41-4.pdf

米澤誠「和算資料の電子化（8）和算書にみる江戸の出版史」東北大学付属図書館報「木這子（きぼこ）」Vol. 29 (No.4)、二〇〇五年。http://www.library.tohoku.ac.jp/about/kiboko/29-4/kbk29-4.pdf

III

PHYSIS in IMAGES

第8章　動くものと動かされるもの

ここには顕微鏡もあった。多くのひとの羨望の的となる、最高級品だ。ベネディクトゥス・デ・スピノザの磨いたレンズがついている。

オルガ・トカルチュク「アキレス腱[*1]」

コンピュータの描くアニメーションでは、手に持って重さを測るわけではないのに、軽重の判断がついてしまいます。なぜそれが判断できるのでしょうか。ものの動きを解析し計算することは、古典、物理学が得意とするところです。ものの動きを見ることで感情も動かされます。感情は目に見えるのでしょうか。

241

アニメーションボールの重さと軽さ

　床にぶつかって跳ねるボールのアニメーションをつくる——CGの授業で最初の課題として練習することがあります。ボールが飛び出すところ、床にぶつかる瞬間、跳ねあがったあと、などをキーフレーム (keyframe) とします。キーフレームとは、名前の通り、鍵となる大事なある瞬間の構図、もの（オブジェクト）の配置を指定する「決め」の絵です。それを決めたら、途中の動きが直線やなめらかなカーブになるようにコンピュータに指示し、アニメーションができあがっていきます〔1〕。

　伝統的なアニメーションでは、途中の動きは、中割りと呼ばれる絵を人間が描き加えてつくりますが、CGでは、ある程度コンピュータが担ってくれます。細かいところは、手作業で修正します。コンピュータの中で動きを振りつけていく作業は人形遣いとも少し似ています。単純な動画でも、できあがりは十人十様です。できあがった動きをモニター画面で見ると、そのボールが軽いとか重たいとか感じるものです。

　考えてみれば、これは不思議なことです。コンピュータのモニターの中で動くボールは、触ることはできません。実際に手で持って重さを確かめているわけではありません。それにもかかわらず、ずっしり重たい感じがするとか、ふわふわ軽い感じがする、という印象をもつのです。ある動画を見せて、

〔1〕ボールの三つの位置を決めてキーフレームとした概念図

この印象を判断してもらうと、多くの人で一致します。なぜこのような軽いか重いかの判断ができてしまうのでしょう。

判断をつくり出しているのは、画面からの視覚情報です。画面には、動くボールが一コマ一コマ映し出されます。一秒間に一枚の絵を提示すれば、静止画のスライドショウです。一秒間に二〇枚を超える程度になると、もはや静止画とは認識されず、見る人の脳内に連続した運動のイメージを生成します。

中空にボールが静止している静止画一枚だけでは、軽重の判断は困難です。しかし、画像が連続して動き、動画になると、判断は容易にできます。私たちは、力によって運動が生じ、落下し、反発するときの物体の振る舞いを、日常で何度も見て観察しています。空気よりも軽い風船はふわふわ浮き、ボーリングの玉のように重たいものは、ズシリと落ちます。質量や密度の異なるものが、力を受けてどのように運動するかは、私たちは経験的に知っています。そのため、コンピュータの中では、質量や重力の設定をしていないにもかかわらず、運動の幾何学的軌跡から、そこに働く力を推測し、軽

重を判断できます。

これは見えないはずの質量や重力を、運動の軌跡として表現することで、重さや軽さを現出させることができるということです。そこに微妙な時間変化を与えたり、複数の要素を加えていくことで、もっと複雑な、伸びやかさ軽やかさ、重々しさ愚鈍さ、快活や憂鬱といった言葉で表現されるような動きの表情を現出させることもできるはずなのです。

古典力学とラプラスの悪魔

ボールが動き、ぶつかったり跳ねたりする運動を解析することは、物理学が得意とするところです。その中でも、古典力学という完成された分野があります。これは一七世紀のニュートンが打ち立てた力学とその世界観で記述される力学です。古典力学は、原子の世界を扱う量子力学に対する言葉で、量子的ではない、という意味合いです。

ビリヤードのボールの運動のように、力が働き、加速度が生じ、質量に応じて運動し、壁にぶつかり、ボール同士が衝突し、時にはスピン（自転）がかかって複雑な動きをする、摩擦があれば、その運動は徐々に衰えていく、といった世界です。

そこでの動きはすべて物理法則で予測可能です。その場に働く力がわかっていて、ボールの現在の

位置と、運動量がわかれば、その後の未来が決定される世界。

動いている物体を止めようとするとき、その止めにくさは、「重たくて」「速い」ものほど大変です。

そこで、質量と速度をかけ合わせた量を考え、運動量（momentum）と名前をつけます。ぶつかったときの衝撃の強さは、速さ（v）だけでなく、質量（m）だけでもなく、それをかけ合わせた運動量（mv）で決まります。古典力学では、位置や運動量の条件を与えれば、その後の動きは運動の法則により決定されていきます。

この考えを究極まで推し進めるとどういうことが起こるでしょう。一八世紀後半のピエール＝シモン・ラプラス（Pierre-Simon Laplace, 1749-1827）は、もしも、全世界に働いている力とそこにあるものの条件を知ることができるなら、世界は過去から未来まで、古典力学の法則に従って、すべて計算により知ることができるはずだ、と考えました。

ある知性が、与えられた時点において、自然を動かしているすべての力と自然を構成しているすべての存在物の各々の状況を知っているとし、さらにこれらの与えられた情報を分析する能力をもっているとしたならば、この知性は、同一の方程式のもとに宇宙のなかの最も大きな物体の運動も、また最も軽い原子の運動をも包摂せしめるであろう。この知性にとって不確かなものは何一つないであろうし、その目には未来も過去と同様に現存することであろう。[*2]

ラプラスが宣言したのはこういうことです。世界が無数の仮想のボールでできていて、そこに働く力がわかっていれば、ボールの動きはすべてニュートンの運動方程式に従って計算できる。ボールは運動を支配する法則どおりに動いていく。あるいは成功が約束されているドミノ倒しのように、因果の連鎖によって未来は完全に決定されている。であるなら、現在の状態を知りえる知性的存在の目からは、過去から未来に至るすべての現象が決定論的に見わたすことができるだろう。私も世界も小さな原子からできているとして、その次の瞬間の原子の動きが完璧に物理法則で計算可能なら、未来はすべて決定していると考えられないか——。古典力学が予言する究極の姿ともいえる、すべての条件を知っている知性体は、「ラプラスの悪魔 Laplace's demon」と呼ばれます。その存在を受け入れるならば、原子の集合体としての人間の行動も未来永劫にわたって決定され、この世界に起こることはすべて必然となります。

ラプラスの悪魔は古典力学を極限まで推し進めたスリリングな思考です。この決定論的な世界観は、天体の動きを説明することに対して古典力学が大いに成功したことと軌を一にしています。世界は宇宙のはじまりに条件が設定されていて、それを見通す知性体からは、すべてが決定されている通りに粛々と進むのでしょうか。

三つの論点をあげておきます。

246

宇宙のすべての原子の位置と運動量を知ることは現実的に可能でしょうか。計算機に記憶させるとしても、全宇宙全世界のすべての情報をその小さな部分に記憶させることは、世界をもう一つつくることになってしまいそうです。実現するのは事実上不可能に思えます。

気象現象などでは、ごくわずかでも初期の条件が異なると、その差は指数関数的に拡大していき、その後の発展は大きく食い違って予測がたい結果に枝分かれしていきます。長期の予測をするには、限りなく無限に正確な精度で初期の条件を知る必要がありますが、不可能です。これは、二〇世紀後半のカオス理論が明らかにしました。

古典力学とは異なる原子の世界を記述する量子力学が二〇世紀に発展します。量子力学の確立以降は、量子ゆらぎや不確定性原理*3があるために、原子の世界を決定論的に記述することは原理的にできない、と考えられます。現代の物理学を考慮すると、ラプラスの悪魔の存在には否定的になります。

ラプラスの悪魔を葬ったとしても、古典力学そのものが否定されたわけではありません。車が動き、水が流れ、ボールが床にぶつかり跳ね返る。鳥は空を飛び、人間が大地を蹴り、走り、石につまずき、転ぶ。熟したリンゴは地面に落ち、探査機は他の惑星に向けて航行する。地球はめぐり、銀河は回転

する。日常のマクロの現象や天体の動きを説明するには、古典力学は大変よい説明として機能します。計算による予測も有効です。アインシュタインの重力理論も、古典力学に分類されます。古典力学の世界観では、ものの動きは場と力で決定され予測ができる。ラプラスの悪魔は、棲息する場所が限定された状態でまだ生きているのかもしれません。

一方、ミクロの現象、原子の世界のこととなると、そのような決定論的世界観が通用せず、決定不可能な世界を認めざるをえなくなります。量子力学的な世界観では、世界は確率的に記述されることになります。

感情はどこにあるのか

床を跳ねるボールの例は、運動を通してその軌跡から、軽いか重いかを経験的に判断していることを示していました。動くものは、私たちの視覚に捉えられ、イメージとして私たちに働きかけます。

イメージが喚起され、私たちの心も刺激を受けます。ボールは単純な物体の例でした。アニメーションやドラマをつくるときに、感情をどのように、どうやって描くか、という問題があります。もしも感情が目に見えないとすれば、目に見える映像を使って形にして表現することはできないことになるでしょうか。しかし、実際には、映像を見ること

で、感情が刺激されることが起こります。たとえセリフがない映像であってもそれは起こりえます。抽象的な映像であれ、具象的な映像であれ、見ている人は、感動したり、つまらないと思ったり、喜んだり悲しんだりします。日々私たちは、誰かの感情に遭遇しています。何より、「私」の感情とつき合っています。私たちが感情に接したと思う、そのようなときには、何が起きているのでしょう。

感情はどこにあるのでしょう。

感情は目に見える存在でしょうか。

そもそも感情とはなんでしょうか。

動かされるものとしての感情

感情は精神の働きであり、見えるはずはない、と考えるべきでしょうか。それを手に取ったり、重さを測ったりすることは難しいとしても、私たちは、喜びや悲しみといった感情の存在そのものを否定することはおそらくありません。それが枯れてしまったり、うまく感じられなくなることがあるとすれば、それは感情の不在という形で受け止められるでしょう。

目の前の誰かの感情に接したと思うときがあります。それはどういう状況でしょう。その人の言葉、顔の表情、声の表情、身振り、涙、視線、身体の震え、その場の背景など多彩なチャンネルを通してやっ

てくるのではないでしょうか。言葉がわからない外国であっても、人が叫んでいれば、それは、怒っているとか、大喜びしているといったことは感じ取ることができます。そのことによって「私」の感情もいくばくか動き始めます。

顔色をうかがう、という表現があるように、私たちは、話をしながら時々相手の顔を見て、どのように感じているだろうか、ということを推測しています。興奮すれば、紅潮する、顔を赤らめます。何か不調があれば、青ざめることでしょう。文字どおり、顔の色からも何かを判断しています。生き物としてのフィジカルな反応が顔の色の変化として表出します。それを感じることができるのは、人間が色を識別する視覚をもっているからこそできることです。そのことが「青ざめる」や「紅潮する」という言葉に結晶しているのでしょう。

全ての表情の中、赤面は最も厳密に人間的である。だがそれは、皮膚に於ける色の変化が見えても見えないでも、凡ゆる若くは殆んど凡ゆる人種に共通である。赤面の基因たる表面の小動脈の弛緩は、最初は、吾々自身の外容殊に顔面に向けられた熱心な注意から生じ[*4]

目の動き、眉の動き、瞬きのタイミング、鼻孔のふくらみ、首の角度、肩の角度、手のしぐさ、指の動きなど、多くの情報が身体を通して外に表出していて、私たちは、ほとんど無意識に話し手の様

子を観察しています。

　感情が表層に現れるのは、顔だけではありません。人は、声にも感情をのせることができると思います。声——声帯の震えが、口腔で共鳴して、空気の震えを産み出し、音波となって世界に拡散していく。その空気の振動が、相手の耳に入り、鼓膜に伝わり、鼓膜から耳小骨に伝わり、神経細胞を電気パルスが伝わります。その振動の交換を経て、「何か」が伝わっています。その何かは「嬉しい」「悲しい」といった象徴的な言葉で伝わる以上の複雑な震えのパターンをメッセージとして相手にもたらしています。それは、リズムを刻み、高低をつけて、「歌」と呼ばれるかもしれません。「詩」と呼ぶものかもしれません。

　楽器の「音色」は、音階以上の感覚を呼び覚まします。森の中では、鳥の声や、木の葉のかすれる音が聞こえます。海辺では、波のざわめきと、砂にしみ込み吸収されていく音に気づきます。都市では、車や飛行機、工事現場などの機械音も、意図せずして、振動を通し無意識のメッセージを発しています。それを耳にし身体で受け止めた私たちは、意識しているかどうか、言語化されるかどうかは別にして、感情を刺激されています。筆跡や書体、テキストの余白からもそれはあふれ出るものかもしれません。

　私たちが感情を感じている瞬間は、相手の表情、声の震え、身体の各部分の関係性の形に反応して、いま起こっていることを経験的に読み取っているのではないでしょうか。感情をあらわにする、とい

う時には、心だけではなく身体も同時に、激しく動いているのではないでしょうか。そのアクションは、イメージの痕跡となって、私たちの目から侵入します。そして私たちの心と身体もそれに対するリアクションを引き起こします。ドキドキ鼓動が高鳴ったり、思わず笑いがこぼれたりします。ある

アニメーターの話に「アニメーションで感情を表現するには眉の動きが大事です」とあって得心しました。感情は身体表現と結びつきます。感情は、身体の表層に、表情や顔色、声のトーンに立ち現れる。それは、身体のアクションと結びつきます。感情は、身体の表層に、表情や顔色、声のトーンに立ち現れる。それは、身体のアクションとリアクションにあるのではないか、と考えるようになりました。

アクション (action) は、作用であり、演技でもあります。リアクション (reaction) は、反作用であり、反応です。そして、それがアクションとリアクションで成立するのであれば、目の前の対象と「私」との間にも広がっているといえそうです。

感情そのものは目に見えないかもしれない。けれども、それは身体から滲み出て、目に見える現象として現れる。世界と私との間に取り交わされる関係性の界面に現れる出来事となっていく。そこに表現活動が成立する場が開かれるのではないでしょうか。

このことは、あとでもう一度立ち戻ってみたいと思います。

252

ドラマの古典力学モデル

多くの人たちの感情がぶつかり合うことでドラマが生じます。ある演出家が学生作品を講評する場に立ち会う機会がありました。そこで、その演出家が繰り返し説いていたことが印象に残っています。

「きちんと場を設定しなさい。一人一人の人物の造形をきちんと描きなさい。そうすれば、ドラマは自然に動き出します。一人一人の人物造形ができていないと、不自然なつくりになります。それは無理筋というものです」

細かな演技やストーリーよりもそれを何度も語っていたことが意外に思われ、印象に残りました。繰り返しその話を聞いているうちに、このことは力学のメタファーで考えることができそうだ、と思うようになりました。

ドラマを語るとき古典劇という言い方があり、人間力学という言い方もあります。物理学の古典力学は決定論的な世界の見方です。ドラマを古典力学的にアナロジーで解釈してみれば、以下のようになるでしょうか。

ドラマが、人間と人間との関係性を描くものであるならば、その関係性をつくりあげている場を定置し、その場と相互作用をする一人一人のプレーヤーである人間に働く力を設定する、さすれば「筋」

は自ずと生まれるであろう。場から受ける力を決めるのは個々の人間の性格（character）であり、性格の中にその人のきたるべき運命は埋め込まれている。性格とは、場と相互作用する結合の度合いである。その性格は、思考と言葉およびその習慣の束からできあがっている――。

その中で感情が果たす役割は、場から受ける作用に対して、どのように反応を返すか、というところに現れると考えられます。一方で、観る者は、外部からの観察者として、作品世界のどこかのポイントに感情を移入し、自らの感情を共振させていくことでしょう。そして、没入するうちに外部との輪郭があいまいになっていきます。*5。

古典力学の世界観は、未来はすでに運命づけられているとする決定論的なものです。時空の場があり、そこで粒子が、それぞれの速度と運動量をもち、場から力を受け、運動の方程式に従って運動し、衝突する。水面に投げ込んだ小石の作る波紋は波となり拡散していきます。

古典劇にはいくつかの定義がありますが、一九世紀末のイプセン（Henrik Ibsen, 1828–1906）ら以降を近代劇とし、それ以前を古典劇と呼ぶ場合があります。興味深いことに古典力学・古典物理が発展する時代と古典劇の時代はおおむね重なります。

古典劇だけが演劇ではなく、不条理劇や現代劇があるように、そこから逸脱していくドラマ、物語もあるでしょう。にもかかわらず、作り手が、ドラマや物語は架空の話なのだから、自然法則を無視

254

して何が起こってもよいという描き方をしてしまうと、かえって面白くありません。自由な物語になるどころか、ストーリー上何が起ころうとも、もはや驚きも感動もなく、退屈で荒唐無稽な作品になりがち、という逆説に陥ってしまいます。

人間は自然＝世界の一部をなしています。そこには自然法則があり、原因が結果を生む因果関係が潜んでいます。その制約の中で、葛藤したり、意表を突いたり、困難に挫折したり、それを乗り越えたりする姿に感興をもよおすのでしょう。自然法則を無視した描き方は、不自然な存在ということになります。たとえファンタジーや不条理を描くとしても、その世界なりの合理性や一貫性、論理性がないと世界は成り立たないでしょう。人は自然法則の「中で」生きているからです。法則＝lawを経験的に身につけている私たちは、その世界の法がどのようなものかを探りながら、「法」が守られているかどうかを判定するセンスをもっています。観る者は受動的な機械ではなく、作り手との間に、束の間のエンゲージメントを交わして時間を共有しているはずです。

このことを延長していくと、法則からの逸脱はどこまで可能なのか、自由意志とは何か、絶対的自由はあるのだろうか、といった疑問につながります。人間関係を、人物に埋め込まれた属性と、その組み合わせによる目に見えない権力や愛憎から成り立つネットワークであると見るなら、そのネットワークは、自然法則の力学に準じた力と構造を形成します。その網の目の中において、法則に従いかつ抗う過程で何かが動くとき、ドラマと呼ばれるダイナミクス（力学）が展開されるのかもしれない、

そう見立てることはできないか——。

ドラマ（drama）、その言葉の源は、ギリシャ語起源の「行為すること」です。[*6]

私たちは世界そのものを見たり聴いたりすることはできないでしょう。世界には無限の属性が織り込まれているからです。よりよく観たり聴いたりするためには、手がかりが必要です。その手がかりとして、古典的なモデルは、比較し、参照するための導きの一つとなりうるものかもしれません。自分が頻繁に参照するモデルをもっておくことは、旅のコンパスのように、方向を教えてくれるよい道具となるでしょう。旅をするには方向感覚が必要です。

しかし、それを金科玉条にすることはありません。ドラマとは何かという考えを、作業仮説として問い続けながら、「何ができるのか」、とプラグマティックに手を使い身体を使い、問いを組み替えながら、世界の中で実践的に活動するほうが、実り豊かで多くの喜びをもたらすことでしょう。

C・S・パース（Charles Sanders Peirce, 1839–1914）のいう「アブダクション abduction（仮説形成）」は、演繹、帰納ではない第三の推論の方法として、創造的な発見への現実的な方法論になりえます。すべてを知りえない世界の中で、現象の観察に導かれ、絶えず修正を受ける仮説を抱えて生きていくこと。アブダクションの推論方法は、豊饒な現実世界から何かを取りあげて作品世界へと射影していくときに有効な手段になるでしょう。アブダクションは「拉致、誘拐」という物々しい意味がありますが、現実世界から標本をサンプリングして意味を推測し、心の中にもう一つの世界を構築することではな

いかと思います。同時に、その作品世界を観る人は、世界の内部的法則を手探りしています。作品世界を理解し、解釈する手がかりを求める際にも、アブダクション的推測が行われることでしょう。

スピノザの『エチカ』

感情は私の中に閉じ込められた観念ではなく、世界と私との間に取り交わされる関係性の界面に現れる出来事と考えてみることはできないか——。表情や動作、声として身体から滲み出ることによって、それは観察可能ではないか、という作業仮説です。このように考えるようになったきっかけの一つは、スピノザの感情についての考えを、改めて読んでみたからです。

スピノザの主著『エチカ』は、定義、定理、その証明という数学の書物の形式にならって書かれています。一七世紀、ラテン語で書かれたこの書物は、異色の形式と精緻な内容で、のちの多くの人たちを魅了してきました。この時代の西欧は宗教の強い影響下にあるため、「神」という言葉が重要な位置を占めています。スピノザの思考は「神すなわち自然」、と要約されることもあるように、汎神論的性質をもっているといわれます。

『エチカ』は五部構成で、「神」の存在証明からはじまります。「神なき時代」に暮らす私たちにとっては、この書き出しで躓きそうになります。しかし、この「神」という言葉を、試みに時間空間をす

べて包み込んだ「宇宙」あるいは「世界」と置き換えて読んでみると、違った輝きをもち始めます。そ
の第三部は「感情の起源および本性について」と題されています。感情を自然の外にあるもののよう
に論じるのではなく、外部をもたない自然の内部での必然性と力から生ずるものであることを説明し
ようとしています。様々な迫害を受け、『エチカ』は死後匿名で出版されます。

感情について考えるために、すこし回り道をして、日本語よりもラテン語に近い、英語に訳された
テキストから分け入ってみます。

身体（body）は「からだ」のことですが、body は、身体、死体、物体を指しえます。rigid body といえば、
固い物体のことです。空間的に広がりをもった塊のこととの考えます。

精神（mind）は、ここでは、より実感のともなう言葉、「心」と考えることにします。その実体は脳
である、と考えてもよいかもしれません。

表象（image, representation など）は日常ではあまり使わない難しい言葉ですが、該当箇所の英訳に従っ
て「イメージ」と置き換え、「表象する」は「イメージすること」と考えます。

観念（idea）はイデア、あるいはアイデアの訳語です。アイデアとイデアは日本語では全く別の言葉
のように見えますが、もとは一つの言葉で綴りも同じです。イデアは純粋な本質を指します。三角形
のイデアというと、絵に描かれた個別具体の物ではなく、三本の直線で囲まれ三つの角をもつ理想の
三角形のことです。奇妙なことですが、理想の姿として、三辺を示す直線には、歪みもなく、太さも

258

ありません。理想の線は、太さがゼロとされているからです。「イデア=アイデア=観念」の原義は、見られたもの、姿、形です。理想の姿・形がイデア=観念です。*8

概念（conception）は、コンセプト、あるいはコンセプションの訳語です。コンセプションは、「受胎」という意味も含み、思考が具体的で身体性を帯びてくるようです。いますが、対象は抽象的なものです。コンセプトは日常でも使

心の働きと身体、感情

「雲」という言葉を聞いた瞬間、雲についての諸々の形や色が思い浮かびます。それは心の働きである、と言い換えたほうが現代の私たちには、しっくりくるかもしれません。雲のコンセプトが、心によって瞬時に生成され、理想的な図像として現れます。

観念とは、精神が思惟する物であるがゆえに形成する精神の概念のことと解する。*9

・イデア（観念）は心（精神）がつくり出すコンセプト（概念）のこと、なぜなら心はそのように働くもの（thing）であるから、と読めます。英訳は「a conception of the mind」となっています。コンセプショ

ンの「受胎」のニュアンスを受け止めると、心が、イデアを胎児のように身ごもる感じがしてきます。それが心の働きだから、と。その上で、次の感情の定義を読んでみます。

　感情とは我々の身体の活動能力を増大しあるいは減少し、促進しあるいは阻害する身体の変状〔刺激状態〕、また同時にそうした変状の観念であると解する。[*10]

　「感情」あるいは「愛情」と訳される英語の affect、affection には、影響を与える、刺激を与える意味合いがあります。「身体の変状〔刺激状態〕」と訳されている部分は「affection of the body」です。「affection」の多義的な響きを日本語に移し変えるのが難しい箇所です。[*11]　英訳者も、ラテン語から英語に訳しにくいところである、と註をつけています。[*12]

　刺激（affection）という言葉と、感情（affect）という言葉がひとつながりであるところが巧妙だと思いました。身体は、なんらかの刺激状態に置かれてそのモードが変化し、身体の活動が活発になったり沈んだりする。それと同時に、考えるもの・・・（thing）である心が生み出すイデアがともなう、それが感情だ、と読めます。

　たとえば、「恐怖」の感情は、何かによって刺激を受けた身体に変化が見られ、同時に心の中では恐れおののくイデア＝観念がともなっている、それが affect、affection であり、すなわち感情である

260

となります。この一文で、「恐怖」を喜びの言葉に置き換え、自分にどのような変化があるか、実験し、観察してみると、気づくことがあると思います。

感情は目に見えるかという問いを、この定義に照らして考えてみると、感情が身体変化を伴うものであるとすれば、それは目に見える、と考える方が理にかなっています。感情を隠しているつもりでも、心身ともにわずかな変化が起こり、身体にその変化が浮上することは、よく自省してみれば、思いあたることです。「忍ぶれど色に出でにけり」と古歌にもあるように、感情は身体の反応として、表情やしぐさや顔色に表出してしまうことを指し示しているようです。

わずかな瞬間に現れる表情は、「マイクロエクスプレッション microexpression」という名で呼ばれることもあります。肉眼では見落とすかもしれないようなわずかな瞬間の表情変化が生じ、時には写真やビデオに捉えられることを想起させます。

人間に似せて作られたCGの映像やロボットが、完璧には表情を再現できていない場合、気持ち悪く見えてしまう現象は「不気味の谷 uncanny valley」と呼ばれます。瞬間的に表情が崩れたり不自然な動作が挿入されることで感情が読み切れず、共感を拒むノイズとして感知されてしまう。蝋人形や死体が動くような不気味さが、観ている側の感情として呼び覚まされるからでしょう。自動音声の無表情な響きにも、不気味さが漂います。「慣れ親しんだ―内密なものが抑圧をこうむったのちに回帰したもの」[*14] は不気味に見えます。しかし、この異物感をともなう不自然さは、技術が未熟なためと、

新奇なものに対する人々の警戒心による二重に過渡的なものにも思えます。

感情は、身体の活動能力の変化にイデアがともなったもの、という定義を認めて、次に進んでみます。スピノザは、感情の基本要素は、欲望（desire）、喜び（joy）、悲しみ（sorrow）の三つである、と述べています。

私は（中略）喜びを精神がより大なる完全性へ移行する受動と解し、これに反して悲しみを精神がより小なる完全性へ移行する受動と解する。[*15]

「完全性」の言葉は抽象的ですが、ここでは、文字どおり完全で理想の状態という意味合いで捉えておくことにします。完全性に近づくことが喜びであり、遠ざかることが悲しみである——。初めて自転車に乗れるようになった、初めて高い山の山頂に立った、試合で優勝した、といった体験は喜びをもたらすことでしょう。一方で、大切なものを失くしたり、できていたことができなくなる経験は悲しみをもたらします。完全で理想的な状態への距離が近づくか、そこから遠ざかるか、その二つを結ぶ線が三つの基本感情の三角形の一辺を構成するのです[2]。

この喜びと悲しみを、時間軸に沿って延長していくと、感情に様々な色合いが生じます。未来ある

いは過去のもののイメージ＝表象像は、不確かさをともなうからです。

希望とは我々がその結果について疑っている未来または過去の物の表象像から生ずる不確かな喜びにほかならない。これに反して恐怖とは同様に疑わしい物の表象像から生ずる不確かな悲しみである。*16

未来や過去の事象から生じる表象像（＝イメージ）は不確定性をもちます。その不確定なイメージから生じる喜びが希望であり、悲しみが恐怖であるとしています。ここでは、「希望」や「恐怖」という言葉の選択に過剰に反応する必要はないでしょう。

喜びと悲しみを基本感情として受け入れたとして、そこに過去や未来のものの不確かなイメージがかけ合わさると感情の色合いの変化が生成される。それに適切と思われる言葉として、ここでは「希望」や「恐怖」が選ばれています。それらの「感情」をどれだけ適切に言語化できるかは、現

〔2〕スピノザの三つの基本感情（著者作成）

象と言葉をどう結ぶかの問題です。

たしかに、いま現在の確定している出来事に対して生じる感情と、未来や過去のまだ確定的ではない事象のイメージに対して生じる感情とは、区別ができます。大事な試験の結果通知を待つときや、親しい人の安否を知りたいときには、落ち着かない気持ちになります。よい知らせであってほしい、というのは希望という言葉が近く、もしも悪い知らせだったらどうなってしまうのだろうか、というのは不安や恐怖という言葉が近いでしょう。

いま・ここではない、異なる時空の事象を想像する不確かさをともなうゆえに、事実がわかるまでは、希望の中に恐怖がまじり、恐怖の中に希望がまじります。恐怖と希望は、時にもつれあって反転することが起こりえます。

しかし、その不確かさの霧が晴れたときには、別の感情が沸き起こります。

もしこれらの感情から疑惑が除去されれば希望は安堵となり、恐怖は絶望となる。すなわちそれは我々が希望しまたは恐怖していた物の表象像から生ずる喜びまたは悲しみである。[*17]

『エチカ』に繰り返し現れる「表象像」とはイメージのことと解します。このようにして、スピノザは、愛や憎しみ、高慢や競争心など、四八項目にわたる諸感情の定義を与えています。

「欲望」の問題

スピノザが感情の基本要素として挙げている三つ目、「欲望」について考えてみます。端的には、

欲望とは意識を伴った衝動である[18]。

と述べられています。欲望に先立って、よりプリミティブな、原初的なものとして衝動 appetite が位置づけられています。意識をともなった衝動が欲望 desire である、と。

では、衝動とは何でしょうか。衝動の説明には、努力（effort ラテン語でコナトゥス conatus）という言葉が使われています。

精神は（中略）ある無限定な持続の間自己の有に固執しようと努め（中略）この自己の努力を意識している[19]。

コナトゥス＝努力は、古くからの言葉で、ホッブズやデカルトなど様々な哲学者が言及しています。

「各個物が存在に固執する力」[20]というのですから、万物に備わった力を措定しています。天体が動くのも、生物が動くのも、このコナトゥスの働きとされたのですが、現代科学の言葉では使われることはほぼありません。たとえば物体が動き続けるのは慣性によるもの、という説明が受け入れられているので、そこにコナトゥスという説明は入る余地はないでしょう。穿った見方をすれば、ニュートンの運動の第一法則、外部から力が働かない物体は静止し続けるか、等速の直線運動を行う、これはコナトゥス理論が形を変えて昇華したもの、と見ることもできるのかもしれません。コナトゥス＝努力という言葉をどう評価するかという問題は残りますが、スピノザは次のように述べています。

　この努力が精神だけに関係する時には意志と呼ばれ、それが同時に精神と身体とに関係する時には衝動と呼ばれる。[21]

　単純化して数式風に書けば、次のようになります。

意志＝（精神）×コナトゥス

衝動＝（精神＋身体）×コナトゥス

欲望＝衝動＋意識

衝動 appetite は、身体的な動きをともなう、能動的な動きを指すには相応しい言葉です〔3〕。普通

266

は食欲と訳される appetite は、食に限らず、強い「欲」を指す意味があります。一方、日本語の「欲望」という言葉には、金銭欲や名誉欲、情欲などのニュアンスが抜きがたくあります。欲を減じたり、減することが理想とされる仏教的な価値観からの影響も無視することはできないでしょう。日本語のフィルターを通して見る世界は、湿度の多い日本の空を通して世界を見ることと似ています。desire を「欲する」とすれば、もう少し価値中立になるかもしれません。衝動 appetite はそれに比べると、生きていくための意欲に近い語感を感じます。

スピノザのいう欲望のメカニズムに従うと、身体と心の両方にコナトゥス（努力）が働いて衝動が生じ、それが意識化されて、何かを欲する（欲望する）状態になる、ということになります。たとえば、

競争心とは、他の人がある物に対する欲望を有することを我々が表象することによって我々の中に生ずる同じ物に対する欲望である。[*22]

という例をあげています。他者の中にある欲望を、「私」がイメージすることで、私もまたそのことを欲望する。人がほしいと思うものを私もほしいと思う、身体と心のメカニズムです。合わせ鏡に映るようなその姿は、人の身体と心を駆動する要素となりえます。鏡が多くあれば、万華鏡のようにイメージが増殖します。

喜びと悲しみが、感情の基本の二つの要素ではあるとして、affect（刺激を受ける）、という言葉が含意するように、それは、受動的なものです。二つの要素だけでは、人の感情は、外からの刺激に反応するだけの受動的機械のようになってしまいます。喜びと悲しみを表現するロボットがいたとして、自ら欲することは何もないとすれば、どうでしょうか。逆に、自ら欲する機械があったとしたら、生命との違いはどこにあるでしょうか。

スピノザが欲望およびその背後の衝動を感情の基本要素の一つとして組み込んだのは、そこに能動的なものを入れたかったからではないかと思います。欲望は、内から発生する、人の身体と心をドライブするエンジンのようなもので、その力の源泉を、自然界にあまねく存在すると考えたコナトゥスに求めたのだろうと思います。

すべて、働きをなす限りにおいての精神に関する感情には、喜びあるいは欲望に関する感情があるだけである。*23

悲しみは、身体と精神の働きを減少し阻害する力であると定義したので、能動の感情と結びつけるのは難しい。悲しみから導かれるのは受動的感情です。感情の能動性は、喜びと、それを内から支える欲望によって成り立っているとするのです。「働きをなす限りにおいての (in so far as it acts) 精神に

268

関する感情」とは、感情の能動的な現れです。感情は、動かされるものであると同時に動くものです。その能動的な感情で認識の誤謬を正し、「知性[*24] understanding」で世界を捉え、自由な境地に至る方法をスピノザは説いているのだと思います。

スピノザの感情論は、一七世紀に考えられた思想です。精神分析も、脳科学も、分子レベルでの脳の神経伝達物質の知識もない時代ですが、いま読み返してもその精緻な思考に驚かされます。感情の基本要素の考え方などは、のちに様々な修正や提案を受けていくことになるでしょう。[*25]

彼に続く多くの人々が陰に陽に影響を受けている痕跡を感じたとき、明晰な思考のもつ射程の長さを思わずにはいられません。

彼が幾何学の形式を選んだのは、宇宙の生成や生命の自律性がそうであるように、「私の考え」を超えて、思考自らが生まれ流れ出す力をこの書物に込めたかったからだと思います。

〔3〕「喜び」「悲しみ」「欲望」から様々な感情が生じる。
衝動、意志、意識、コナトゥスとの関係（著者作成）

感情のデータ化

　感情は、表情や動作や声などの身体の反応として現れるかもしれない、とする仮定は、抽象的、哲学的議論では終わらない現代性を帯びています。

　二一世紀になり、カメラは偏在し、顔認証のシステムにより、機械は人を「見る」ことができるようになりました。目、口、鼻、耳、眉が集中し、表情筋で動く顔、重力との関係性で四肢を配置する身体。それは読み取られて、個人の特徴を抽出、相関が蓄積され、分析されていきます。そこから表情や感情も読み取ることができるようになるでしょう。笑っている、泣いている、そのような表情の変化は、少なくとも表面的には観察可能で、分析もされていくことでしょう。

　人の表情を読み取るのは主に人間同士のコミュニケーションの場が前提でした。ペットなど一部の動物との間にも表情を介しての弱い接続はあることでしょう。表情の交換は人間とその仲間＝我々の間で交わされる。世界と私との間に取り交わされる関係性の界面に現れる出来事が感情の成立する場であるとするなら、そこに機械が介入、あるいは仲間入りをする。私たちの表情を見るものは、人だけではなく、カメラが、機械がそれを見るようになります。レンズの向こうには、カメラマンの眼があるのではなく、機械に接続された何かです。カメラオブスキュラのレンズの奥、光が焦点を結ぶ位

置には、はじめ眼が置かれました。記録は画家の手によってなされました。眼球の位置に乾板が置かれ、フィルムが置かれ、半導体の素子が置かれ、記録は自動化されるようになりました。

人間の眼はさらに後退し、網膜と情報処理の機能の一部も自動化されつつあります。レンズを通して世界を見る主体から、レンズを通して見られる存在へ。気がつくと、偏在するレンズに囲まれ、私たちは、カメラのレンズの内側と外側がメビウスの輪のように接続されていく世界に移行しつつあるのかもしれません。汲み尽くせないその世界のすべてではないにしても。

人の表情は人だけが見ているという前提が崩れ、機械からも見られるということが自明の社会になっていくと、人のコミュニケーションや対人関係は変化を余儀なくされるでしょう。その影響を受けて感情表現が変化することも考えられます。その延長線上に機械同士が感情を交換するような世界はやってくるでしょうか。

人は機械によって測定可能なデータとなり、感情のデータが分析され、蓄積されていけば、感情の理解は深化するでしょう。同時に、感情表現は、分類され、規格化されて、価値を生み出すものとして扱われていくことになるかもしれません。感情の産業化と呼ぶべき事態が進み、資本にとっては新たなフロンティアとなっていく――。感情の生き生きとした意味が収奪されて貧困化し、砂漠化が進行する、といったことは杞憂であってほしいと思います。機械と人間は互いによきパートナーとして共生するような社会をつくれるでしょうか。人間や生命体はこれまで様々な環境変化に適応して生き

延びてきました。感情の領域に機械が介在する生態系が形成されても、生命は生き延びていく「努力＝コナトゥス」を続けていくだろうと思います。

再び、感情は目に見えるのか

感情は目に見えるのでしょうか、という問いは、感情とは何かという定義と結びついている一筋縄ではいかない問題です。仮にスピノザ的な心身一元論を認め、基本となる感情が身体の反応と結びついていると考えるなら、私の暫定的答えは、感情の揺らぎは目に見える変化として現れるかのように世界の観察を続ける、というものです。

あるいは、この仮定を反転すると、生物は進化途上のはるか昔に、視覚を獲得することによって感情も進化させたのかもしれません。遠くにあるもののイメージを捉え、「恐怖」や「希望」と呼ばれることになる心身の反応を、「見ること」とともに育んでいったのかもしれません。

感情の変化が身体に現れ、形に現れ、それが観察できるかもしれない、という意識で人や動物を眺めると、その変化に敏感になっていく気がします。見えないものを見えるようにするのが芸術の役割である、というパウル・クレーの表現にならうならば、見えないと思われがちな感情を見えるように表現するのもまた、イメージが果たすことのできる役割の一つではないかと思います。感情について、

272

スピノザを手掛かりにしてきましたが、表象像＝イメージという言葉が繰り返し現れました。イメージと感情については密接な関係がありそうです。この問題は、次の章で考えてみようと思います。

人間は過去あるいは未来の物の表象像によって、現在の物の表象像によるのと同様の喜びおよび悲しみの感情に刺激される。[*27]

＊註

1　オルガ・トカルチュク「アキレス腱」『逃亡派』小椋彩訳、白水社、二〇一四年、一八五頁。

2　ラプラス『確率の哲学的試論』内井惣七訳、岩波文庫、一九九七年、一〇頁。P. S. Laplace, *A philosophical Essay on Probabilities*, translated by Frederic Wilson Truscott, et.al., 1902, New York. https://archive.org/details/philosophicaless00laplala/page/4

3　「ハイゼンベルクの不確定性原理」として知られていますが、これをより厳密にした「小澤の不等式」が提案されています。小澤正直『量子と情報』青土社、二〇一八年。

4 ダーウィン『人及び動物の表情について』浜中浜太郎訳、岩波文庫、一九九一年、四一九頁。(旧漢字は新漢字に変更)。ダーウィンが、動物から人の表情を進化論的に論じた先駆的な書。人や猿の様々な表情の写真やスケッチが多数掲載されています。Charles Darwin, "The Expression of the Emotions in Man and Animals", 1872.

5 世界と観察者が独立していて、分離できるとするのは、古典的見方です。

6 "early 16th cent.: via late Latin from Greek drama, from dran 'do, act'." Oxford Learner's Dictionary(オンライン)による。https://www.oxfordlearnersdictionaries.com

7 『エチカ』ラテン語からの英訳は、Benedict de Spinoza, *Ethic - Demonstrated in Geometrical order and Divided into Five Parts,* translated by William Hale White, Trübner & Co.Ludgate Hill,London, 1883. https://archive.org/details/ethic00whitgoog/ を参照しました。以下、英文の引用はすべて White によるものです。

8 数学者、エッセイストの森毅(1928-2010)は、「線に幅はあっていいのだ。(中略)幅のない線というのは、実体を仮想しようとして無理しすぎる。むしろ、退化した幅をかかえこんで、ふくらみを持った線というほうが、ぼくにはかわいげがある。」と書いています。森毅『線は幅をもたぬか』『森毅の置き土産 傑作選集』池内紀編、青土社、二〇一〇年、二三三頁。あまり神経質にならんでもええんよ、と言っているように、私には聞こえます。

9 スピノザ『エチカ 倫理学』上、畠中尚志訳、岩波文庫、一九五一年、一一二頁(以下、引用文の傍点は省略)。"By idea, I understand a conception of the mind which the mind forms because it is a thinking thing.", II. def. 3.

10 前掲書、二〇二頁。"By affect I understand the affections of the body, by which the power of acting of the body itself is increased, diminished, helped, or hindered, together with the ideas of these affections.", III. def. 3.

11　「変状する（affected）」と訳されるラテン語の動詞 afficitur には、能動態でも受動態でもない古代ギリシャ語には存在した第三の態、中動態の意味を意識した「内在原因」の概念が含まれているとする論考があります。國分功一郎「第8章 中動態と自由の哲学 スピノザ」『中動態の世界 意志と責任の考古学』医学書院、二〇一七年。

12　White, p. 6.

13　平兼盛「忍ぶれど色に出でにけりわが恋は物や思ふと人の問ふまで」『拾遺和歌集』。

14　S・フロイト（H・ベルクソン、S・フロイト）『笑い／不気味なもの』原章二訳、平凡社ライブラリー、二〇一六年、二五〇頁。

15　スピノザ、二二八頁。"By joy, therefore, in what follows, I shall understand the passion by which the mind passes to a greater perfection; by sorrow, on the other hand, the passion by which it passes to a less perfection.", III. Prop. 11 Schol.

16　前掲書、二二八頁。"Hope is nothing but unsteady joy, arising from the image of a future or past thing about whose issue we are in doubt, Fear, on the other hand, is an unsteady sorrow, arising from the image of a doubtful thing.", III. Prop. 18 Schol.

17　前掲書、二二八頁。"If the doubt be removed from these affects, then hope and fear become Confidence and Despair, that is to say, joy or sorrow, arising from the image of a thing for which we have hoped or which we have feared.", III. Prop. 18 Schol. 2.

18　前掲書、二一七頁。"it may therefore be defined as appetite of which we are conscious.", III. Prop. 9. Schol.

19　前掲書、二一六頁。"The mind...endeavours to persevere in its being for an indefinite time, and is conscious of this effort.", III. Prop. 9.

20 前掲書、一八一頁。 "the force nevertheless by which each thing perseveres in its existence (The rest is omitted)", II. Prop. 45. Schol.

21 前掲書、一二一六頁。 "This effort, when it is related to the mind alone, is called *will*, but when it is related at the same time both to the mind and the body, is called *appetite*", III. Prop. 9. Schol.

22 前掲書、三〇二頁。 "*Emulation* is the desire which is begotten in us of a thing because we imagine that other persons have the same desire.", III. def. 33.

23 前掲書、二八三頁。 "Amongst all the affects which are related to the mind in so far as it acts, there are none which are not related to joy or desire.", III. prop. 59.

24 スピノザ『知性改善論』畠中尚志訳、岩波文庫、一九九二年、八一頁。Spinoza, *On the Improvement of Understanding*, translated by R. H. M. Elwes, M. Walter Dunne, Washington, 1901, p.36. https://babel.hathitrust.org/cgi/pt?id=msu. 31293100930480 ハーティトラスト・デジタルライブラリ（HathiTrust Digital Library）は世界中の大学図書館などの蔵書をデジタルアーカイブしている電子図書館。https://www.hathitrust.org/about

25 スピノザの提示した心身や感情、情動についての考察を現代的な認知・神経科学的観点から解釈したものにアントニオ・R・ダマシオ『感じる脳──情動と感情の脳科学よみがえるスピノザ』田中三彦訳（ダイヤモンド社、二〇〇五年）がある。著者のダマシオは脳神経科学者。

26 スピノザ（註9）、二〇六頁「精神と身体とは同一物であって、それが時には思惟の属性のもとで、時には延長の属性のもとで考えられる」。"… the mind and the body are one and the same thing, conceived at one time under the attribute of

thought, and at another under that of extension.", III. prop.2 schol.

前掲書、二三七頁。"A man is affected by the image of a past or future thing with the same affect of joy or sorrow as that with which he is affected by the image of a present thing.", III. Prep 18.

◎参考文献

Edwin Curley, *A Spinoza Reader The Ethics and other works*, Princton University Press, 1994.

27

第9章　町の記憶

僕らから離れ、世界から離れたところで、
波のあとから波が寄せて岸を打つ、
波の上には星がある、人間も、鳥も、
夢も、うつつも、死もある——波のあとから
また波が。

アルセーニー・タルコフスキー[1]

記憶の中にある「町」とその変化を素材にして、人間は世界をどう見ているのかを考えます。町は歴史と記憶の重層する場所で、個々の「町」の集積は「街」となり、そこにはイメージと想像力が交錯します。

278

生きている町

「あそこに、昔、工場あったけど、戦争で焼けてもうたな」

「せやった、せやった」

一九六〇年代の神戸、私が育った下町では「おじちゃんたち」が町の一角を指さしながら、こんな会話をしているのを何度か耳にしました。私が見ているのは、道路に面して二階建ての小さな木造の家が立ち並ぶ場所です。彼らが見ている景色はそこにはないはずのものでした。それがおじちゃんたちの間では共有できていることが不思議でした。

子どもの私にとって、いま、現在、目の前でみている町の景色がすべてでした。

あそこは公園で、その奥に小学校。通りを隔てて、文房具屋さんと駄菓子屋さんが並んでいます。少し歩くと、どこからともなく風にのってゴム靴工場の鼻を刺激する臭いが漂い、鉄くずの落ちている町工場の前を通ります。子どもにはそびえ立つように見える白い外壁の病院がありました。

駅の方向には、昼でも薄暗い古びた木造二階建てのアパートがありました。ある時、通りに面した玄関の開き戸があけ放たれているのに気づきました。いつもではありませんが、時々そういう日がありました。やんちゃな友達に誘われて、思い切って、中の様子をうかがってみました。色がくすんだ

木枠に摺りガラスのはまった扉をすぎておそるおそる中に入っていくと、お化け屋敷でも覗き込むようなドキドキした気持ちが襲ってきました。天井からは切れたままの裸電球がぶら下がり、古びた郵便受けが鳩の巣箱のようにたくさん並ぶ場所。

息を潜めて、そっと奥へすすんでいきました。

「もうちょっと、奥、いってみよ」

ぎしっ、ぎしっ、と音のする階段をのぼり始めると、誰もいないと思っていたその場所にひっそり暮らす人が、気配を察して部屋の扉の隙間から顔だけをのぞかせました。

「こ、ここは遊び場やないよ」

かすれる声で静かにたしなめられて、はっとしました。

時折父親につれていってもらう喫茶店には、飴色の合皮を張った椅子があり、おしゃべりなおばちゃんが注文を取りながら客との話に加わっていました。そこから一〇軒ほど離れた中華料理屋さんには、無口できびきび動くおじちゃんと、愛想のいいおばちゃんが働いていました。町は、そこにあるがままに存在していました。その景色はずっと変わらないと思っていました。

知らないことにあふれた、魔法のベールがかかった世界でした。

「子どもにはまだわからんやろナ」

「まだ難しィかな」

「大きくなったらボクにもワかるわ、ふふふ」

大人たちは子どもの私が知らない未知の世界のことを知っている節がありました。

私は、納得いくまで大人に聞こうとして、はぐらかされたり、しかられたり、困った顔を見たりするのはあまり好きではありませんでした。おそらくはそのせいで、自分で考えたり想像をめぐらすことを好むようになりました。

近くに田んぼはありませんでしたが、鉄道の線路わきのわずかな隙間で野菜を育てていたり、手作りの粗末な囲いに鶏を飼っている人がいました。

夜中には、貨物列車か、夜行列車の走る音が時折聞こえました。曇った日には、船の汽笛が聞こえることがありました。明け方にまどろんでいると、遠くで鶏のなく声が聞こえました。

雑草の生えた空き地がところどころにあり、細い路地が交差して、空から見れば文字通り「田」に「丁」をつけたような姿をしていることでしょう。

やがて、自分も成長していきます。

町も変化していきました。「経済成長」という名の目に見えない流れに洗われるようにして、少しずつ変わっていきました。隙間にあった畑は消え、小径は整備されました。整然とした「街」が姿を現しつつありました。

家の前にあった石ころまじりの土は、アスファルトやコンクリートで覆われていきました。表通りはローラー車がやってきてアスファルト舗装されていき、小さな路地裏にもコンクリートが流し込まれていきました。子どもたちにとっては、駄菓子屋で買い集めたビー玉やコマ、土を固めて作った泥団子の遊び場所だったところです。女の子たちは、ヨモギをつんでお団子を作っていました。

大雨が降れば、ぬかるみだらけで、どぶ水があふれていた路地裏は、ちょっとした危険をともなう非日常の遊びの空間でした。そこも、コンクリートの下に埋められ、地上からは姿を消していきました。

雨の日の長靴は、出番がなくなりました。

コンクリートで舗装された路地の上には、ローセキで絵を描いて遊べます。路地裏の変化で子どもの遊びも変わりました。電池で動くおもちゃや、かわいい着せ替え人形を買ってもらったよ、とお披露目する子がいました。大人たちはみな、オートバイや車を持つようになりました。真新しいオートバイにまたがる姿は、どこか自慢げで、嬉しそうでした。

屋根裏を走っていたネズミはいつの間にかほとんど姿を見かけなくなり、それを追いかけていたイタチも消えていきました。

町は、「きれい」になっていったのです。夜の闇が消え、夜空から星が見えなくなっていったのもこのころです。まばらにあった、木の電信柱に枝のように生えていた温かみのある裸電球にかわって、ぴかぴかする蛍光灯の街灯が、誰も歩いていない夜の道を明るく照らすようになっていきました。

「前はもっと星が見えとったんやけどなぁ」

誰か大人がつぶやきました。

私の身体も変わっていきました。身長も伸び、目線がだんだん高くなり、大人たちと変わらない高さになっていきます。どの高さから見るかで、世界の見え方は変化します。

床を這いながら、下に視線を落とし、時に首から頭を持ちあげて正面を見る世界の経験。地にあるものは、視界の大きな範囲を占めるでしょう。その匂いに敏感に反応することでしょう。犬は人間よりも嗅覚にすぐれている、といわれます。人間も、草むらに寝転んで、地面に近い場所に鼻を置けば、匂いの景色が変わります。草の匂いや土の匂いが鼻をくすぐります。草や花、朝露となって輝く水滴、小さな花を訪れる小さな生き物たち。寝転ぶと、視点が変わり、私を取りまく世界は違って見えてきます。

立ちあがると、顔を正面で向かい合わせることができます。目を合わせることで、向かい合った相手の表情を読み取ることができます。もう二つの瞳がそこにあります。うるおいを帯びた二つの透明な凸面鏡に世界と「私」が映る姿。

成長し、自分の身体が変化すると、左右の瞳の間隔も変わります。世界の奥行きが違って見え始めます。

物と両眼の三点を結ぶ二等辺三角形。二等辺三角形の比率の違い、それによって「私」と物体との距離がわかります。両眼の間隔は、距離を測るための基準となる長さ、基線となります。基線を長くとれば、奥行きの差を区別することが容易になるはずです。左右の視野で捉える像のズレが大きくなるからです。

両手を自然に前に差し出し、左右の人差し指を向かい合わせにして、その先端同士を突き合わせてみます。両目を開けていれば簡単です。片目を閉じて行うと、多くはすれ違いとなってしまいます。

距離感がつかめなくなり、奥行きを合わせるのが難しくなります。

両目を閉じて、手の感覚だけで行うと、うまくいくこともあるかもしれませんが、奥行きだけでなく、上下も少しずれるでしょう。手の把握する空間の解像度は、誤差をもっていることがわかります。

世界を把握するには、身体の活動がともないます。私を取りまく世界の状況が変化するとき、身体の運動も変化します。

人間のもつ高度な創造性の現れの一つに、状況の変化に対応して、巧みに身体を使って解決策となる運動を見出すことがあります。*2。固定し、惰性的な運動のパターンから自由になり、とっさに機敏な運動を繰り出すことは、創造的な解放感が伴います。世界をどのように見て把握しているかということと、そこでの運動の可能性は、まだ発見されていない未知の領域が眠っているようです。運動状態が変わるとき、世界が変わります。

生きている私たちが、目で見ている世界、皮膚で触れる世界、手足を使って行動できる世界は独自の比率で組み合わさり、一つの固有の世界を形づくります。その生物に固有の「環世界 Umwelt」が現れます。ユクスキュルの『生物から見た世界』は、印象深いダニのエピソードで始まります。マダニの行動は、動物の発散する酪酸の匂いに反応し、体温を確かめ、血を吸いやすい毛の少ない場所を探す触覚で成り立っていて、そこには発達した眼も味覚もありません。それでも彼らは産卵に必要な吸血行動を遂行することができます。それはダニの環世界を構成します。古くは「環境世界」と[*3]訳されていましたが、いまでは「環世界」の言葉が定着しています。『環境』はある主体のまわりに単に存在しているもの(Umgebung)であるが、『環世界』はそれとは異なって、その主体が意味を与えて構築した世界(Umwelt)」だからです。[*4]

同書の中に、子どもと大人の視覚世界の違いを指摘している部分があります〔1〕。眼は毛様体筋の働きでピントを調整していますが、遠くにある物体は、無限遠と区

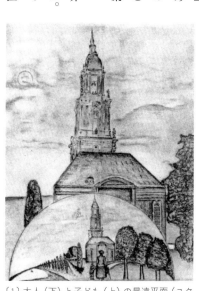

〔1〕大人(下)と子ども(上)の最遠平面(ユクスキュル/クリサート画『生物から見た世界』岩波文庫、p.47)

別なく扱われます。

周囲一〇メートル以内では、われわれの環世界の中の物体は筋肉運動によって遠近を判断される。
この範囲外では、本来、対象物は大きくなったり小さくなったりするだけである。乳児の場合、
視空間は、そこであらゆるものを取り囲んだ最遠平面となって終わっている。われわれがその後
しだいに、距離記号を利用して最遠平面を遠くにひろげていくことを学習することによってはじ
めて、おとなでは六キロから八キロの距離で視空間が終わりそこから地平線がはじまるようにな
るのである。*5

手を伸ばせば届きそうな世界に包まれている乳児の視野から、遠くの景色を見渡せる大人の視野へ
と変化していきます。成長するにつれて経験からの学習があり、世界は「日常化」していきます。魔
法は解けていき、世界をそれまでと違う手触りで感じるようになっていきます。
気がつくと、おしゃべりだった食堂の「おばちゃん」は、いつの間にか年老いて言葉数が少なくなり、
娘さんが切り盛りするようになっていました。「おじちゃん」の背中はまるまっていました。週末の
朝には、できたての湯気がたつ食パンを買いに行っていたパンやさんは、シャッターが下りたままに
なっていました。

時を経るにつれて、町の姿が少しずつ変化していくことに思いいたるようになりました。そこにあるがままに存在しているはずだった町が、崩れて、別の姿を見せるようになりました。町は人がつくるものです。そのつくった町で人は生きています。生きている人が変化し、町の姿も変わっていきました。

生き物のようだ、と思いました。生き物の生きる姿を美しいと呼べるならば、その町はまた、美しいと呼ぶことができます。「その町」とは、「私の知覚」、「私の行動範囲」、「私の経験」と結びついた固有の町です。

書かれた町

午頃、ごおッーと妙な音がして来た途端に、激しく揺れ出した。「地震や」「地震や」同時に声が出て、蝶子は襖に摑まったことは摑まったが、いきなり腰を抜かし、キャッと叫んで坐り込んでしまった。柳吉は反対側の壁にしがみついたまま離れず、口も利けなかった。[*6]

作家の織田作之助(1913~47)は、短編小説『夫婦善哉』をはじめ、大阪を舞台にした多くの文章を残しています。一九四五(昭和二〇)年三月一三日、大阪市内は米軍による最初の空襲にみまわれ、町

も人も被害をうけました。織田は、その一カ月後の四月、『週刊朝日』に短いエッセイを書いています。*7。「大阪の町々に火の雨を降らせたその時から数えて今日まで丁度一ト月の間、見たり聴いたりして来た数々の話」に人々の表情を迷い探りながら、「起ち上る大阪」という題をつけたことから書き始めます。

今日の大阪はすでに在りし日のそうした化粧しない、いわゆる素顔である。つまりは、素顔の中に泛んだ表情なのである。それだけに本物であり、そしてまた本物であるだけに、わざとらしい見せ掛けがなく、ひたむきにうぶであり、その点に私は惹きつけられたのだ。ありていにいえば、この「起ち上ろうとする」もしくは「起ち上りつつある」──更に「起ち上った」大阪の表情のあえかな明るさに、よしんばそれがそこはかとなき表情であるにせよ私は私なりに興奮したのである。明るさといい、興奮と言ったが、私は嘘を言っているのではない。*8。

瓦礫となった町で生き延びた人々を、明るさと興奮という言葉を使って描写しています。被災直後の心理がこのように描かれるのは、作家自身が書いているように、瞬間的な真実をついていると感じます。タイトルの由来を書いたあと、「前書はもうこれくらいで充分であろう」、として、大阪のミナミで喫茶店を開いているはずの顔なじみの「他アやん」を織田が見舞う話へと入っていきます。

288

実のところ、他アやんはもうどっかへ疎開していて、会えないだろうと私は諦めていた。ところが、行ってみると、他アやんは家族の人たちと一緒にせっせと焼跡を掘りだしていて、私の顔を見るなり、

「よう、織田はん、よう来とくなははった。見とくなはれ、ボロクソに焼けてしまいました。さっぱり、ワヤだすわ」

と言ったが、他アやんはべつに「さっぱりワヤ」になった人のような顔をしていなかった。聴けば他アやんは頼っていく縁故先が無いわけでもなかったが、縁故疎開も集団疎開もしようとせず、一家四人、焼け残った防空壕の中で生活しているのである。

「防空壕やったら、あんた、誰に気兼遠慮もいらんし、夜空襲がはいっても、身体動かす世話はいらんし、燈火管制もいらんし、ほんま気楽で宜しあっせ」

そして、わては最後までこの大阪に踏み止まって頑張りまんねんと、他アやんは言い、

「メリ助が怖うてシャツは着られまっかいな。戦争済んだら、またここで喫茶店しまっさかい、忘れんと来とくなはれ」

実に朗かなものであった。「メリ助が怖うてシャツは着られまっかいな」というメリ助とは、メリケンのことであろう。メリケンが怖くてはメリヤスのシャツも着れないという意味の洒落にち

がいないと、私はかねがね他アやんが洒落の名人であったことを想い出し、治に居て乱を忘れずとはこのことだと呟いているところへ、只今と帰って来たのは他アやんの細君であった。[*9]

「メリケン」はアメリカのことです。「治に居て乱を忘れず」[*10]は、平和な世の中であっても、戦乱となりえることを忘れないの意ですが、この言葉を、空襲で破壊されたがれきの町で呟いている姿は、いつ終わるとも知れない戦争の日々のねじれた日常を浮かび上がらせているとも読めます。その後、大阪は、終戦まで繰り返し空襲の被害を受けていきます。

一九四五年、私の生まれる以前のことであり、父と母になるだろう人は、まだ青年と少女で出会う前のことです。その時代のことを残された文章や、いまあるものの体系、映画やドラマを通して、イメージとして想像することはできます。ここに活写されている、メリヤス地のシャツを着た「他アやん」が「さっぱり、ワヤ」になる前のミナミの喫茶店で働いて話している姿もありありと思い浮かべることができます。

織田が描く「他アやん」は個別の存在で、まったく同一の人は他に存在しないにもかかわらず、そのような場と、そこでの人のあり方は、個別の人や時代や場所が違っていても、つねに存在しうる可能性をもっているからです。そして、大阪言葉の微妙な残響を、絶妙な筆致で書き留めている耳のよさと、次々と出来事が連鎖する筆運びに感嘆もするのです。三〇代になったばかりの作家が、「南に[*11]

行く」たびに寄っていたなじみの喫茶店の店主を文章で残そうとしたことは、大阪の街の一人の庶民の中に、人間が暮らす普遍的な世界の相貌を見ているからではないかと思いました。

自然の時間

一九九五（平成七）年一月一七日早朝、大きな地震が神戸の町を襲いました。

「関西は地震はないから暮らしやすいよ」と、その日まで、その地に暮らす多くの人たちはそう言っていました。けれども、過去の記録を見ると、一五九六年、慶長伏見地震と呼ばれるようになる地震では、京都三条から伏見のあたりで被害がひどく、奈良大阪神戸でも被害多数、伏見城の石垣が地震で崩れ、完成したばかりの京都方広寺の大仏が崩壊しています。*12

「最近は大きな地震がない。大きな災害がない」という感覚は、一〇〇年、二〇〇年と続くうちに、「ここには地震はこない、災害はない」と転化していきます。一〇〇年に一度、一〇〇〇年に一度の出来事は人の一生よりも長く、実感をもって想定することが難しくなります。親が子に伝える話は、世代が重なるにつれて、物語の襞がはがれ落ち、語り継ぐ想像力と言葉が枯れ、やがて朽ち果てていきます。一億年に一度となると、もはや人類誕生の進化のスケールを超えています。四十数億年の地球の歴史の中で、過去に少なくとも五度、生物の大量絶滅を経験している痕が残されています。化石や地

層や物質に刻まれた痕跡から物語を組み立てなおす以外に、何か方法はあるでしょうか。

小さな事故や災害は頻繁に起こり、大きな事故や災害はまれにしか起こりません。しかし、それが起こる確率は、ゼロではありません。統計や物理の分野でいう「べき分布」は、このような状況を描写します〔2〕。それは、自然の中に現れる分布の一つです。そこでは平均値はほとんど意味をもちません。

人間の身長の統計などは、正規分布といわれる釣り鐘型の分布をしています〔3〕。身長は平均値前後の人が多く、それより背の高い人、低い人が分散して分布しています。もしも身長が正規分布ではなく、べき分布である世界を想像すると、背の低い人たちが圧倒的に多く、中ぐらいの人がそこそこいて、何メートルもあるような大男やまれには何十メートルもあるような人も現れる、といったことになります。人間の身長では考えにくい世界ですが、地震や噴火、衝突する隕石のサイズ、破壊で生じた破片のサイズなどは、べき分布の特徴をもっています。身体に感じないほどの小さな地震は頻繁に起こり、ス

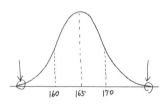

〔3〕正規分布の概念図。標本は平均のまわりに分布している。平均から大きく外れる標本はほとんどない。

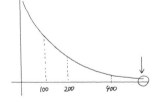

〔2〕べき分布の概念図。小さな標本がたくさんあり、大きな標本は少なくなるが、なかなかゼロにならない。

ケールが巨大な地震ほどめったに起こりませんが、長い時間を考えるとその確率はゼロではありません。まれにしか起こらないけれども天体スケールの大きなエネルギーの前では、自然のごく小さな部分にすぎない人間は、時に、無でしかありません。

イメージの中の町

「テレビつけてみいっ」

前日遅くまで起きていて、午前中ぼんやりまどろんでいたら、友人からの電話で目が覚めました。あわててテレビをつけてみると、上空から撮影された、あちこちで煙が立ち上る映像が映し出されていました。東京から急な取材で駆けつけたのでしょうか、ヘリから中継する興奮口調の記者は地名を読み間違えていました。

一九九五年一月一七日とその後数日続く火災で、灰燼に帰し、瓦礫と化したあとも、町は常に変化していきました。地震のあとは、都市の様々な機能が麻痺していたにもかかわらず、だからこそ、人々は活動的になり、助け合い、光が差したように見えました。被災後数日の神戸に入った私は、そこで、人々の「あえかな明るさに、よしんばそれがそこはかとなき表情であるにせよ私は私なりに興奮した」のです。

焼け爛れた建物の跡は、やがて更地になり、砂利をひいただけの駐車場があちこちにできた時期がありました。かつて長屋や小さな町工場やお店が並んでいたはずの姿は、瓦礫の痕跡を残す雑草の生えた空間となってどこかに消えていきました。道路が拡幅されていきました。

再開発マンションが一棟、二棟と起ちあがり、新しい顔をした機能的な四角い箱型の建物が、巨大な壁のように整然と何列も並ぶようになりました。海は見えなくなりました。公園にあった古い遊具は、遊ぶ子どもの姿を見かけなくなって久しく、撤去され、周囲の建物の配置も変わりました。広くなった空間には、まだ樹齢も若いひょろっとした木がまばらに頼りなさげに植えられました。意味づけの希薄な、がらんとした場所に変わっていきました。

そのころになると、私も、幼馴染の友人と町を歩くと

「あそこに、昔、カレー屋さんあったなぁ、看板にターバンを巻いた人の絵が描いてあった店な」

「そやそや。いっしょによう帰りに食べたな」

「あれ、地震のときに崩れたんやろ」

「この辺やったな」

などと何もない空間を前に会話を交わすようになっていました。失われた手足が、あたかもまだ存在するかのように、何かをつかめるような気がしたり、痛みを感じたりする現象です。それは、まるで幻肢のようでした。

記憶の中の幻のような光景を眺めていると、自分だけの夢か幻覚の中にしか存在しない景色を見ているようです。それは落ち着かない気持ちにさせます。その体験を共有した者がいるはずで、言葉を交わして確認したくなるのです。そこに、景色があったはずの空間と時間を、リアリティを、いとおしみとともに確認する作業です。

人は目の前の景色を見ているのではなく、過去の履歴を含めた、ダブルイメージをそこに見ているのではないかと思うようになりました。重層するイメージは、目の前の現実を構成するレイヤーに重ねられ、私にしか見えない景色をつくり出します。そのレイヤーは二重三重と重なり、多重のイメージとなって響きます。

（七月×日）

「神戸にでも降りてみようかしら、何か面白い仕事が転がっていやしないかな……」

明石行きの三等車は、神戸で降りてしまう人たちばかりだった。私もバスケットを降ろしたり、食べ残りのお弁当を大切にしまったりして何だか気がかりな気持ちで神戸駅に降りてしまった。

（中略）

「東京はもう地震はなおりましたかいな。」

歯のないお婆さんはきんちゃくをしぼったような口をして、優しい表情をする。

「お婆さんお上りなさいな。」

私がバスケットからお弁当を出すと、お婆さんはニコニコして、口をふくらまして私の玉子焼を食べた。[13]

イメージのもつ力は、声をともない、輻輳するビジョンを喚起し始めます。その声は、遠い過去から呼びかける声だけではなく、未だ来たらざるところからも呼びかける声があります。

人間は過去あるいは未来の物の表象像によって、現在の物の表象像によるのと同様の喜びおよび悲しみの感情に刺激される。[14]

スピノザのこの言葉は、「表象像」を「イメージ」と読み替えると、突き刺さるように、あるいは甘美に響きます。過去、あるいは、未来のイメージによっても、人は、現在のイメージと同じように感情を揺さぶられる——。なぜこのようなことが起こるのでしょうか。

もし人間身体がある外部の物体の本性を含むような仕方で刺激されるならば、人間精神は、身体がこの外部の物体の存在あるいは現在を排除する刺激を受けるまでは、その物体を現実に存在す

るものとして、あるいは自己に現在するものとして、観想するであろう。*15

ここで、「刺激される」と訳されている言葉は、英訳では affected であり、他の箇所で「感情」と訳されている言葉は affection です。刺激と感情は親密なつながりをもっていると考えられています。「人間身体・human body」および「外部の物体・any external body」と訳し分けられている言葉、body は、物体とも身体とも解することができます。「外部の物体」は生命のない物体だけでなく他者の身体をも含意していると読めます。

私の外に存在するもの、外からやって来るものは、身体であれ、物体であれ、「他者性」を帯びています。私の身体すらも他者と思えることがあるかもしれません。他者の存在から、人の身体が刺激影響を受けることが感情の原因であるとすれば、それを中断するような別の影響があるまでは、心はその感情を、現在もあるものとしてありありと思い浮かべ、感じ、観想する（contemplate）——。

観想する内容は表象像＝イメージです。振り返って考えてみると、イメージそのものには時制はありません。

すでに見たイメージを再生し、繰り返し思い描くことは記憶の力です。まだ見たことのない現前とは違う未来の姿を描くことは想像の力です。

宙づりの時制の中で、過去や未来の場面を私たちは思い浮かべることができる。それを味わうよう

に思い起こし、観想するとき、私たちは、イメージとともにある。そのように観想するとき、私たちは、過去に起こった出来事や、これから起こりうる未来の出来事に、高揚や不安を抱き、喜び、悲しみといった感情に刺激をうけるはずです。

イメージには時制がない。そのため、いつまでもそのイメージを抱えて人は生きることもできます。知覚によって得たイメージを、いつまでも反芻して見つめ続ける。その意味においては、私たちは、イメージの群れに囲まれて生きています。それが固定化されれば、ある特定のイメージに囚われた状態であるともいえます。過去現在未来はもつれ、距離は意味を失い、時空は直線的でなくなります。

繰り返されるイメージは増殖して陳腐なものとなります。大量に複製され、反復され、ステレオタイプとなりイメージの固定された意味を誰かが定義し、それを拡散することで、人々の想像力の翼を断ち切り、舗装された道へと導いて単調な行動に駆り立てることができるでしょう。「象徴の貧困」[*16]と呼ばれる事態が私たちを取り囲んでいます。

人間の行動をコントロールしようとするとき、イメージと言葉が介在します。

イメージには本来質量がない。そのためそこでの重力は仮想となります。「私」を駆り立てる力も、恐れを抱いて留める力も、その仮想の重心のほうからやってきます。それゆえそこから解放されるためには、努力と想像力が必要となります。映像と重力の関係、それは浮遊感、夢の感覚、未来社会や

298

超絶的身体能力を通して、繰り返し映画の中で描かれるモチーフです。

貧困なイメージの群れから脱却し、イメージのつくる仮想の重力から自由に羽ばたくためには、想像する力を育むことが生存の条件となっていきます。行動も意味も、発見的に創造的に見出されるものだと思います。

イメージを思い浮かべることが想像力と思いがちです。そうではない、と科学哲学者であり詩人でもあるガストン・バシュラール（Gaston Bachelard, 1884-1962）は情熱的に書いています。想像力とは、知覚によって提供されたイメージを歪形 deform する能力であり、基本的イメージから我々を解放し、イメージを変える能力のことだ――。

人々は想像力とはイメージを形成する能力だとしている。ところが想像力とはむしろ知覚によって提供されたイメージを歪形する能力であり、それはわけても基本的イメージからわれわれを解放し、イメージを変える能力なのだ。イメージの変化、イメージの思いがけない結合がなければ、想像力はなく、想像するという行動はない。もしも眼前にある或るイメージがそこにないイメージを考えさせなければ、もしもきっかけとなる或るイメージが逃れてゆく騒しいイメージを、イメージの爆発を決定しなければ、想像力はない。知覚があり、或る知覚の追憶、慣れ親しんだ記憶、色彩や形体の習慣がある。想像力 imagination に対する語は、イメージ image ではなく、想像

的なもの imaginaire である。（中略）ブレイクが明言しているとおり「想像力は状態ではなく人間の生存そのものである」*17

一〇代が終わる頃、この文章を初めて読み、衝撃を受けました。イメージを思い浮かべることが想像力と思っていたからです。自動反射的に思い浮かべ、時に抑圧的ともなるイメージと、想像力は違うというのはとてもラジカルな宣言に響きました。

すでに完成されて隙間のない世界のイメージ、いまその瞬間の現在を固定化するイマージュ。厚く垂れこめる曇り空に囲まれて息苦しく感じている人にとって、その亀裂は希望をもたらす。イマジネール、異なる息吹をもたらす、そこにはない存在。雲に小さな切れ目が現れ、その向こうの青空から光と風が差し込む感触。

目の前にある現実、与えられた固定的イメージは、永続的なものではないはずです。誰かのメタファーによって描写され、思い浮かべたイメージは、私を別の場所へ連れていくこともあれば、私を束縛する鎖ともなります。想像力は、あらかじめ与えられ押し付けられたイメージの配置に対抗し、別のイメージに de-form し、再配置する力であり、囚われた感情と身体をそこから解き放つ飛翔の翼となりうる。目の前にある「イメージを歪形する能力」には、与えられたイメージを受動的に思い浮かべることにはない、能動的な力が秘められています。絶えず流動する現実を組み替える試み。

300

現実からの逃避、あるいは夢想でしょうか。その方向を指しているのではなく、「現実」と呼ばれている現象の惰性的イメージの布置、それを組み替えようとするラジカルさと創造的な行為の可能性を想像力は秘めていると思います。

身体と言葉

詩人、一海槙（いっかいまき）の「腕」[*18]は、幻影のような「叔父」の身体が近親者の前にあいさつに現れ、腕をいっぽん置いていく、という唐突な描写ではじまります。

あれはたしか八月だったのではないだろうか
叔父が別れのあいさつに来て
自分の腕をいっぽん
おせんべつに　と　置いていったのは

すこし長すぎる　とみんなは言ったが
叔父さんの気持ち　だからと

白磁の壺にそっとななめに立てた
梅雨には腐らないようになるべく日にあて
真夏は日焼けをさけてすずしい軒下に休ませ
秋がくると舞い散る銀杏のそばで憩わせた
みんな叔父の腕をたいせつに　たいせつに
わすれることなくいとおしんだ

真冬の明け方には凍らないよう布団の中へ
あたたまると腕はゆっくりと指をのばす
そしてだれかの体にそっとさわるのだった

時はすぎ
腕は朽ちてきた

いまにもくずれそうな指を
はがれそうな皮膚を　こわさぬよう

腕はこの家で一番奥まった場所に置かれた

そしていつか忘れさられた

あれはたしか八月だったのではないだろうか
腕のない叔父がふいにたずねてきて
ほほえみながら戸口から言ったのだ
ありがとうと

かえすことばもないみんなを置いて
叔父はそのまま草地を抜けて消えていった
家の奥からさがしだした腕はもう
すっかり形もなく朽ちていて　ただひとつ
赤い血だまりが花のように落ちていた

常識ではありえないはずの超現実的出来事にもかかわらず、夢のリアリティのような生々しさを

もって描かれた自然さがこの詩にはあります。叔父の失われた身体の記憶をその身体のイメージを共有する者たちが、おせんべつにと置いていった「いっぽんの腕」をシンボルにしていつまでもいとおしむ感覚が描写されていきます。

腕をなくした身体が、腕の記憶と感覚をいつまでも感じ続ける「幻肢」に対して、「幻身体」とでも呼ぶべき、身体をなくした「いっぽんの腕」が、失われた幻の身体のイメージを生者に呼び覚まし続けます。叔父の身体はどこにいってしまったのか。

あたたまると腕はゆっくりと指をのばす
そしてだれかの体にそっとさわるのだった

その腕は、失われた身体を探しています。探しているのは、失われた私の身体なのか、他者の身体なのか。もとの私の身体はそこにはありません。身体を失ったのは、叔父であり、そして叔父ひとりではありません。暗闇に目をこらすと叔父の向こうにつらなる、身体をうしなった無数の人々の残像が浮かんできます。

すこし長すぎる

とみんなが言うにもかかわらず、身体の残像を感じた誰かが、

　　叔父さんの気持ち　だからと

白磁の壺にななめに立てます。叔父さんの腕にしては、すこし長いと生きているみんなが言うのは、

叔父さんの背後に、無数の失われた身体があるからでしょうか。

それはあたかも、花のように飾られますが、イメージは何重にも重なり、家族の一人をいつくしむ

ように人々の記憶に生きている間、大切にされていきます。

それから何年たったのか定かではない八月がふたたびやってきて、人々の記憶から腕の存在が忘れ

られたころ、叔父さんは腕のない姿で現れます。

　　ありがとう

とひとことだけ残して、消えていきます。

かえすことばもないみんなを置いて

言葉をかえすことができるのは、相手に身体があり、そのイメージが私たちの中で息づいているからです。

言葉は、そのゆき先に、受け止める身体と身体のイメージが存在するから発することができます。腕がいっぽん、生者の世界の白磁の壺になげこまれ飾られている間は、なくなったはずのひとびとの身体は幻身体として漂い、私たちの言葉に対してひらかれています。

幻身体のシンボルとしてあり、いまや朽ち果ててしまった腕を「ありがとう」という言葉とともに解消したあとは、言葉を投げかけようとしても、そこにはもはや虚空しかありません。

かえす言葉を投げかける身体が、そこにはもうなくなって消えかかっていることにようやく気がつきます。

あれはたしか八月だったのではないだろうか

というリフレインとともに、身体性を喪失してしまったかすかな記憶を思い出すことしかできません。ただその痕跡だけが、鮮やかな色彩とともに花のように落ちているのです。

＊註

1 アルセーニー・タルコフスキー『雪が降るまえに』坂庭淳史訳、鳥影社、二〇〇七年、二一七頁（無題、一九七四年）。
アルセーニー・タルコフスキー（Arseny Alexandrovich Tarkovsky, 1907–89）はロシアの詩人。詩作を出版できない時代
が続き、一九六二年、初めて詩集刊行。アルセーニーの息子である映画監督アンドレイ・タルコフスキー（Andrei
Arsenyevich Tarkovsky, 1932–86）の作品では、彼の詩がしばしば重要なモチーフとなり、映画『鏡』（一九七五年）では、
詩人本人が朗読をしています。

2 ニコライ・A・ベルンシュタイン『デクステリティ 巧みさとその発達』工藤和俊訳、佐々木正人監訳、金子書房、
二〇〇三年、二一頁。寓話的エピソードを楽しく読んでいるうちに、独創的な視界が開けてくるユニークな書。

3 ユクスキュル／クリサート『生物から見た世界』日高敏隆・羽田節子訳、岩波文庫、二〇〇五年、一二頁。

4 前掲書、一六五頁（訳者あとがき）。

5 前掲書、四六頁。

6 織田作之助『夫婦善哉』決定版、新潮文庫、二〇一六年、一六頁。

7 織田作之助「起ち上る大阪――戦災余話」は青空文庫（No.46353）で閲覧できます（底本『定本織田作之助全集 第八巻』
文泉堂出版、一九九五年（第三版）。https://www.aozora.gr.jp/cards/000040/card46353.html）。

8 同上。

9 同上。

10 このざらついた手触りのある言葉は、易経「治而不忘乱」が出典のようです（岩波文庫、下巻、一九六九年、二六三頁）。『夫婦善哉』のクライマックスのシーンで新聞記者の描写に使われています。『夫婦善哉』の初出は一九四〇（昭和一五）年です。数年前に発表した小説の場面を作家と読者が振り返っているところかもしれません。戦時下の規制が影を落としているようにも思えます。

11 大阪の難波（なんば）を中心とした界隈で、「ミナミ」と書くことが多く、最初の「ミ」にアクセントがあります。

12 『日本付近のおもな被害地震年代表』、国立天文台編『理科年表 2020』丸善出版、二〇一九年、七七七頁。

13 林芙美子『放浪記』岩波文庫、二〇一四年、一五五〜一五八頁。

14 スピノザ『エチカ　倫理学』上、畠中尚志訳、岩波文庫、一九五一年、二二七頁。 "A man is affected by the image of a past or future thing with the same affect of joy or sorrow as that with which he is affected by the image of a present thing.", III. Prep 18. 英訳は W. H. White による（第8章註7参照）。

15 前掲書、一四三頁。 "If the human body be affected in a way which involves the nature of any external body, the human mind will contemplate that external body as actually existing or as present, until the human body be affected by an affect which excludes the existence or presence of the external body.", II. prep 17.

16 ベルナール・スティグレール『象徴の貧困　1 ハイパーインダストリアル時代』G・メランベルジェ／メランベルジェ眞紀訳、新評論、二〇〇六年。

17 ガストン・バシュラール『空と夢 運動の想像力にかんする試論』宇佐美英治訳、法政大学出版局、一九六八年、一〜二頁。

18 一海槙、詩集『正夢』所収、澪標、二〇一一年、三四〜三七頁。

第10章　生成しつつある自然<ruby>フュシス</ruby>

すべての作品は最初から作られたものでなく、現にあるような作品でもなく、まず第一に生成であり、生成しつつある作品である。

パウル・クレー『造形思考』[*1]

自然には繰り返し現れる現象が見られます。反復から生まれるリズムと意味、そして自然を見る際に鍵となりうる、能動態でも受動態でもない、第三の態ついて考えてみます。

繰り返しとリズム

私はいま自分の部屋で原稿を書いています。白い壁の模様をじっくり見てみると、小さなパターンの繰り返しでできていることがわかります。手の甲を観察すると、細かな筋目で区切られた小さなパターンで覆われています。

自然を観察すると、「繰り返し」が現れます。寄せては返す海の波。夜となり、また朝となる。晴れる日と雨の日。空の青と地上に降り注ぐ星の光。花は咲き、枯れ、実を結ぶ。人は生まれ、成熟し、老いて、死にゆく。一つ一つの花や、一人一人の人はただ一つの固有の存在です。一つとして同じ現象はないけれども、花といい、人といい、その存在は、差異をもって繰り返し姿を現します。

晴れた日の陽射しの中で、公園の池の水面を眺めると、きらきらと光るさざ波が自らの形をつねに変化させています。その瞬間の形をとらえたならば、周期の異なる波の重ね合わせでできた、繰り返し構造が見えることでしょう。

砂漠や雪原の表面を吹く風によってつくられる風紋では、砂や雪でできた曲線で囲まれた周期的構造が見られます。広大なサハラ砂漠やナミブ砂漠をデジタルマップで探訪すれば、あちらこちらに砂でできた波のようなパターンが見つかります。

都会の中の人工物に目を向けると、同じ形のものが整然と、一定のルールで規則正しく並んでいる様子が見られます。高層ビルの窓、マンションの外壁タイル、階段のステップ、フェンスの金網、自転車のスポーク、コンピュータのキーボード。近代的な人工物は無機的で均質な要素の反復でできています。

屋外の壁面に近づいて細部をよく観察すると、ところどころに汚れやひび割れ、金属ならば複雑なパターンのサビなどもあり、おそらくはわずかな隙間に小さな生き物たちの活動も見られることでしょう。夜になれば、街に明かりが灯ります。夜景を彩る光の並び、点列のように見える車の流れ等々。

生物の形にもリズムやパターンが見られます。ひまわりの種、松ぼっくりの傘の配列などには、フィボナッチ数列の規則が見つかります。*2 シマウマやヒョウ、熱帯魚などの体の表面に見られる縞模様や斑模様は、チューリングパターンとも呼ばれる、反応拡散系（reaction-diffusion system）で再現できることが知られています。*3

自然の中で見る繰り返しのパターンは、とどまることなく流動しています。海の波、風紋はいうをまたず、長い時間の尺度では、動いていないと見えるものも、動いています。人のつくった集落、都市は、絶えず形を変えながら、幾つもの星霜を経て、土に埋もれ、上書きされ、いつかは自然の一部として遺跡や廃墟となり、もとの形をとどめなくなることでしょう。不動の大地、剥き出しになった地層のパターンは、何百年、何万年、何億年の単位で見ると、いまそのままの状態ではなく、変化し

312

てゆきます。星の配置が空に描く星座は、何万年もの歳月を通して、星々の固有の運動により、少しずつその形を変えていきます。

繰り返しのイメージは、私たちの見ている空間に、リズムを与えます。銀河は回転し、万物は流転する——。

格な繰り返しもあれば、ゆらぎをともなうゆるやかなリズムもあります。ゆらぎは、単調な周期的構造を揺さぶり、心地よいリズムを生み出します。

一枚の絵画にリズムが存在します。一枚の写真にリズムが存在します。それは、画面を構成する要素の反復するパターンで示されることもあるでしょう。反復するパターンには、私たちが、画面を見るときにともなう眼球の運動が加わります。眼球は静止することなく、常に動きをともないます。画面を仔細に見ようとするときには、意識的にゆっくりと視線を移動していくことでしょう。リズムは、動くものの運動をとらえた軌跡として表現されることもあるでしょう。

ダンスや演劇、身体パフォーマンスのような、演出された動きとは別に、身体の動きのリズムの断片があります。会話をしているときの、ウンウンとうなずく動き、手を前後にリズミカルに動かす動き、イライラしているときの足や指の動き、無心するときの手の動き——。反復する運動は、よく観察すると日常の生活の中に頻繁に見られます。パーティの会場や賑やかなカフェなどでいろんな人たちが会話しているときはまるで指揮者のいないオーケストラさながらです。それはあまり意識されないまま、リズムの断片として、ポリフォニックな音楽の萌芽のように、いたるところにあるようです。

〔1〕重力とのバランスのみならず、余白は何かが起きることを予感させる。

そして、料理や工作のように物の形をつくり変えるときには、規則的な繰り返しの運動が頻出します。

静力学的なバランスに、動力学的な過去や未来が折りたたまれることで動きは身体に、形として現れます。

静力学的なバランスは、左右の対称性を基準にしたバランスと、上下のバランスで成り立っています。静かに安定した姿勢を保つためには、バランスが必要です。下向きに働く重力に対して、拮抗する力が安定を求める形となって現れます。力に方向性が与えられると、加速度を生じ、運動が現れます。バランスの崩れた形は重力による動きの前兆を感じさせます。崩れた構図は次なる出来事を予感させます〔1〕。

運動は過去の原因と未来の結果を幾何学的に接続します。加わる力が原因となり、バランスが組み変わり、動きを生じ、次の状態へ変化します。その運動の軌跡は、直線、放物線、カテナリー曲線、そのほか名前も

314

与えられていない経路を描いていくでしょう。

抽象的に表現された画面にも、力と構造があります。力と構造は運動を予感させます。

抽象化された映像のシークェンスとリズム

映像に、リズムが存在します。

映像のリズムは、写真や絵画のもつリズムとは違った要素が加わります。ここでいう映像は、写真や絵画を含みつつ、時間の中でその光や形態を変えていく、動画表現を指しています。動画を抽象化したシークェンスの形で考えてみます。

□─□─□─○─□─□─□─○

3─1─3─1の繰り返しのリズムが続きそうです。

□は、ある場所、ある人物、あるいは抽象的なパターンの場合もあるでしょう。そこにもう一つの要素である○が、周期的に挿入されます。たとえば青い画面が三度繰り返されたのちに、赤い画面が挿入される。「青・青・青・赤」と画面の色が変化すること、「海・海・海・夕空」と場面が転換する

こと――。

動画には、画面を構成する空間の軸と、時系列に並べる時間の軸があります。空間の軸と、時間の軸は、いちおうは独立して考えることができます。ある空間の中に、過去と現在が共存する――。けれども、空間と時間は相互に侵入することがありえます。ある空間の中に、過去と現在が共存する――。けれども、空間と時間は相互に侵入することがありえます。一つの画面の中に、複数の時間があってもいい。それは、世界の中では同時に存在することのできる唯一絶対の時間という概念は、便宜上のものともいえます。

主観的なイメージの中では、過去は流れず、現在と重なりあって存在することができます。私がいま見ている世界は、過去の経験と重なりあって見えている。映画作品の中から、あるいは文学作品の中から、そのような重層的時間が描かれている例を探すなら、数多くあげることができるでしょう。

「いま」という主観的現象は、時間差をともなってつくられていくことが認知科学的研究から明らかにされてきています。身体が反応する瞬間と、意識の中で決断した瞬間とは同時ではないようです。*4

主観的な観念である「いま、この瞬間」は、大きさのない時間軸上の数学的な点ではなく、プリズムを通した光が分光されるように、ある時間幅をもって身心が反応している、時空に広がった現象ととらえることができるのかもしれません。

映像には、時間と空間にまたがる属性があります。その配列は、時間軸にそっている必然性はなく、

316

空間も隣接している必然性はないのです。ある瞬間に、遠く離れた時空間が隣接して存在することが可能です。イメージの中では、夢の空間のように、子どものころに通っていたけれども廃校になって存在しない小学校と、いま通っている職場が扉一つでつながっていることもありえます。

しかし、夢にも文法があります。時空間をバラバラにして提示すれば、通常の意味は崩壊して無意味となります。にもかかわらず「無意味であることに意味がある」、あるいは「意味を求めることは無意味である」、とするロジックもありうるのがアートであり、一筋縄ではいかない面白いところです。過剰に意味を求める社会、集団、思考に対して、無意味であることの価値を提示することは、硬直した意味の相対化を試みることになります。ジョン・ケージ（John Cage, 1912-92）の「四分三三秒」の沈黙の音楽のように。そのような行為に意味があるのかを問うことは、その問いかけそのものが巻き込まれていくパラドクス性を含んでいるといえるでしょう。

　　口　口　田　田　田　田　田　日　田
　　　　　　　　　　　　　　　田　目　田

二番目のシークェンス例は、図形の「口」ではなく漢字の「口」で始まっています。それは象形でできた文字の一つですが、「口」として描かれることで図形の「口」と比較して意味性を帯び始めます。

縦の二本の線は、下の部分がほんの僅か垂れ下がっています。この文字を書くときは、まず、垂直の柱をたて、屋根と右壁で覆い、最後に水平線を書き加えて囲い込みます。

図形の「口」に比べると「口」ははるかに具体的です。漢字の口は、人間のもつ口を表し、動物の口を表し、そこから象徴的に、ぽっかりとあいた別の世界へ通じる境界、入口＝出口を表します。

視覚やカメラがとらえる現象と比べると、文字は抽象的であり、象徴化されています。漢字の持つ象徴性と図像性は、抽象と具象の間を漂っています。カメラがとらえる視覚的イメージは個別的で、具体的で、実体をともないます。「人の口」を視覚的イメージとして、カメラでとらえようとすれば、そこに映るのは匿名化されていたとしても、個別具体的な口となるでしょう。たとえCGでつくったイメージであっても、形、色、湿乾、唇の太さ細さなどの表現により、それは具体性を帯びています。

特徴をディフォルメし「キャラクター化」を進めていくと、個別具体のイメージから観念的イデアへ重心が移っていきます。

この第二のシークェンスの例で、「口」に続く図は漢字の「田」です。米を育てる田んぼを意味すると同時に、文字のもつ象徴性によせて考えると、図形の「口」が四つ整然と反復された構造が見えます。

その四つの反復構造を内部にもつ要素が五回続いたあと、二つの□が重なった「目」が現れます。反復の中に、差異が現れることで、気持ちのざわつきが起□が三つ縦に重なった「目」も現れます。

こります。

木木木林林林林森森森森森森森森空山山出脈脈脈脈脈脈地

第三のシークェンス例は、一本の木が現れ、次の一本が現れ、やがて密度が濃くなり、深い森へと迷い込むようです。森は長く続きます。どこまでも続くような深い森をようやく抜けると、突然に見晴らしのいい場所にたどり着きます。その先、視点は空高くなり、上空から眺めると、個々の山々は地表の襞となって大地の全貌が見えてきます。起・承・転・結的構成が感じられます。四文字ずつに区切って音読すると、雰囲気が変化します。

水水水川川川海海海

最後は、自由に想像してみてください。

一つ一つは単純な要素であるにもかかわらず、反復することで意味が生まれ出ようとします。ビートの反復は、安定感や心地よさを生み出します。しかし度を超した反復は単調となり、無限の繰り返しは退屈や苦痛に転じていきます。反復は、無限に向かおうとする運動ですが、そこにゆらぎが生じると、差異が生まれます。反復と差異のつくり出すリズムによって、意味づけ可能な、ナラティブな

物語が生まれる可能性があります。それは、単純な要素の組みあわせであっても、要素が増えれば組みあわせの数は膨大になり、指数関数的にインフレーションを起こすからです。反復と差異によって、ほとんど無限に近い多様な世界が生成される領域が広がっています。

パウル・クレーの『造形思考』

パウル・クレー（Paul Klee, 1879-1940）は「分割不可能（individual）」なものと「分割可能（dividual）」なものの対比で絵画の構成について論じています。日本語訳の『造形思考』（The Thinking Eye）の中で、「個体的な性格と分割可能な性格」[*5]のそれぞれにインディヴィドゥエル、ディヴィドゥエルというルビが振られている箇所があります。英訳を見ると、

Structural formation. Individual and dividual characters
Measuring and weighing as a pictorial procedure
Measurements of time and length

となっています[*6]（下線は引用者）。

分割不可能な要素と分割可能な要素がテーマであり、絵画において長さを測ることと重みづけを行うこと、時間と持続を測ること、つまりリズムを論じていくことが予告されています。使われている用語は数学的、物理学的な香りのする理知的なものです。

すべての有機体は、ドイツ語で分割できないという意味をもつ個体である。[*7]

Every organism is an individual, that is to say, cannot be divided. [*8]

生き物の形は、分割すれば意味が失われ、分割することはできない――。

図2を仔細に見ると、絵画を構成する壁面は、小さな要素で描かれています。最小単位は、タイル絵を構成する一つのピースのように、小さな正方形や三角形にすぎません。その最小単位が、形や布置にゆらぎをもって並べられることで、高次のレイヤーが立ち現れます。それは、運動

〔2〕パウル・クレー《パルナッソスへ》1932年　109×135cm　ベルン美術館

性や、分割できない個体性を帯び始めます。分節されたそれぞれの要素はほとんど意味のない小さな単位ですが、平面や空間に配置されていく中で、大きなうねりやリズムが生成され、もはや分割すると崩れてしまう有機的な構造を生み出していきます。[*9]

1＋1

は単純な数列ですが、

1＋1＋1
＋1＋1＋
1＋1＋1

と構造的に並べれば、意味が発生します。個々の要素は全体の有機的な形には無関心であるにもかかわらず、編みあがることによってできていく構造的リズムは、意味を浮かびあがらせていきます。[*10]

クレーの作品は、世界中の美術館で鑑賞することができますが、ベルンの郊外の閑静な場所に建つ有機的な外観のパウル・クレー・センター（Zentrum Paul Klee）には、クレーの作品が多く所蔵されて

322

います。彼の作品の前に立つと、シンプルな要素が集合的に織りなす、運動性と意味性がみずみずしく生まれ出てくるようです。心地よい知的刺激とともに、調和のとれた美が浮かびあがる感慨が沸き起こります。部分と全体の関係性が組みあがって一つの絵画作品としてそこにある姿は、意識や感情が自律的に立ち上がる生命現象をとらえているようにも思えます。

中動態と自然の器官

『造形思考』の後半は、「生成の基本概念 The basic concepts of development」について多くの記述が費やされています。目で見えている景色の表層を言葉で解説しているわけではありません。人間の認識が世界を切り取るときに、どのような思考プロセスをたどっているのか、言語の働きを分析的に参照しながら形が生まれるプロセスを解析している、と読めます。自然界を描写する際に、物と物との関係性をどうとらえるかを論じています。絵画を構成するプリミティブな要素と、言葉の切り開く世界が並行して語られる中で、古代ギリシャ語に存在していた「中動態」の視点を強調しています。

私たちの言葉は、能動態（active）と受動態（passive）の関係で世界を見ることに慣れています。主語があり、目的語がある。

私が石を動かす。（active）

石は私に動かされる。（passive）

能動と受動の対比では、それ以外にこの行為を描写する「態（voice）」を考えることは困難です。し
かし、古代ギリシャ語にはそのどちらでもない、中動態（middle）がありました。能動でも受動でもな
い態がある、といわれても、能動と受動で世界を分けて見ることが習慣づいている私たち近代人には、
どうとらえていいのか、にわかには戸惑ってしまいます。

石が動く。

という言い方はどうでしょうか。

自動詞による表現は、主語の意識があいまいなものがあります。見ゆ、聞こゆ、覚ゆ、といった「ゆ」をともなう古語は、
表現が化石のように隠されているようです。日本語の中にも、中動態に近い
見るでも見せられるでもなく、聞くでも聞かされるでもなく、自然に、見えてくる、聞こえてくる、
ぼんやりとそう思われる、という自動詞的な緩やかな表現です。*¹¹

このように無意識に使いこなしている言葉には、能動でも受動でもない、中動的意識に近い表現が

324

あると思われます。この「思われる」、という表現も、能動的な「思う」と比較すれば、中動的な緩やかな表現になっているのでしょう。

哲学者の國分巧一郎は、シリア生まれの言語学者・哲学者、エミール・バンヴェニスト（Émile Benveniste, 1902-76）を援用しながら、このなかば忘却された中動態について詳細に論じています。

能動と受動の対立においては、するかされるかが問題になるのだった。それに対し、能動と中動の対立においては、主語が過程の外にあるか内にあるかが問題になる。*12

主語がその過程の中に閉じているのが中動態という特徴からすれば、主体や意志はそのプロセスの中にカプセル化されて閉じ込められています。力やエネルギーはその内部で循環しているため、外の世界とのインターフェースとなる窓は限られています。能動態とは違って、主語が外の事物に対して何かを行う、といった意志の観念は表出してこない、そのような事象を中動態で記述するのでしょう。

そのため能動態と比べると中動態では「意志の観念が前景化しない」*13ということになります。

クレーは、言語的アナロジーとして能動、中動、受動に対応する文をあげています。

アクティヴ‥　わたしは倒す　　‥　男が斧で木を倒した。

中間的　　　…　わたしは倒れる　…　木が男の最後の斧の一撃で倒れた。

パッシヴ　　…　わたしは倒される　…　木が倒されていた。[*14]

中動態は、倒す／倒されるの関係ではなく、一撃はきっかけにすぎず、自ら倒れていくような感覚でしょうか。

わたしはやる、といえば　…　それはアクティヴである。

わたしはやらされるといえば　…　それはパッシヴを示す言語的表現である。

しかし、中間的な形態表現は　…　わたしは加わる、わたしは仲間になる、であろう。[*15]

最後の「中間的な形態」は、「わたし」がメディアとなり、媒介的な存在であることを述べています。とどまることのない絶えず変転する世界の中から、描こうとする動きをとらえる思考のプロセスに、クレーは、中動態の見方を幾何学の補助線のように挿入します。水が水車を動かし、水車の先に接続された水力の仕掛けで動くハンマーのスケッチを掲げています[3]。水の力とハンマーの動きを媒介する装置としての水車です。私は、より身近な、鹿威しをイメージしながら読みます。

水の流れ—竹でできた鹿威し—蹲（つくばい）

のシステムです。「水→水車→ハンマー」のシステムを描写する際に、クレーは三つの軸をあげます。[*16]

A：適切に器官を選択すること（appropriate choice of the organs）
B：適切に器官を形成すること（appropriate formation of the organs）
C：適切に器官を強調すること（appropriate accentuation of organs）

「器官（organ）」はギリシャ語起源の「道具」の意味ですが、臓器や、組織、機関など、ある役割をもったひとまとまりを指す言葉です。以下では、能動、中動、受動の三つの態を、（能）、（中）、（受）と略記します。

「A：適切に器官を選択すること」では、水の流れ（能）—歯車やベルトで接続された水車（中）—水車の先の

〔3〕パウル・クレー「水車とハンマー」『造形思考』ちくま学芸文庫（p.74）

ハンマー（受）

という三つの要素を選ぶことになるでしょう。鹿威しで置き換えれば、

水の流れ（能）─竹でできた鹿威しの構造（中）─蹲（受）

となります。

世界の中から、描こうとするプロセスの本質的な器官を、能動、中動、受動の三つの観点から適切に選ぶこと。臓器をも意味するorganという言葉の選択は、腑分けするという感覚にも通じるように思います。クレーは、脳─筋肉─骨の例を繰り返し取りあげています。脳（能）と骨（受）を媒介する筋肉（中）。世界を有機体と見て、運動とその生成の原理をになう器官（organ）を抽出して、腑分けすること。

水─水車─ハンマーは、あるシステムに注目したときに、能動的に働く要素と、受動的に働く要素、その中間で媒介する中動の要素を適切に選択することの例示です。ハンマーを描き忘れていたり、本来の能動の源である水の流れが矮小化されて、水車ばかりが強調される描き方に対しては、間違い（mistake）である、と強い言葉を使っています。

とはいうものの、ここには唯一の答えがあるのではありません。水流（能）—水車の構造（中）—ハンマー（受）という下層のレイヤーへ下りて器官を選択することのほかに、上層のレイヤーから俯瞰的に見ることでも実現できます。

「B：適切に器官を形成すること」は、適切に機能をとらえることをともないます。水車は、水の流れとあわさることで能動となります。ベルトで接続された水車の構造と機能は、力を機械的に媒介する中動となります。その力を受けて、ハンマーは受動的に上下動を繰り返します。

「C：適切に器官を強調すること」の例としては、俯瞰的視点に切りかえて、重力の影響が大きくなる状況をあげています。地上にあるものは重力による下向きの力を受けています。水は、重力を受けて、下方へと降っていきます。

重力の影響は人間の肉体にもおよびます。年齢を重ねることで、重力の影響を積年受け続け、身体の皮膚や肉は下へと垂れ下がっていくことが観察されます。建物の柱や壁の汚れも、高さによって異なります。経年変化した壁をじっくりと観察してみるとよいでしょう。年季の入った食堂の天井や壁を観察すればよくわかります。天井に近いところと、床に近いところの汚れは、重力や、空気の対流の影響などで塵や脂などの付着する分布が異なっています。

クレーは、地球の中心へ向かう重力と、山の斜面から斜め前方にあふれ出す水の勢いの力を、ベクトルの合成図で描いています[4]。この図には、

ⅠA＋ⅠB‥重力と山の斜面からほとばしる水（能）

Ⅱ‥媒介するエネルギーの水流（中）

Ⅲ‥副次的なエネルギーとして、回転する水車（受）

が書き込まれています。[17]

広大な山脈地形と地球の重力場の中では、重力エネルギーが解放される際の能動、中動的に媒介する力強い水、それを受け止め相対的に点景となる受動的水車、というバランスがふさわしくなります。スケッチは激しい何重もの勢いのある直線が右下方に降り注いでいます。そのあふれ出る洪水のような直線群の中に、水車が描かれています。

この惑星的な視点では、水がもつ圧倒的な力と重力の二つの力が能動的力を支配し、奔流となって流れる水が媒介する力を受け、水車全体は回転する要素として受動的な位置に置かれます。どの視点から見るかによって、受動、中動、能動の要素は変わりうるのです。

スイス生まれのクレーが遠景、近景で親しみ観察したであろう自然の姿が、この素朴で数理的なス

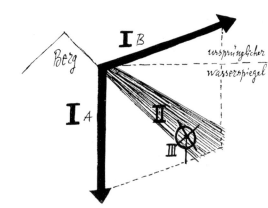

〔4〕パウル・クレー「水車」『造形思考』ちくま学芸文庫（p.76）

ケッチから伝わってきます。

生成変化する世界へ

　本書の構想が第9章までほぼできあがってきたころ、何か大切なことを書き残している気がして、何日か落ち着かない気分を抱えていました。気分転換にクレーの『造形思考』の下巻を、わかりにくいところや論理的にしっくりこないところを英訳と照らしたりしながら、ぼんやりと読み直していました。その時、忽然と、日本語訳で「中間」と繰り返し書かれているのは、中動態的な視線で世界を眺めることの重要性を説いているのだと気がつきました。そして、霧が晴れるように、世界の有機的解釈を論理的に述べていることが見えてきました。

　「主語はその過程の内部にある」[*18] という中動態の意味作用は、クレーの『造形思考』の中では「中間」という言葉で繰り返されています。それは自然の有機体のシステムを見るとき、運動を生成する能動的な力と、その力を受けて動く受動的なものとの間、二項対立的世界観では名づけられることなく見落とされがちな、二つを媒介する器官（organ）に目を向けることの重要性と結びついています。二つを媒介する器官は、脳と骨をつなぐ筋肉であり、山の斜面と重力の世界の仲間に加わる水であり、花の生殖を仲介する訪花昆虫であり、土から萌え出ずる種子と咲く花にいたるプロセスをつなぐ

光と風と葉であるのです。

私は、物理学や天文学を学ぶことから始めて、計算に基づいたデータを使い、自然の動きを再現する仕事をしてきました。ある時、舞台美術が専門の演出家から、雪をテーマにした映像を依頼されました。「自由につくってください」というお話だったので、自分の関心に引きつけてつくることにしました。

雪の形は、六角形を基本にしています。六〇度の整数倍で回転しても形は変わりません。六軸対称の雪の形は、千差万別で、飽きることのない多様性をもっています。その片鱗だけでも形にしたいと思い、雪の形らしきものを三次元的に生成するコンピュータプログラムを試行錯誤して書きました。できあがった形を、CGの空間の中で降らせてみたい。演出家の希望も組み入れて、ふわり、とした動きの再現を試みました。

三カ月かけてできあがった動画では、自然を模したアルゴリズムによってつくられた六軸対象の多様な結晶の形と、物理法則にそった計算でできる自然な動きから生み出された光景がイメージとして現れてきました。

それは、私がCGで雪を降らせた、という感覚ではありませんでした。能動でも受動でもない「雪が降っている」という状況が、計算によって映像の中に生成した、という感慨に近いものでした。

創作にかかわったことがあれば誰しも経験するように、作品は初めからそこに形をとってあるので

はなく、変遷をともない、生成として生み出され続けていくものです。日々の活動も、口から出る一つ一つの言葉も、履歴が重層的に舞い積もりながら刻々と生成されていきます。世界は、そのようにして、日々秘かに生まれ、形をなし、姿を変えてゆきます。

世界は最初からつくられたものではなく、現にあるような世界でもなく、まず第一に生成であり、生成しつつある世界である——。

　　Movement is inherent in all change. The history of the work as genesis.
*19

　すべての変化には動きがともなう。クレーのこの言葉は、とてもやさしいことを指摘していながら、深みをもった内容です。変化のあるものは、動いています。変化のないものはあるでしょうか。もし、すべてが変化をしているなら、私たちが見ている「もの」とはなんでしょうか。

宇宙は、誕生してからとどまることなく生成変化を繰り返してきました。絶え間なく生み出されてゆく目に見えない自然（フュシス）の変化は、世界にすでにつねにその瞬間が用意されています。それを「観る」ことは、完全性に近づく喜ばしい経験として、気づかれることを待っているといまでは思えるのです。

＊註

1 パウル・クレー『造形思考』下、土方定一・菊盛英夫・坂崎乙郎訳、ちくま学芸文庫、二〇一六年、一九八頁。"no work is just a result, not a work that is, but first and foremost genesis, work that is in progress." Paul Klee, *Notebooks Volume I. The thinking eye*, translated by Ralph Manheim, Lund Humphries, London 1961.

2 フィリップ・ボール『かたち：自然が創り出す美しいパターン』林大訳、ハヤカワ・ノンフィクション文庫、二〇一六年。「自然が創り出す美しいパターン」は「かたち」「流れ」「枝分かれ」の三部作があります。

3 岡瑞起、池上高志、ドミニク・チェン、青木竜太、丸山典宏『作って動かすALife──実装を通した人工生命モデル理論入門』オライリージャパン、二〇一八年、一五頁。書名の通り、サンプルプログラムが豊富です。チューリングの論文は A. M. Turing, "The Chemical Basis of Morphogenesis", Philosophical Transactions of the Royal Society of London. Series B, Biological Sciences, Vol. 237, No. 641. (Aug. 14, 1952), pp. 37-72. http://www.dna.caltech.edu/courses/cs191/paperscs191/turing.pdf

4 たとえば、下條信輔「序章　心が先か身体が先か」『サブリミナル・インパクト──情動と潜在認知の現代』ちくま新書、二〇〇八年。

5 クレー（上）三六一頁。

6 Klee, "The thinking eye", p.217.

7 クレー（上）三七八頁。

8 Klee, p.229.

9 クレーの絵画と分節、リズムについては、石田英敬『記号の知／メディアの知―日常生活批判のためのレッスン』東京大学出版会、二〇〇三年、第二章参照。

10 クレー（上）三七八頁。Klee, p.229.

11 國分功一郎『中動態の世界―意志と責任の考古学』医学書院、二〇一七年、一八三～一八四頁。

12 前掲書、八八頁。

13 前掲書、一〇〇頁。

14 クレー（上）二三七頁。Klee, p.229 では下記の通り。

Active: I fell. The man felled the tree with the axe.
Middle: I fall. The tree fell with the man's last stroke.
Passive: I am felled: The tree lay felled.

15 クレー（下）七〇頁。最後の一行は英語版ではこうなっています（Klee, p.343.）
The middle form would be: I join, I integrate myself with, I make friends with.

16 以下の引用は、クレー（下）七一～七二頁をもとに、Klee, p.344 を加えています。

17 この仕事については、『図書』二〇一七年九月号（第八二四号、岩波書店、二二～二七頁）に詳細があります。

19 「運動はすべての生成しつつあるものに固有である。」クレー、（下）七〇頁。Klee, p.343.

18 國分、九二頁。

おわりに

　執筆を進めていると、これまでに出会った多くの学生のみなさんの問いかけや、いっしょに楽しんだなごやかな議論、ふと目があったときの顔が思い浮かんできました。映像は世界を映す鏡です。それは専門なき専門分野です。わからないことを抱えながらも、世界を見つめ続け、新たな問いかけを考えることは、たとえすぐにこたえが出なくても楽しいことです。古い物語といまの物語をつないでいると、時空の境目がゆるやかになり、何十年、何百年も前の仕事から声が聴こえてきて、友との語らいに時をすごしているかのような錯覚におちいる瞬間がありました。

　広大な宇宙に忽然と投げ出されたような感覚だった子ども時代の私の疑問にも、惑星たちが何度かの周回を繰り返しているうちに、少しはこたえられるようになっただろうかと思い、それを言葉にしてみました。

　かつては閲覧すること自体に苦労しただろう貴重な資料や原著がデジタル化されて公開されていること、名著が文庫になって受け継がれていることにも多大な恩恵を受けました。知識は開かれつつあることを実感しました。

　いま生きている人たちからは直接的な声を聴くことができます。本の形にするにあたっては、武蔵

野美術大学映像学科研究室のみなさんをはじめ、以下の方々から助言をいただきました。謝意を表します（敬称略）。

板東孝明（装丁）。本書は、二〇一九年度武蔵野美術大学出版助成を得てつくられました。

縣秀彦、金房邦彦、境真理子、猿山直美、圓山憲子、宮原ひろ子、木村公子（編集）、大西寿男（校正）、

二〇二〇年二月

三浦 均

三浦均（みうら・ひとし）

一九六二年、神戸生まれ。京都大学
理学部卒業、神戸大学大学院自然科
学研究科博士課程修了（理学博士）。
物理学、天文学などを学ぶ。理化学
研究所基礎科学特別研究員を経て、
一九九九年に武蔵野美術大学着任。
現在、造形構想学部映像学科教授。
国立天文台「4D2Uプロジェクト」
に参画。科学データに基づいたビジュ
アリゼーション、数値計算と組み合
わせたコンピュータグラフィックス
映像などが主な研究テーマ。分野を
横断して、原子、分子のミクロなス
ケールの世界、生命スケールの世界、
天体宇宙のスケールの世界までを
CGの力をかりて目に見えるように
する映像づくりに取り組んでいる。

映像のフュシス

二〇二〇年三月三一日　初版第一刷発行

著者　　　三浦均

発行者　　天坊昭彦
発行所　　株式会社武蔵野美術大学出版局
　　　　　〒一八〇—八五六六
　　　　　東京都武蔵野市吉祥寺東町三—三—七
電話　　　〇四二二—二三—〇八一〇（営業）
　　　　　〇四二二—二二—八五八〇（編集）

印刷・製本　図書印刷株式会社

定価はカバーに表記してあります
乱丁・落丁本はお取り替えいたします
無断で本書の一部または全部を複写複製することは
著作権法上の例外を除き禁じられています

映像表現のプロセス　　板屋緑＋篠原規行 監修

執筆者：板屋緑　中江和仁　太田綾花　平沢翔太　黒田教裕　志村信裕　岡川純子
B5判　4色＋1色刷　176頁　DVD付［146分］
本体 3,700 円＋税　978-4-901631-94-5 C3074 ['10.04]

映像作家5人自らが、本学在学中に制作した作品の発想から独自の技法まで、制作
過程を詳細に語る。ドラマ、ドキュメンタリー、CG など異なる各分野の特徴や工夫と
ともに、分野を超えた共通性が明らかに。映像表現入門者必携の一冊。

デザイン学 思索のコンステレーション　　向井周太郎 著

四六判　上製　464頁
本体 3,000 円＋税　978-4-901631-90-7 C3070 ['09.09]

アブダクション、バウハウス、コスモロジー……デザインに関する重要なことばを星座
（コンステレーション）のように散りばめ、そのことばとの出会いや意味世界を探る。
「デザインは専門のない専門」だと考える著者のデザインの根原。

ホスピタルギャラリー　　板東孝明 編　　執筆者：深澤直人＋板東孝明＋香川征

四六判　272頁（カラー15頁）
本体 2,000 円＋税　978-4-86463-045-0 C0070 ['16.02]

病院の待合室で不安な気持ちでいる人に、デザインは何ができるだろう？　2008年、
徳島大学病院に小さなギャラリー設置を提案した深澤直人。ものと行為をとことん
観察し、そこからかたちを見出す授業「形態論」の学生作品を展示する！

デザインに哲学は必要か　　古賀徹 編

執筆者：古賀徹＋板東孝明＋伊原久裕＋山内泰＋下村萌＋シン・ヒーキョン＋小林昭世
　　　＋池田美奈子＋藤崎圭一郎
A5判　272頁　本体 2,200 円＋税　978-4-86463-101-3 C3070 ['19.03]

デザインは身体の身振り、行為の無意識を意識化し、技術と人間の関わりを観察する。
哲学は物事の前提を疑い、根本から考え直し、既存の世界観や人間観の枠組を問い
直す。ではデザインと哲学の決定的な違いは何か。

メルロ゠ポンティ『眼と精神』を読む　　富松保文 訳・注

四六判　264頁　本体 1,700 円＋税　978-4-86463-020-7 C3010 ['15.03]

「わからない」と嘆く学生のために、富松先生の『眼と精神』新訳奮闘が始まる。訳者
まえがき「近代」「メルロ゠ポンティとその時代」「意識と自然」「主観（ココロ）と客観（モノ）」
「形而上学」「住むこと」を一読すれば、複雑な構造が理解できる。